Texte détérioré — reliure défectueuse

NF Z 43-120-11

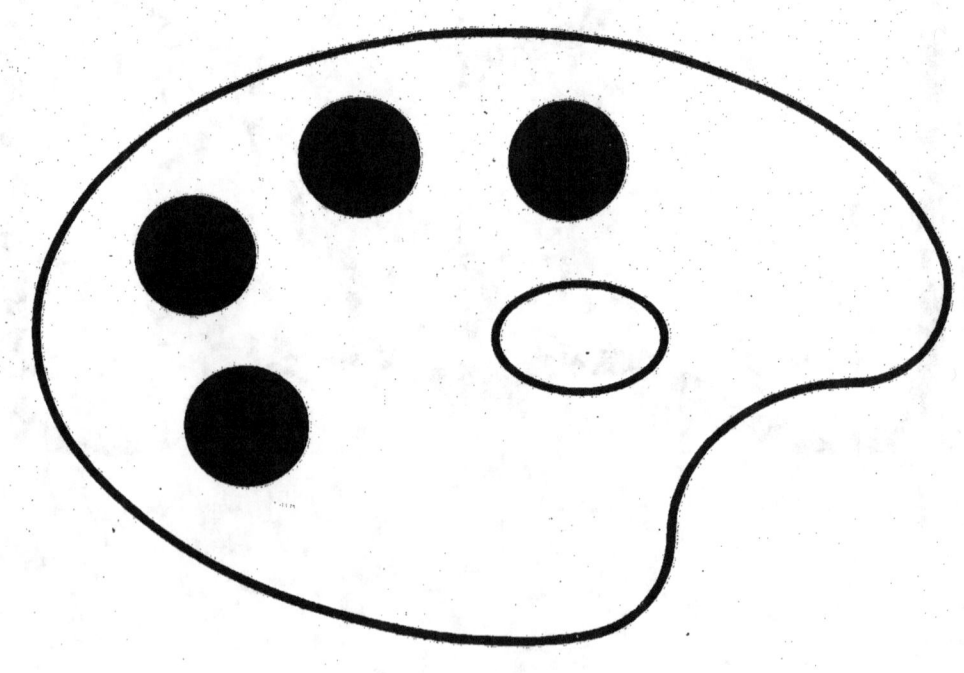

MINISTÈRE DE L'INSTRUCTION PUBLIQUE, DES BEAUX-ARTS ET DES CULTES

RAPPORTS

A M. EDMOND TURQUET, Sous-Secrétaire d'État

SUR

LES MUSÉES ET LES ÉCOLES D'ART INDUSTRIEL

ET SUR LA

SITUATION DES INDUSTRIES ARTISTIQUES

EN ALLEMAGNE, AUTRICHE-HONGRIE, ITALIE ET RUSSIE

PAR

M. MARIUS VACHON

PARIS

TYPOGRAPHIE DE A. QUANTIN

IMPRIMEUR DE LA CHAMBRE DES DÉPUTÉS

1885

RAPPORT

A M. EDMOND TURQUET

SOUS-SECRÉTAIRE D'ÉTAT
AU MINISTÈRE DE L'INSTRUCTION PUBLIQUE ET DES BEAUX-ARTS

SUR LA MISSION CONFIÉE EN 1885

AYANT POUR BUT

D'ÉTUDIER LES MUSÉES ET ÉCOLES D'ART INDUSTRIEL

ET LA SITUATION DES INDUSTRIES ARTISTIQUES

En Italie, en Autriche-Hongrie et en Russie.

A M. EDMOND TURQUET

SOUS-SECRÉTAIRE D'ÉTAT AU MINISTÈRE DE L'INSTRUCTION PUBLIQUE
ET DES BEAUX-ARTS

Monsieur,

Vous avez bien voulu me confier à deux reprises, en 1884 et en 1885, la mission d'étudier à l'étranger l'organisation et le fonctionnement des Musées et des Écoles d'art industriel. En 1881, j'ai visité l'Allemagne et l'Autriche; cette année, la Hongrie, la Russie et l'Italie. Le rapport que j'ai eu l'honneur de vous adresser sur ma première mission recevra dans celui-ci un supplément d'informations nouvelles. Des modifications importantes se sont produites dans deux des Musées que j'avais précédemment étudiés, le Musée de Berlin et celui de Vienne. De nouvelles écoles d'art industriel ont été fondées depuis ce temps, ainsi que des institutions par associations dans ces deux villes, qui ont pour but l'encouragement des Arts appliqués à l'industrie et le développement de leur Commerce.

En Allemagne et en Autriche, le mouvement national pour la renaissance des industries artistiques, dont je vous signalais en 1881 les résultats considérables, attestés par l'augmentation toujours croissante des exportations des deux pays et la diminution des exportations françaises, est loin de se ralentir; en raison de la prospérité qui en a été la conséquence, il prend de plus en plus de l'extension. Le Musée de Berlin s'enrichit tous les jours de collections nouvelles, précieuses, acquises à très haut prix. Il est devenu un établissement incomparable par le nombre et par la valeur artistique des œuvres d'art qu'il contient. Une révolution très grave vient de s'y opérer. La Société qui en était propriétaire et administrateur depuis la fondation a été dissoute au mois d'avril dernier et l'État s'est purement et simplement substitué à elle. Le Musée est devenu une institution impériale. Il en est résulté dans son fonctionnement des modi-

fications d'une très haute importance dans son fonctionnement. L'Etat a réalisé radicalement la réforme dont le principe a fait de ma part l'objet de plusieurs mémoires et articles relativement à la constitution projetée d'un grand Musée des Arts décoratifs. Le Musée, dont l'action était circonscrite à la ville de Berlin, va étendre désormais son influence et ses relations dans tout l'Empire. Ses collections ne seront plus immobilisées dans le palais superbe de la Kœnigstrasse; l'Etat a décidé de les mettre à la disposition des Musées et des écoles de province, des municipalités des centres de production d'industries artistiques qui justifieront de l'utilité d'une exposition temporaire de modèles pour ces industries. Ainsi, au moment où je visitais le Musée, lors de mon dernier voyage à Berlin, le Conservateur adjoint organisait à l'intention des écoles de Crefeld une exposition de modèles d'étoffes, qui durera trois mois et dont les éléments seront fournis en majeure partie par le Musée de Berlin. D'autre part, l'administration nouvelle du Musée a reconnu les inconvénients très sérieux que présente aujourd'hui l'installation du Musée des Arts décoratifs dans une partie de la ville très éloignée des quartiers ouvriers et l'on étudie les moyens d'y remédier, de rendre l'accès de l'établissement plus facile, plus rapide aux ouvriers et aux artistes, en créant une sorte de succursale située à la porte des ateliers et des usines de Berlin.

La municipalité de Berlin a réorganisé l'enseignement artistique de ses écoles primaires de dessin et de ses écoles professionnelles sur les bases d'un système nouveau, sur lequel je vous adresserai un rapport spécial. Et d'ici à peu de temps, sans aucun doute, l'application de ce système sera imposée à toutes les écoles de l'Empire, en raison des résultats considérables qu'il a produits à Hambourg et à Berlin. Les municipalités de plusieurs villes allemandes en ont déjà pris elles-mêmes l'initiative.

A Vienne, la direction du Musée d'art et d'industrie a créé, avec le concours des sommités de l'industrie et de l'art autrichiens, une société privée, dont le but est le développement de l'influence de l'école, la mise en association des idées, des réformes individuelles, la discussion des meilleures méthodes de décoration et de fabrication, l'emploi des élèves qui sortent des écoles annexes du Musée. Cette société organise dans le Musée des expositions permanentes et temporaires des produits de ses nombreux membres, prend part collectivement, à frais communs, aux expositions nationales et internationales. Elle est la création du Musée d'art et d'industrie; son hôte et son adjuvant extérieur; mais elle n'a aucune ingérence dans l'administration et dans le fonctionnement de l'institution nationale qui continue à rester sous la direction absolue et

exclusive de ses conservateurs indépendants et responsables, ne relevant que du ministère de la Cour.

Le *Musée Oriental de Vienne*, dont je n'avais pu en 1881 que vous signaler la création récente, a pris un très grand développement et donne, au point de vue de l'extension du commerce autrichien d'exportation, des résultats considérables qui feront l'objet d'un chapitre spécial de mon rapport.

En Autriche, comme en Allemagne, les écoles d'art se multiplient de plus en plus : il se crée des musées spéciaux dans les centres industriels ; les expositions locales et spéciales répétées entretiennent une incessante émulation entre les chefs d'ateliers, d'usines et les ouvriers. En un mot, la renaissance prévue se produit sinon avec un grand éclat jusqu'à ce jour, mais sûrement, profondément, au grand bénéfice du pays, et au détriment de la France qui de ce fait se trouve en face de la concurrence la plus formidable dans toute l'Europe orientale et dans l'Asie.

L'*Italie*, dont le mouvement national est postérieur à celui de l'Autriche et à celui de l'Allemagne, s'efforce, par une activité prodigieuse, de regagner le temps perdu et trouve déjà à cette heure dans une prospérité commerciale et industrielle croissante la récompense de son énergie et de sa constance à reconstituer son vieux patrimoine artistique. Vous trouverez dans le chapitre qui concerne ce pays l'exposé des projets de réforme de l'enseignement du dessin à l'étude dans les bureaux des Ministères de l'Instruction publique et du Commerce, et une analyse de la situation actuelle des musées et des écoles d'art et d'industrie du royaume.

L'exposition internationale de 1878, où la *Hongrie* a figuré dans les conditions d'un État indépendant, a été pour ce pays ce qu'avait été l'exposition de 1867 pour l'Allemagne et l'Autriche, et celle de 1855 pour l'Angleterre, un enseignement fécond et le point de départ d'une véritable révolution industrielle artistique. La Hongrie a voulu se créer une industrie nationale et elle a apporté dans l'exécution de cette entreprise un esprit de décision, d'énergie et de patriotisme qui fait l'admiration de tous ceux qui l'étudient ; ce qui n'a pas lieu de surprendre, il est vrai, de la part d'un peuple dont les luttes politiques et les révolutions sanglantes ont exposé si hautement les grandes qualités morales et intellectuelles. J'ai étudié avec soin l'art si original et si pittoresque de ce pays pour essayer de déterminer les éléments de succès des institutions que ses gouvernants multiplient pour réaliser leurs patriotiques projets.

La *Pologne autrichienne* ne se trouve point dans des conditions très favorables à une

résurrection de son art national; si au point de vue politique elle jouit d'une liberté et d'une indépendance relativement complètes, elle est écrasée industriellement par son régime d'unité économique avec l'Autriche. En dépit de cette mauvaise situation, les Polonais de Galicie font des efforts immenses pour arriver à devenir un peuple de producteurs artistiques. Il se crée à Léopol, à Cracovie, des écoles et des musées d'art et d'industrie. Et pour être circonscrit, le mouvement artistique et industriel dans ce pays n'en est pas moins intéressant à étudier et mérite de n'être pas dédaigné par les industriels et les économistes.

En Russie, nous nous trouvons aujourd'hui en présence d'une nation formidable et très active industriellement. Autrefois, il y a dix ans même, elle était tributaire de la France pour sa consommation de produits artistiques ; nous y importions, avec bénéfice et grand succès, nos meubles, nos bronzes, nos soieries et nos articles de Paris, éléments recherchés de la mode féminine et du goût aristocratique. Aujourd'hui, après la concurrence cruelle de l'Allemagne, nous nous heurtons contre une production indigène qui a pris, depuis trois ou quatre ans, dans tous les genres, un développement inouï. Comme je l'expose plus loin, la Russie en est arrivée, à notre insu autant qu'à celui des autres nations, à une telle puissance industrielle qu'elle estime pouvoir se suffire aujourd'hui et qu'elle ferme ses portes à l'étranger par un régime protectionniste écrasant. Demain, elle exportera en Orient et peut-être en Europe. Les conditions économiques du travail indigène donnent à ses industriels des avantages dont ils n'ignorent point l'emploi. Partout il y a des écoles et des musées organisés avec intelligence, dotés richement par l'initiative privée et par l'État.

L'étude comparative des méthodes d'enseignement artistique employées dans les divers pays que j'ai visités et l'analyse de leur situation respective au point de vue du développement des industries d'art m'ont amené, monsieur le Sous-Secrétaire d'État, à des conclusions que je développerai dans le dernier chapitre de mon rapport.

J'ai l'honneur, monsieur le Sous-Secrétaire d'État, de vous remettre ci-joint mon rapport sur la mission que vous avez bien voulu me confier.

Veuillez agréer, monsieur le Sous-Secrétaire d'État, l'hommage de mon profond respect.

<div style="text-align: right;">Marius VACHON.</div>

ITALIE

Le mouvement pour la création de musées et d'écoles d'art industriel qui a eu lieu en Angleterre à la suite de l'Exposition universelle de 1855, en Allemagne et en Autriche, au lendemain de l'Exposition universelle de 1867, se produit en ce moment en Italie. Les expositions de Vienne, de Philadelphie et de Paris ont démontré au gouvernement italien, par la comparaison des produits nationaux avec ceux des autres pays, combien l'Italie était en décadence artistique, combien elle s'était laissée devancer par l'Angleterre, la France, l'Allemagne et l'Autriche. En outre, le percement des Alpes sur plusieurs points de sa frontière, le mont Cenis, le Gothard, le Brenner, le Summering, la création récente du tunnel de l'Arlberg, ont ouvert de tous côtés le marché italien à l'invasion des produits français, allemands et autrichiens. En présence de cette situation économique nouvelle qui révolutionne complètement son commerce et son industrie, l'Italie se préoccupe vivement d'arriver à lutter avec avantage contre l'étranger, en modifiant les conditions actuelles de sa production industrielle et artistique. Dans le pays entier, en Piémont, en Lombardie, comme dans les provinces napolitaines et en Sicile, il y a actuellement une agitation très sérieuse, point superficielle, comme on semble le croire, pour provoquer une renaissance nouvelle; et cette agitation, particularité d'une haute importance, est toute locale et provinciale. Elle a été commencée et poursuivie avec persévérance par des sociétés privées, par des groupes d'industriels et de riches amateurs et par les municipalités, qui, avec leurs ressources privées, provenant de cotisations, de dons, de subventions

Mouvement de renaissance de l'enseignement de l'art industriel.

municipales et provinciales, ont fondé des écoles et des musées. Demain, l'organisation de toutes ces institutions prendra une forme nationale; le gouvernement leur donnera une unité de direction d'enseignement; mais je crois devoir insister vivement sur le caractère d'initiative provinciale de décentralisation en cette question, pour montrer combien le mouvement est profond, combien il répond à l'opinion du pays, sans être simplement le résultat d'une entreprise gouvernementale basée sur l'imitation des institutions étrangères. Le gouvernement italien, en s'occupant aujourd'hui d'organiser ministériellement l'enseignement des arts industriels et le fonctionnement des écoles et des musées qui s'y rattachent, obéit, plus qu'il ne l'inspire, à une impulsion vigoureuse et irrésistible qui part de tous les points du pays.

L'étude des voies et moyens pour favoriser le développement des industries artistiques nationales a été entreprise dans des conditions très sérieuses. En dehors d'un très grand nombre de publications privées faites par des écrivains d'art dont l'opinion fait autorité, le ministère de l'industrie, du commerce et de l'agriculture a fait procéder à plusieurs enquêtes spéciales officielles sur la situation des écoles d'art industriel du royaume, sur l'état des musées spéciaux de province. Une mission a été donnée à M. le prince Balthazar Odelscachi et à M. Erculeï, secrétaire du Musée artistique industriel de Rome, pour aller étudier en Angleterre, en France et en Belgique, l'organisation des écoles et musées d'art et d'industrie. L'étude des musées de Berlin, Munich, Nuremberg et Vienne a fait l'objet de missions officielles analogues. La question de l'organisation nationale de l'enseignement artistique industriel a été portée plusieurs fois au Parlement italien; l'année dernière, une longue et fort intéressante discussion a été provoquée à la Chambre des députés, par MM. Minghetti, Odelscachi, Martini, etc., pour la création d'un musée national à Rome. Aujourd'hui fonctionne une commission mi-parlementaire et mi-administrative pour l'examen des projets divers qui ont été proposés dans ce but. Au commencement du mois de juin, le Ministre de l'instruction publique et des beaux-arts, M. Coppino, visitant le musée et l'école d'art industriel de Naples, annonçait officiellement la mise à exécution prochaine des projets d'organisation de l'enseignement de l'art industriel. Le mouvement est ainsi arrivé aujour-

d'hui au période de la réalisation. L'œuvre colossale que poursuit le pays avec une réelle énergie est à la veille d'être exécutée.

L'enseignement spécial de l'art industriel est donné actuellement en Italie par 64 écoles qui comprennent un chiffre total de 6.260 élèves (je ne fais mention que pour mémoire des écoles d'arts et métiers et de professions féminines au nombre de 72, qui donnent une instruction simplement professionnelle et technique à 10.014 élèves). — Les écoles les plus importantes sont :

<small>Situation actuelle de l'enseignement de l'art industriel</small>

 Naples 635 élèves
 Milan 606 —
 Come 664 —
 Turin 424 —
 Padoue 404 —
 Catane 378 —
 Rome 169 —

Ces 64 écoles donnent un enseignement à des degrés divers et avec des systèmes variés. Un certain nombre, entre autres Naples et Rome, ont comme annexes des ateliers d'application; incidemment, je signalerai ce fait que le système des écoles avec ateliers paraît devoir se généraliser en Italie; il est très en faveur dans les Conseils d'instruction publique. Le directeur de l'école et du Musée de Naples m'a déclaré incidemment que le directeur de l'école de Berlin lui avait annoncé, il y a peu de jours, qu'à la suite des résultats qu'il avait constatés à Naples, il se proposait d'organiser à son retour des ateliers du même genre. Les écoles qui occupent le premier rang par leur enseignement sont les écoles de Rome, de Florence, de Naples, de Milan, qu'on peut considérer comme de véritables écoles supérieures des arts industriels. Des Musées spéciaux de modèles leur sont annexés; toutes les écoles ont un budget formé de ressources diverses : cotisations des membres des sociétés fondatrices, dons personnels, subventions des municipalités, des chambres de commerce, des conseils provinciaux et de l'État. D'après les documents officiels les plus récents, le budget général de ces diverses écoles atteint le modeste chiffre

de 354,544 francs, ainsi répartis au point de vue des provenances :

Subventions de l'État	133.260 francs
— des conseils provinciaux . .	34.110 —
— des communes	102.591 —
— des chambres de commerce.	21.645 —
— diverses.	62.938 —

Les quatre grandes écoles susmentionnées absorbent la majeure partie du chiffre de ce budget général; ainsi le Musée de Naples a un budget personnel qui dépasse 75.000 francs.

Pour la plupart, ces écoles sont de fondation récente; celle de Milan date de 1883; celle de Naples de 1882. Elles ont fait des progrès considérables comme chiffre d'élèves et comme ressources. Ainsi l'école de Venise, qui n'avait l'année dernière que 15.000 francs de budget, a reçu cette année 25.000 francs, et ce chiffre sera encore augmenté en 1886. Presque toutes celles qui ont été créées par des associations d'artistes et d'amateurs ont eu à lutter dans le début contre l'indifférence, sinon contre l'hostilité des municipalités et des patrons, fort apathiques et ignorants en Italie. Cette progression constante et rapide doit servir à apprécier exactement l'état de l'opinion publique sur cette question de l'enseignement des arts industriels et implique la prévision de résultats considérables dans un avenir prochain.

Comme le démontre clairement la carte spéciale que je joins à ce rapport, c'est l'Italie du Nord qui tient le premier rang dans l'organisation des écoles d'art industriel. Il semble que plus particulièrement menacée par l'invasion des produits français, allemands et autrichiens, cette région veuille énergiquement lui opposer une forte barrière et lutter victorieusement contre l'étranger en provoquant une nouvelle renaissance des industries d'art dans lesquelles elle fut il y a quelques siècles si glorieusement féconde.

Projets ministériels de créations d'écoles et de Musées nationaux. En dehors de l'enseignement classique, l'État a organisé en Italie l'enseignement technique sur des bases très solides. Cet enseignement a trois degrés, répondant à notre enseignement universitaire : primaire, secondaire et supérieur. L'enseignement primaire technique est donné dans toutes les villes et

dans les villages les plus importants du royaume. Il comprend le dessin primaire et les premières notions techniques générales. Viennent ensuite les instituts techniques organisés dans chaque chef-lieu de province, qui constituent le degré secondaire. Là on commence à spécialiser l'enseignement technique, suivant le choix des élèves. Enfin, le degré supérieur comprend les grandes écoles spéciales, écoles de commerce de Venise et de Gênes, école industrielle de Turin, école navale de Gênes.

Le gouvernement italien a le projet d'organiser d'après ce système l'enseignement de l'art industriel. Les écoles actuelles des grandes et petites villes, dans lesquelles on enseigne le dessin, seraient maintenues sans modifications, avec leur organisation actuelle et leur autonomie; mais le gouvernement leur accorderait des subventions importantes pour en favoriser le développement. Les grandes écoles, celles de Rome, Florence, Venise, Milan et Naples, recevraient une organisation plus vaste, afin qu'elles puissent donner un enseignement plus complet et plus élevé; les musées qui y sont annexés seraient augmentés, et les écoles qui n'en sont point pourvues devraient posséder ce complément indispensable d'une institution artistique, industrielle; ainsi, à Venise, le musée civique ou musée Correr, qui contient de nombreuses et importantes séries d'œuvres d'art industriel, deviendrait, sans perdre son caractère actuel, une sorte de musée de l'école de l'art industriel. On organiserait en outre très vraisemblablement des ateliers d'application dans toutes ces écoles, devenues des écoles secondaires. Enfin, au-dessus de tous ces établissements, serait placé le Musée national central de Rome, destiné à fournir l'outillage d'enseignement à toutes les écoles primaires et secondaires du royaume. Ce système fonctionne déjà en réduction à Rome, grâce à l'initiative de la municipalité, qui a réuni habilement en faisceau toutes les écoles qui donnent l'enseignement de l'art industriel à un degré quelconque. Ces écoles ont comme tête le Musée industriel artistique fondé en 1872 par la municipalité, et qu'une loi en date de 1880 a transformé en musée italien d'art et d'industrie, qui leur procure des modèles et qui organise annuellement des concours importants, à la suite desquels les élèves reconnus les plus habiles passent dans l'école et dans les ateliers du Musée.

La réforme projetée par le gouvernement italien n'a point pour but,

toutefois, de centraliser et d'unifier l'enseignement de l'art industriel. Le gouvernement paraît au contraire se préoccuper beaucoup de laisser aux écoles provinciales leur autonomie administrative et leur organisation scientifique ; dans la commission extra-parlementaire qui a été nommée pour étudier la réforme, il s'est produit maintes fois à ce propos des incidents intéressants. Un directeur d'une grande école de province ayant fait la proposition de rédiger un programme général pour l'enseignement du dessin, le président de la commission, M. Minghetti, répliquait qu'il était d'avis de laisser fonctionner toutes les méthodes et de réserver aux administrations de chaque école le choix de son enseignement et celui de son personnel ; la commission a adopté cet avis. Les résultats considérables de la réforme importante que nous avons réalisée en France depuis trois ans démontrent que nous sommes dans la vérité à l'encontre de M. Minghetti. Néanmoins, d'après le mouvement d'opinion qui se produit dans le monde artistique, où l'on s'intéresse fort à cette question, j'ai tout lieu de croire que les objections que l'on fait à l'idée d'unification des méthodes disparaîtront prochainement ; elles paraissent être la conséquence moins d'opinions scientifiques que de considérations d'ordre politique : le provincialisme en Italie a encore des racines si profondes et si vigoureuses. Venise, Florence, Milan verraient, sans aucun doute, avec une profonde tristesse, sinon hostilement, attribuer officiellement à Rome une sorte de suprématie artistique et industrielle, que ces villes revendiquent exclusivement comme le seul privilège et la seule gloire qui leur soient restés de leur brillant passé.

La partie la plus importante des projets du gouvernement est celle qui concerne les tentatives de renaissance des industries locales ou régionales. Un certain nombre de villes italiennes ont eu une spécialité de productions qui avaient rendu leurs ateliers célèbres dans le monde entier : Milan avait son orfèvrerie, Florence ses tapisseries, ses étoffes, Naples ses majoliques, Sienne ses meubles, Venise ses verreries, ses mosaïques, ses dentelles, ses meubles, etc. La plupart de ces industries locales sont tombées en décadence ou ont presque entièrement disparu ; on veut essayer de les restaurer. Les écoles et les musées d'art et d'industrie devront être organisés spécialement dans cet ordre d'idées : le gouvernement a fait faire à ce propos, il y a un an,

une longue et minutieuse enquête pour connaître avec exactitude l'état présent de ces industries, les ressources et les débouchés qu'elles peuvent encore espérer et les modèles dont l'acquisition ou la reproduction seraient utiles pour les musées et les écoles. Les économistes considéreront peut-être cette entreprise comme irréalisable, en se basant sur des considérations scientifiques. Le gouvernement italien, qui attribue la décadence ou la disparition de ces industries à des raisons tout autres que celles que feraient valoir les économistes, à des raisons exclusivement artistiques, est fermement convaincu qu'il réussira à les restaurer. L'avenir pourrait bien donner tort aux premiers. L'exemple de Salviati et de la Compagnie de Venise-Murano est un argument éloquent en faveur des idées et des projets du gouvernement.

Voici quel est, en résumé et exactement l'état de la question de l'enseignement de l'art industriel et des réformes projetées, au moment de mon voyage en Italie :

État actuel de la question.

Le 16 mars 1884, il était nommé une Commission spéciale, composée des directeurs des musées de Naples, de Rome, de Milan, de Florence et de Venise, de membres de la Chambre des Députés, parmi lesquels MM. Minghetti et les princes Filangieri et Odelscachi, plusieurs professeurs d'arts; elle était chargée d'étudier les moyens d'améliorer les institutions de musées d'art et d'industrie existant déjà et ceux qui seraient à créer, de rendre ces institutions plus utiles pour les écoles d'art appliquées à l'industrie ; de choisir les modèles, les dessins et tout l'outillage nécessaire à l'enseignement dans ces écoles. Cette Commission a tenu de nombreuses séances. Dans son rapport définitif, elle reconnaissait qu'il était nécessaire d'engager le gouvernement à créer de nouveaux établissements pour le développement de l'enseignement des arts industriels et à donner une plus grande extension à ceux qui existent. Le 23 octobre de la même année, un décret royal instituait près le Ministère de l'Agriculture, de l'Industrie et du Commerce, une Commission centrale pour l'enseignement artistique industriel. Cette Commission recevait pour mission d'exercer une haute surveillance sur les institutions actuelles, d'étudier la création de nouveaux musées et de nouvelles écoles, d'examiner les programmes d'en-

seignement, de procéder à la création de collections de modèles pour les écoles. Le même décret ordonnait la création, au Musée artistique et industriel de Rome, d'un atelier pour l'exécution de modèles en plâtre, créait dix prix de 300 lires chacun à distribuer chaque année aux meilleurs élèves des écoles d'art et d'industrie du plus haut degré ; et enfin il était décidé que, chaque année, les directeurs de ces écoles seraient convoqués à Rome auprès de la Commission susdite pour aviser avec ses membres aux moyens de perfectionner l'enseignement des arts industriels dans tout le royaume.

Le Musée central de Rome. L'atelier de modèles en plâtre du Musée de Rome est en voie d'organisation, et la transformation de ce Musée en un vaste musée central destiné à approvisionner les écoles et les musées du royaume est imminente. Cette réforme importante avait fait l'objet de nombreux vœux et de propositions explicites dans les séances de la Commission et à la Chambre des députés. Dans la discussion parlementaire du 1er mars 1884, M. Minghetti réclamait la création à Rome d'un musée artistique industriel, d'où, comme d'un centre, pourrait partir une direction générale pour toutes les autres écoles du royaume subventionnées par l'État. Le Ministre de l'Instruction publique, M. Miceli, avait déclaré également que la création de ce Musée était nécessaire pour fournir à toutes les écoles l'outillage d'enseignement indispensable. Ce Musée, en outre, ajoutait-il, devait être pour ainsi dire une sorte d'école normale, d'université des arts industriels, d'où l'on sortirait avec un diplôme d'aptitude à l'enseignement dans toutes les écoles du royaume. L'auteur d'un volumineux rapport sur les écoles d'art et sur les écoles de métiers en Italie, adressé au Ministre de l'Agriculture et du Commerce, qui a été imprimé il y a quelques jours et n'a point été encore rendu public, dit nettement qu'un défaut radical dans l'organisation des écoles artistiques industrielles du royaume qui menace de les rendre infécondes est l'absence de modèles sérieux et d'un goût très pur.

Le Musée de Rome contient déjà un certain nombre d'œuvres originales ; sa collection d'étoffes est intéressante, ainsi que sa collection d'ivoires et de céramique. Quand il aura constitué un musée de moulages, suivant le programme qui a été rédigé, il pourra prendre rang à côté des grands musées

didactiques de Vienne et de Munich. Il est aujourd'hui misérablement logé dans une dépendance de vieille, église à Capo le Case; mais il est question de lui faire construire un bâtiment spacieux, sinon de l'installer dans quelque vieux palais où il puisse développer ses collections, ses ateliers et laboratoires.

On ne peut encore apprécier généralement les résultats produits dans l'industrie italienne par les écoles et musées d'art et d'industrie actuels. Ces institutions sont trop récentes; les plus importantes ne remontent pas au delà de trois ou quatre ans. L'école de Naples est de 1882; celle de Milan, de 1883; celle de Vérone, de 1882. Les élèves, pour la plupart, n'ont point terminé leurs études. En Italie, même dans les grandes villes, la main-d'œuvre est bon marché : les ouvriers des industries d'art ont une habileté de main rare et une rapidité très grande de travail. Mais les produits qui sortent de leurs mains manquent en général de goût et d'élégance : les traditions des belles formes de la Renaissance ont disparu pour des raisons multiples qu'il serait trop long d'exposer. Le consul général de France à Naples, avec qui je causais de cette question relativement aux ouvriers de cette ville, me disait : « Le peu de solidité des études artistiques sans lesquelles ne peuvent se former de véritables sculpteurs se ressent dans l'art industriel de Naples ; à l'exposition générale de Turin, la céramique de Naples n'a pas fait grande figure, bien que son originalité extrême ait empêché qu'elle passât inaperçue. Mais aucune pièce de ce pays ne sort d'une moyenne assez médiocre. Le plus grand mérite de ces objets est jusqu'à présent un extraordinaire bon marché. » A Rome et à Venise, j'ai recueilli les mêmes impressions sur le caractère de la production artistique. Quand le mouvement considérable qui se manifeste partout aujourd'hui pour la renaissance des études artistiques aura produit ses effets, que les ouvriers auront recouvré ce goût, cette grâce et cette élégance des œuvres industrielles des xv^e et xvi^e siècles, ignorées ou méconnues par eux, le bon marché donnera à leurs produits une incontestable faveur auprès des négociants et des acheteurs. Or, les écoles et les musées d'art et d'industrie, dans un temps très rapproché, produiront des résultats importants ; cela est indéniable. A Naples, j'ai vu exécuter dans les ateliers de l'école, dirigée très habilement par un groupe d'artistes de grand mérite, un pavage en briques émaillées, style du xv^e siècle, destiné à la salle d'honneur du palais Como, qu'aucune industrie

<small>Les conséquences de la réforme au point de vue économique.</small>

n'avait osé entreprendre. Tous les plus habiles élèves de l'école sont déjà engagés par les chefs d'industrie napolitains, céramistes, bronziers, orfèvres comme futurs contre-maîtres ou dessinateurs. A Venise, bon nombre de patrons, comprenant fort bien l'utilité de l'école industrielle artistique, font suivre leurs cours par leurs enfants et par leurs ouvriers. Pour en favoriser la fréquentation, les cours ont lieu le matin, de six à huit heures, et le dimanche, dans la journée. La municipalité et la province tiennent en si grande estime cette institution qu'elles en ont presque doublé le budget cette année. Le Ministère de l'Agriculture et du Commerce a fait participer à l'exposition d'Anvers les écoles secondaires des arts industriels qui y ont envoyé leurs dessins et leurs productions. La comparaison avec les expositions étrangères analogues présentera un grand intérêt. Le fait seul que les Italiens ne craignent pas de se mettre sur ce point en concurrence publique avec les autres puissances étrangères, dont les écoles sont toutes plus anciennes et mieux organisées, prouve combien ils ont le sentiment de la nécessité de lutter avec énergie et la conscience d'avoir déjà fait quelque chose dans ce but. Ils estiment, en outre, que la restauration des industries artistiques est le seul moyen de provoquer chez eux une nouvelle Renaissance des arts. Le passé est là, en effet, pour leur donner raison ; le grand mouvement artistique qui a porté si haut l'Italie aux xv^e et xvi^e siècles, est parti presque tout entier des ateliers et des boutiques d'artisans.

Les prédécesseurs et les maîtres de Michel-Ange, de Raphaël, de Léonard de Vinci, d'Andrea del Sarto furent des artisans de génie, de simples orfèvres et des bronziers : les Ghiberti, Brunelleschi, Jacopo della Quercia, Lucca della Robia, Donatello, Masaccio, etc. L'Italie a terminé sa nouvelle évolution politique et sociale. L'unité est accomplie. Au Risorgimento par les batailles et les combats, par les conspirations patriotiques et l'agitation des esprits, a succédé un Risorgimento artistique, industriel et commercial que l'Italie tout entière poursuit avec autant d'énergie que de constance. Depuis quinze ans, les exportations italienne sont doublé ; l'industrie nationale a pris une extension considérable dans le Piémont et en Lombardie ; les usines s'y multiplient. Le gouvernement porte tous ses efforts et toutes ses préoccupations sur ces questions. Il projette de créer à Naples et dans la région des établissements métallurgiques

importants, une succursale d'Armstrong à Castellamare; à Pouzzole, une sorte de Creuzot. L'arsenal de Venise, qui ne fabriquait que des bâtiments secondaires, vient de terminer un vaisseau du type du *Dandolo* et du *Diulio*, dont le lancement a eu lieu fin juin. Il faut donc s'attendre à voir l'Italie devenir une nation artistique et industrielle. Cette renaissance répond d'ailleurs à une loi historique dont les effets se retrouvent chez toutes les nations : « En chaque pays, a écrit M. Taine, la riche invention de l'art a pour précédent l'énergie indomptée dans le champ de l'action. Le père a combattu, lutté, souffert héroïquement et tragiquement; le fils recueille aux lèvres des vieillards la tradition héroïque et tragique, et protégé par les efforts de la génération précédente, moins pressé par le danger, assis dans l'œuvre paternelle, il imagine, exprime, raconte, sculpte ou peint les fortes actions, dont son cœur, encore soulevé, sent les derniers retentissements. » Nous devons observer avec attention le mouvement qui se produit en Italie. Il intéresse au plus haut degré notre industrie artistique et notre commerce. Il est pour nous une menace de concurrence sérieuse.

AUTRICHE

Le Musée oriental.

Fondation du Musée oriental.

L'exposition internationale de Vienne en 1873, où la section orientale avait été très remarquée et avait vivement frappé les industriels et les commerçants autrichiens par la perspective de la création d'un vaste commerce d'exportation en Orient, a donné naissance à la création d'un Musée oriental. Une Société privée, qui compte parmi ses membres toutes les notabilités du commerce et de l'industrie en Autriche-Hongrie, de nombreux savants et voyageurs, se constituait aussitôt pour l'organiser. Le gouvernement obtenait des exposants orientaux la concession d'une partie de leurs envois et en faisait don à la Société, qui appelait à sa tête comme président et protecteur le prince impérial. La Société, sans se préoccuper de se faire bâtir un palais spécial, se met immédiatement à l'œuvre, loue une partie du premier étage de la Bourse au Steuben-Ring, qui appartient à une Compagnie et y installe ses collections. L'œuvre nouvelle ne tardait point à prendre un grand développement, en raison des services qu'elle rend à l'industrie et au commerce du pays. Sa situation financière est très prospère. D'après le dernier bilan qui a été publié, celui de l'année 1884, le capital de la Société, au 1er janvier 1885, était de 82.823 florins. Les collections comprennent 2.067 séries d'objets divers appartenant aux industries et aux arts de l'Orient, aux objets

d'exportation en Orient. Ainsi la section des Indes anglaises seule a plus de 2.500 numéros.

Le Musée est divisé, comme organisation scientifique et technique, en trois sections : la section orientale ancienne, la production orientale moderne et les éléments d'exportation européenne en Orient. Tous les produits qui se fabriquent en Orient, de Constantinople à Yokama, ont dans ce Musée la représentation de leurs types principaux ; et tout ce qui est importé dans ces pays par une nation quelconque a là un échantillon. A côté de chaque objet est une longue pancarte qui contient toutes les indications sur les prix, les habitudes, les traditions de vente, les procédés de fabrication, d'emballage et les modes de payement qui concernent cet objet. Un catalogue qui est un chef-d'œuvre en ce genre porte des mentions analogues pour éviter aux négociants et industriels le travail de copie de ces utiles pancartes. Il coûte 50 centimes. Un supplément mensuel contient toutes les modifications survenues pendant le dernier mois dans les informations commerciales et industrielles du Musée.

Organisation scientifique du Musée.

La section artistique, ancienne et moderne, est organisée de la façon la plus pratique et la plus utile ; ce n'est point un musée d'érudition et de dilettantisme ; la direction du Musée se préoccupe de la rendre fructueuse par tous les moyens possibles de publicité. Aussitôt qu'une pièce importante est parvenue au Musée, elle en avise tous les industriels par des notes dans les journaux et dans le bulletin de la Société.

Le Musée organise à chaque instant des expositions spéciales, qui comprennent non seulement les objets empruntés aux collections du Musée, mais toutes les belles pièces des collections privées. En 1884, il a fait une exposition de céramique orientale, dont le rapport annuel fait mention en ces termes, que je crois très utile de reproduire, parce qu'ils font connaître exactement les idées de la Société sur ce moyen de propagande artistique :

Les expositions organisées par le Musée.

« Comme on s'apercevait que les collections publiques des professions
« d'art de notre pays relatives à l'Orient n'offraient que très peu d'intérêt ou des
« choses insuffisantes, la direction de l'institution a décidé d'organiser une
« série d'expositions d'amateurs d'œuvres de l'Orient des bonnes époques
« anciennes. On a commencé par une exposition de céramique orientale dans

« l'été de 1883. La maison impériale nous avait confié une très précieuse
« collection de porcelaines asiatiques ; Son Excellence le comte Edmond Zichy,
« ainsi que le prince Henri Liechtenstein et le baron de Mundy, comme
« beaucoup de propriétaires de collections magnifiques et rares, ont contribué
« au succès de notre entreprise. Nous avons donc eu le moyen d'exposer une
« collection d'objets de 3.000 numéros, qui comprenait la céramique de
« l'Extrême-Orient, ainsi que ceux de l'Asie occidentale, exposition dont la
« richesse était bien supérieure à toutes les autres expositions organisées
« jusqu'à présent.

« La collaboration de plusieurs de nos premiers collectionneurs très experts,
« MM. le baron de Mundy, professeur Karabacek, F. Frau, nous a donné le
« moyen de faire un catalogue illustré, pour lequel deux savants français,
« MM. O. du Sartel et Louis Gonse, ont écrit la préface historique. A ce cata-
« logue a été joint une publication éditée par le Musée, en grand in-folio, qui
« contenait, reproduits en cinquante-huit feuilles chromo-lithographiques, un
« grand nombre d'objets choisis, à l'usage des industriels et des écoles pro-
« fessionnelles. Cette collection, très approuvée par les personnes intéressées,
« doit son existence à la bienveillance du Ministère de l'Instruction publique,
« qui a réclamé dès le commencement de l'édition un grand nombre d'exem-
« plaires pour son usage.

« L'industrie de la céramique autrichienne a prouvé combien cette
« exposition était utile, en s'inspirant, dans beaucoup de ses produits, des
« dessins et des formes exposés. Le Ministère de l'Instruction publique s'est
« vu obligé d'appeler à Vienne des professeurs des écoles professionnelles
« pour étudier notre exposition. »

Au moment où je visitais le Musée, les œuvres de verrerie orientale
avaient été transportées pour la plus grande partie à Prague, où le Musée
avait organisé une exposition spéciale, à l'intention de la grande industrie des
verreries de Bohême.

Le Musée oriental, Musée ambulant. Le Musée oriental est, en effet, un véritable musée ambulant : la direc-
tion a le devoir absolu, prévu et imposé par les règlements de la Société,
d'avoir toujours, en voyage, *la moitié* des objets de ses collections. Il suffit à

une chambre de commerce ou à une municipalité d'un centre industriel de faire une demande à la Société pour qu'il y soit immédiatement fait droit, par l'envoi de collections qui sont exposées pendant une période obligatoire de trois mois. C'est dans cette intention formelle que l'État accorde à la Société une subvention annuelle de 10.000 florins. En 1884, la Société a ainsi organisé des expositions spéciales technologiques à Reichenberg, à Brün, à Aussig, à Teplitz et Baern; aujourd'hui, elle peut à peine suffire aux demandes des municipalités.

La Société a organisé dans les bureaux du Musée une agence d'informations commerciales pour l'Orient, informations qui lui sont transmises, soit par les trois cents membres correspondants, tous hommes de la plus haute valeur, banquiers, industriels, négociants, voyageurs, qu'elle compte dans tous les pays du monde, et auprès desquels elle accrédite tous les agents commerciaux qui lui sont recommandés; et soit par tous les fonctionnaires diplomatiques que le gouvernement austro-hongrois met à la disposition de la Société.

L'agence d'informations commerciales de la Société.

La Société du Musée oriental a un organe spécial, *l'Oesterreichissche Monatsschrift für den Orient*, qui paraît tous les mois. Ce journal, fort bien imprimé, dont le prix d'abonnement est de 5 florins, et qui n'a pas moins de 28 pages de texte in-4° sur deux colonnes, publie toutes les informations commerciales du Musée, une partie scientifique et artistique très complète, rédigée par des savants, des explorateurs, des écrivains d'art, et un résumé des rapports des consulats autrichiens en Orient.

Le journal du Musée.

Au Musée est annexée une riche bibliothèque, avec salle publique de lecture, qui possède tous les journaux commerciaux du monde, toutes les publications artistiques, commerciales, économiques et politiques sur l'Orient.

Bibliothèque du Musée.

Le Musée a organisé des cours et des conférences publiques confiés aux hommes qui connaissent le mieux l'Orient sous tous ses aspects variés et à tous les points de vue du commerce, de l'industrie et de l'art. Ainsi, pendant l'année 1884, nous voyons figurer au programme les noms suivants:

Conférences publiques dans le Musée.

M. Bruno Bucher: *Céramique orientale dans l'Occident.*

D' Oscar Lenz : *Les Tendances coloniales des États de l'Europe dans l'Afrique occidentale.*

M. J. Audebert, explorateur de l'Afrique : *Madagascar et le pays des Hovas, pays et peuples de Madagascar.*

C. de Vincent : *Épisodes de la vie des Arabes.*

Professeur D' C. de Lutzow : *Le plus grand peintre de l'Asie orientale.*

Baron de Hubner : *Récits de son dernier voyage dans les îles de l'océan Pacifique.*

<small>Importance de la Section artistique du Musée.</small>

Tout en donnant une extension de plus en plus considérable à la partie purement commerciale du Musée par l'accroissement des collections d'échantillons de produits et de matières premières, par le développement du service d'informations économiques et de la publicité, la Société se préoccupe particulièrement de la partie artistique. Je crois, à ce propos, qu'il sera également plus intéressant et plus utile de reproduire textuellement le rapport de 1884 que de formuler mes appréciations personnelles :

« On s'est vu obligé d'augmenter et de compléter les collections du
« Musée, qui ont rapport aux industries artistiques, d'autant plus que les
« industries artistiques de l'Orient sont presque dans toutes leurs parties
« en pleine décadence; ces industries étaient, il y a plusieurs siècles, en
« pleine floraison; l'acquisition des produits originaux devient tous les
« ans de plus en plus difficile. La direction croit devoir tenir compte de ce
« fait en augmentant les sommes destinées à l'achat des œuvres artistiques,
« d'autant plus qu'en prévision de la hausse des prix, on utilisera ainsi
« sagement les capitaux de l'institution.

« Les fonds consacrés aux achats ont été augmentés de 1.400 florins,
« somme que le protecteur de l'institution, Son Altesse Impériale, a bien voulu
« donner. Nous mentionnons aussi à cet endroit l'aide active que le conserva-
« teur des collections professionnelles artistiques, M. le conseiller de la cour
« de Storck, a donnée à propos des achats nombreux du Musée, pour lequel il
« se présentait des occasions avantageuses l'année dernière.

« Nous citons avant tout une grande collection d'œuvres artistiques du

« Japon, vieilles poteries, bronzes et laques, que nous avons obtenus de la
« succession de M. le docteur A. de Roretz, qui avait collectionné ces œuvres
« au Japon même, avec beaucoup d'intelligence. A cette collection se joint un
« grand nombre d'achats de tapis, de produits textiles et porcelaines (les der-
« nières à l'occasion de l'exposition de céramique), et enfin d'œuvres de l'in-
« dustrie du bois, qui ont été achetés à Londres et à Vienne par la direction
« de l'établissement.

« Persuadés que l'étude des œuvres artistiques de l'Orient ouvrira à notre
« industrie une source très riche de motifs magnifiques de décoration et
« qu'elle aura en même temps une grande influence sur le commerce de
« l'exportation, la direction de l'établissement a songé à s'occuper spéciale-
« ment des industries d'art. »

Le Musée oriental rend en effet, sur ce point, d'immenses services à l'in- L'Industrie
orientale
de
dustrie et au commerce de l'Autriche-Hongrie, qui, en dix ans, a conquis sur
tous les marchés d'Orient une importance extraordinaire, au grand détriment l'Autriche-Hongrie
du commerce français d'exportation. Brünn fabrique aujourd'hui des quantités
considérables de draps pour l'Orient; la Bohême, de la verrerie orientale;
Vienne, des cuirs et des cuivres ouvragés. Les industriels et les artistes de
Vienne s'inspirent fort habilement de l'art de la Chine et de celui du Japon,
qu'ils transforment avec beaucoup de goût à l'intention des consommateurs
européens. J'ai vu dans le Musée des séries entières de soieries et de bro-
deries qui ont servi de modèles à des productions nouvelles fort en vogue
en ce moment. En résumé, depuis la création du Musée, il s'est fondé en
Autriche une véritable industrie orientale, qui est une des sources les plus
fécondes de la prospérité du commerce de ce pays.

Le Musée, pour tous ces services éminents, est fort protégé pécuniaire- Protection
accordée au Musée
par l'État,
par les
grandes sociétés
autrichiennes
d'industrie
et de commerce.
ment et moralement par l'État, par les grandes sociétés financières et indus-
trielles et par les chambres de commerce autrichiennes. Le chemin de fer du
Midi et le Lloyd austro-hongrois lui ont accordé une réduction considérable de
prix pour toutes les marchandises qu'il reçoit de ses agents en Orient. Après
avoir constaté les résultats excellents de cette mesure, *les deux Compagnies ont
décidé l'année dernière d'accorder les mêmes concessions au commerce entier de l'Autriche.*

24 MUSÉES, ÉCOLES ET INDUSTRIES D'ART

C'est ainsi que, dans ce pays, on entend la solidarité nationale!!

La Compagnie austro-asiatique fondée sur l'initiative du Musée oriental. La Société du Musée oriental a donné naissance à une Compagnie d'industrie et de commerce, la *Compagnie austro-asiatique*, qui est en voie de devenir une société puissante qui tiendra la tête du commerce européen en Orient. En 1883, la Société avait organisé une expédition scientifique aux Indes et dans l'Asie orientale pour étudier les conditions et la situation de l'industrie et du commerce. Le savant directeur du Musée, M. Scala, en était le chef. Le rapport de l'expédition fut si satisfaisant que, le 23 février 1884, les représentants des principales maisons de Vienne et des grands centres industriels de l'Autriche se réunissaient dans une salle du Musée pour fonder la Compagnie austro-asiatique. Cette Compagnie compte aujourd'hui plus de cent membres, qui appartiennent à chacune des branches du commerce et de l'industrie. Elle a constitué un capital important, et créé un corps considérable d'agents commerciaux qui exploitent tous les pays d'Orient avec le patronage du Musée. La Compagnie n'est point une société de production directe; elle n'est qu'un syndicat commercial qui transmet à chaque membre la commande reçue par les agents; après un prélèvement de droits au bénéfice de la collectivité, pour le payement des dépenses générales. La fondation de cette Compagnie constitue pour notre commerce un grand danger; sa concurrence est formidable, par suite de la puissance de ses moyens d'action et du concours que lui prête le gouvernement, au moyen de ses consuls et les Compagnies de transport par des réductions considérables de tarifs.

Le principe de l'association artistique, industrielle en Autriche. Le principe de l'association trouve en Autriche des partisans nombreux, qui comprennent intelligemment combien il est fécond et avec quelle urgence il s'impose aujourd'hui, en présence de la concurrence industrielle et commerciale effroyable qui se lève de partout. Le Musée autrichien de l'art et de l'industrie sur l'organisation duquel je vous ai transmis, en 1881, un long rapport, vient de fonder également, sur l'initiative de son directeur, une

L'association viennoise d'art industriel. Société d'industriels et d'artistes viennois qui a pour titre : *Wiener Kunst gewerbe Werein*, Société viennoise d'art industriel. Cette Société comprend environ 150 membres, chefs de grandes et petites maisons d'industries artistiques, artistes, dessinateurs, architectes, membres du curatoire et de l'administration du Musée. Elle a pour but d'établir entre le musée, l'école, les artistes et les

industriels des relations intimes, constantes, en vue du développement de l'art dans les ateliers et dans la production de l'industrie autrichienne. En raison de son caractère exclusivement professionnel, elle ne compte aucun membre étranger à l'industrie artistique, ni protecteurs, ni patrons officiels. Chaque semaine, les membres se réunissent dans une salle du Musée pour discuter leurs affaires sociales, au point de vue de l'art, des perfectionnements industriels; pour se communiquer les renseignements recueillis sur la concurrence étrangère, sur les procédés de fabrication, sur les méthodes artistiques, etc., en un mot, pour agiter toutes les questions qui intéressent l'association. Le Musée a mis à leur disposition plusieurs salles pour organiser des expositions permanentes des produits de chaque sociétaire. Lorsqu'il y a à l'étranger ou dans l'Empire quelque exposition artistique, ils y prennent part collectivement, sous la raison sociale de l'association. C'est ainsi que la Société a participé d'une manière fort brillante, paraît-il, à l'exposition d'Anvers, où un pavillon spécial avait été construit par elle. Les membres de la Société fournissent aux travaux des élèves de l'école du Musée un débouché important par des commandes fréquentes de dessins, et assurent aux plus brillants lauréats des positions très lucratives dans leurs ateliers. La Société n'a aucune ingérence dans l'école ni dans le Musée; elle n'est que son hôte, dont l'opinion a une grande valeur sans doute au point de vue de la direction artistique des études, mais elle n'a même point voix consultative dans les délibérations où elle pourrait être le plus intéressée. Au Musée d'art et d'industrie de Vienne, comme dans tous les autres musées d'Europe, le principe de l'unité absolue de direction, de la responsabilité individuelle la plus sévère, combinée avec l'autorité la plus large, est adopté et appliqué dans toute son extension. Il faut voir là le secret de leur prospérité et de leur influence.

HONGRIE

Mouvement national pour la création et la renaissance des industries artistiques.

Il y a en Hongrie, à cette heure, un grand mouvement national pour la renaissance de ses anciennes industries artistiques et pour la création de celles qu'imposent aujourd'hui les exigences de la civilisation moderne. Ce mouvement est le corollaire du mouvement politique qui a amené la Hongrie au dualisme avec l'Autriche. Les hommes d'État qui la dirigent ont compris que le seul moyen d'assurer l'indépendance politique de la nouvelle nation était de lui donner une industrie et un commerce, et de la mettre ainsi en état de lutter économiquement contre les puissances industrielles qui l'enserrent de toutes parts. Et ils apportent dans cette œuvre patriotique nouvelle le même esprit de décision, d'énergie et de constance dont ils ont fait preuve dans leurs luttes politiques. Ce mouvement national, très sérieux, a pour base et élément d'action la création de nombreuses écoles et musées d'art et d'industrie, la fondation de plusieurs sociétés de protection et de perfectionnement à la tête desquelles ont été placés les hommes les plus éminents et les plus actifs du pays. On en est encore au point de vue de l'enseignement dans la période critique d'études et d'expériences; les écoles fonctionnent sans avoir reçu le développement matériel et l'organisation technologique que réclame l'importance de leurs services; le Musée d'art et d'industrie est encore dans l'indécision de l'adoption d'un système définitif d'organisation et d'attributions; les budgets sont provisoires et insuffisants. Mais il ne faut point oublier que toutes

ces institutions ne remontent guère au delà de 1878, que la Hongrie subit depuis quelques années une crise financière assez grave qui met obstacle à la mise en œuvre immédiate des réformes et des projets nouveaux. Néanmoins, le dévouement et le patriotisme de ceux à qui a été confiée la mission de diriger ce mouvement national de renaissance des industries artistiques de la Hongrie ont permis d'arriver déjà à des résultats très sérieux. Le développement immense de la ville de Pest, l'exposition nationale de 1885, en sont sa confirmation évidente.

Pest a renouvelé, dans ce coin de l'Europe qui a été si longtemps le champ de bataille des civilisations orientales et occidentales, où l'histoire est déjà très vieille, le phénomène physiologique des cités du nouveau monde. En quinze ans, il a doublé, triplé presque sa population; il a rebâti ses vieux quartiers, créé une ville superbe, monumentale, au-dessus des marais qui lui formaient une triste enceinte de fièvres paludéennes.

La renaissance architecturale.

Il n'est point nécessaire de rappeler les événements contemporains qui ont provoqué l'éclosion de ce phénomène; ils sont connus de tous. Mais, ce qu'il importe de mettre en évidence, c'est que c'est du jour où la Hongrie a recouvré sa liberté, son indépendance constitutionnelle, que Pest a commencé à s'agrandir et prospérer. L'expansion a été rapide, torrentielle. Elle a même, un moment, dépassé le but et menacé de compromettre la fortune publique; mais ce sont là erreurs et fautes de jeunesse. Dans son enthousiasme juvénile, dans son exubérance de pensée idéale, de patriotisme ardent, Pest a fait un peu pour la liberté ce que Potemkin avait fait par fantaisie d'amoureux courtisan pour la grande Catherine. Pendant une nuit, elle a construit sur son passage non point un village, mais une ville tout entière; la nouvelle et féerique cité a paru bien vaste le lendemain, mais elle n'a pas disparu comme les faux villages russes. Aujourd'hui, elle est remplie d'une population laborieuse, active et prospère. Elle a grandi encore, et, de plus en plus vigoureuse, elle fait craquer sur tous les points son vêtement devenu trop étroit. Le nouveau Pest s'étend sur l'emplacement du vieux quartier Thérèse, du quartier Léopold jusqu'au bois de la ville; l'artère principale est la rue Andrassy. En reconnaissance pour l'initiative du percement de cette rue prise par le comte Jules Andrassy, la municipalité de Pest a substitué au premier nom de rue Radiale

celui du ministre hongrois. Cette rue est vraiment belle par sa longueur et en raison du grand nombre d'édifices qui la bordent. Elle ferait fort bonne figure dans notre Paris nouveau. Je ne sais même pas si, placée en parallèle avec beaucoup de nos grandes voies nouvelles, elle ne paraîtrait point plus grandiose, plus pittoresque, par la variété des styles et de physionomies des constructions qu'elle contient. La création de syndicats d'entrepreneurs, les règlements édilitaires de la municipalité et la multiplicité des maisons de rapport ont produit à Paris des rues, des avenues et des boulevards, qui ont une glaciale monotonie dans la physionomie des constructions et dans la perspective des voies ; tout est sur le même plan, présente les mêmes proportions, les mêmes profils et développe sur des espaces considérables les mêmes motifs d'ornementation. Dans la nouvelle ville de Pest, l'imagination et le goût des architectes se sont donné toute carrière. Comme le percement d'une rue était de la part de la municipalité et des habitants autant, sinon plus, une question d'amour-propre national, de tentative de renaissance hongroise, qu'une entreprise de pure édilité, les propriétaires ont ouvert entre eux une sorte de concours d'émulation. Il n'est pas une vieille et noble famille hongroise qui n'ait considéré comme un devoir patriotique de faire construire un palais ou tout au moins un hôtel rue Radiale et de se distinguer par la richesse et l'originalité de la construction ; on en cite plusieurs qui se sont fort endettés pour faire grand honneur à leur nom. Il y a là des palais de tout style et de toutes proportions. Une imitation originale du palais Pitti coudoie un palais de goût vénitien ; à une vaste construction en rococo allemand, exubérante de cariatides, de mascarons, de volutes, etc., succède un édifice à la façade lisse, décoré délicatement de graffiti. La Renaissance française y a des copies audacieuses, où malheureusement l'adoption de dimensions considérables a déformé en les transposant les motifs si gracieux et si élégants de Blois, de Chambord, du Louvre, etc. On trouve des imitations réussies des œuvres des Peruzzi, des San Gallo, des Bramante. Le style ogival y a sa part très large ; et çà et là apparaissent des essais intéressants de reconstitution du style hongrois, dans le genre de l'ancien Casino national, dont l'originalité caractéristique est assez difficile à déterminer. Partout on sent un effort constant et intense des architectes à produire une œuvre brillante, fastueuse. Quelques propriétaires ont

employé le marbre, le granit; d'autres, renchérissant, sont allés jusqu'à
décorer leurs hôtels de statues, de cariatides et de groupes en bronze.
L'adoption fréquente de la brique, l'usage à peu près général de la coloration
des stucs et des ciments produisent une variété de coloris d'un effet très
pittoresque sur ce beau ciel, où le soleil, de sa lumière éclatante, harmonise,
en les dominant, les tons les plus vigoureux et les plus contrastants. Dans
cette avenue superbe sont concentrés un grand nombre de palais publics :
l'École nationale de dessin, l'Académie de musique, le palais que la Société
des artistes hongrois s'est fait construire, la Caisse d'épargne nationale,
l'Opéra royal, un monument de très bon goût bâti dans le style de la Renais-
sance par un architecte hongrois de grand mérite, Nicolas Ybl, et dont la
décoration intérieure et le plafond de la salle, par Carl Lotz sont remarquables
autant que l'installation scientifique. C'est l'empereur François-Joseph qui a fait
construire cet Opéra sur sa cassette privée. Sur la moitié de son étendue, de
la place octogonale jusqu'au Bois de la ville, la physionomie de la rue Andrassy
se transforme : aux palais succèdent des hôtels privés et des villas encadrées
de beaux arbres, de jardins fleuris et dont les formes variées vont du chalet
suisse au kiosque persan, en passant par les casinos italiens, les temples grecs,
les cottages anglais. Cette avenue champêtre forme l'entrée la plus pitto-
resque au parc public, fort bien dessiné et décoré.

En dehors de cette partie de la ville nouvelle, les édifices d'un
caractère vraiment artistique sont nombreux : au premier rang, il faut citer
la gare des chemins de fer austro-hongrois de l'État, une œuvre d'architecture
industrielle très originale due à un Français, M. de Serres, qui a résolu là,
avec un succès complet, le problème délicat de l'alliance artistique de l'ingé-
nieur et de l'architecte. La bibliothèque de l'Université, l'École polytechnique,
l'Hôtel des postes et télégraphes, le nouvel Hôtel de Ville, font honneur à
l'école d'architecture hongroise, qui compte des artistes de grande valeur, tels
que Nicolas Ybl, Skalnitzky, Heindl, Kolbenheyer, Koch, Schulck, etc. Les
édifices religieux sont médiocres, à l'exception de la synagogue construite,
dans le style mauresque, par Forster, de Vienne. La basilique du faubourg
Léopold, dont la municipalité avait fait le couronnement des projets de déco-
ration monumentale de cette partie de la ville, — elle devait former le fond

de la grande rue de Zrinye qui ouvre sur la grande place François-Joseph, en face du beau pont du Danube, — reste depuis de longues années en voie de réédification avant d'être achevée. Cette œuvre colossale, édilitaire, qui a fait de Pest une ville nouvelle, a été exclusivement le résultat du réveil du sentiment national; la spéculation immobilière qui, dans beaucoup d'autres pays, en Autriche notamment, avait provoqué vers cette époque la création de véritables villes factices annexées aux anciennes, n'a eu dans cette révolution édilitaire de Pest qu'une part restreinte. Les Hongrois voulaient faire une grande capitale, remplie d'édifices imposants, de monuments, élégante, somptueuse même, pour affirmer hautement par cette démonstration la revendication de ce titre politique. Une loi votée d'acclamation imposait à la ville l'obligation de consacrer la moitié de son budget annuel à la construction d'édifices publics et à l'embellissement artistique de la cité; toute la noblesse et l'aristocratie financière hongroise s'associaient avec éclat à ce mouvement : c'est ainsi que Pest, en quinze ans, a doublé sa superficie, est devenue une grande ville, luxueuse, artistique et industrielle.

Peut-être n'avons-nous pas suivi avec assez d'attention ces grandes opérations pendant qu'elles se produisaient. Il devait y avoir là pour nos architectes, nos sculpteurs et nos décorateurs un travail très intéressant et très lucratif. Nous nous désintéressons trop de tout ce qui se passe au point de vue édilitaire à l'étranger; l'Allemagne qui en a un grand souci, qui envoie fréquemment des agents pour faire à ce propos des enquêtes, en tire grand profit financièrement et artistiquement.

Les institutions artistiques et industrielles. Ce n'est point exclusivement par la création d'une ville nouvelle, superbe, par des manifestations extérieures d'un caractère sentimental et politique que les Hongrois ont cherché à affirmer leurs revendications d'indépendance nationale et à témoigner de leur patriotisme : ils ont compris, comme je le disais plus haut, que pour porter la Hongrie au rang d'une nation importante, il était indispensable de lui donner une vie intellectuelle intense, une industrie et un commerce sérieux. C'est aujourd'hui la loi générale qui régit impérieusement tous les peuples et leur impose les mêmes conditions d'existence et de prospérité. A l'Académie hongroise des sciences, fondée en 1827, à l'École polytechnique et à l'Université, qui datent déjà d'un certain nombre d'années, sont venus

s'ajouter récemment plusieurs établissements grandioses d'instruction publique : l'Académie nationale de musique, sous la présidence de Liszt; le Musée national, dont les collections artistiques et scientifiques sont d'une richesse rare; l'École vétérinaire installée dans une vaste et monumentale construction, sur la lisière de la ville. Le gouvernement a tenu à honneur de donner à Pest un musée de peinture : il a fait l'acquisition, moyennant trois millions, de la collection Esterhazy, longtemps admirée à Vienne. Il s'est constitué une Société des beaux-arts qui compte environ 1.300 membres, qui s'est fait construire, en 1877, un palais et qui organise annuellement des expositions. A ce palais est contiguë l'École nationale de dessin. Il y a deux théâtres pour la musique et la littérature hongroise, et de nombreuses associations littéraires et artistiques viennent donner à l'activité officielle le concours précieux de l'initiative privée pour le développement intellectuel de la nation. Dans la vie de ce peuple d'instincts aristocratiques, qui a la passion innée des belles choses, des œuvres d'esprit, dont l'imagination orientale est tempérée par un goût délicat et fin, tout d'affinités latines, l'art tient une grande place; on est fou de musique, de danse, de poésie; une chanson de Poetefi enflamme, une czarda de Tziganes transporte d'enthousiasme, l'exposition d'une œuvre nouvelle de Munckacsy est triomphale, et quand le théâtre populaire ou le théâtre national jouent Bankban, la tragédie de Joseph de Katona, ou Ladislas Hunyadi, l'opéra hongrois de François Eskel, les salles sont pleines d'auditeurs enthousiastes, fanatiques. Mais la sagesse des gouvernants de la nouvelle Hongrie ne veut point, avec raison, laisser ces qualités natives précieuses se diluer dans un dilettantisme platonique. Notre siècle est de fer; celui dont l'aurore commence à monter à l'horizon sera d'acier; une nation, sous peine de décadence complète, doit être une nation productive d'art et d'industrie, une nation de commerce. En Hongrie, l'agitation pour le développement des industries a pris une extension considérable, qui se traduit par la création de musées, d'écoles et d'usines. La grande source de richesse de la Hongrie est son agriculture. Les immenses plaines de la Puzta se couvrent chaque année de moissons abondantes qui ont fait longtemps de ce pays un des greniers de l'Europe. Une industrie meunière très perfectionnée convertit ces grains en farines qui jouissent sur tous les marchés du monde d'une faveur commerciale

exceptionnelle et justifiée; mais, aujourd'hui, la Russie et l'Amérique font à l'agriculture hongroise une concurrence considérable, non seulement sur les marchés européens, mais au cœur même du pays, concurrence dont les conséquences provoqueront certainement à courte échéance des mesures radicales de protection.

Pour des hommes d'État clairvoyants, patriotes, ambitieux de la grandeur et de la prospérité de leur pays, la création d'une industrie nationale, en outre de l'agriculture, s'imposait comme une des conditions essentielles de sa renaissance politique et sociale. Le célèbre comte Étienne Szechenyi, l'un des fondateurs de la Hongrie contemporaine, avait, dès 1842, pris l'initiative de l'application de cette grande idée : une Société industrielle fut créée ; elle fit des expositions spéciales ; mais c'est de 1878, de l'Exposition universelle de Paris, où la Hongrie organisa une section indépendante, que date exactement le mouvement industriel de ce pays. Le gouvernement a fondé un Musée d'art et d'industrie, une école d'enseignement spéciale du dessin pour les industries artistiques; un institut technologique; la ville de Pest a créé des écoles primaires de dessin et des écoles professionnelles, et les principales villes ont suivi sur ce point l'exemple de la capitale. On trouvera ci-après des détails sur le caractère de ces diverses institutions.

Les écoles d'enseignement technique et d'enseignement artistique.

L'organisme de l'enseignement artistique, industriel, en Hongrie, comprend trois grandes divisions synthétiques : 1° l'Industrie; 2° l'Art industriel; 3° les Beaux-Arts.

En vertu d'une loi, dite loi de l'industrie, votée au commencement de cette année, il doit être créé, dans tous les centres industriels contenant cinquante apprentis, une école primaire d'industrie. On y admet les jeunes gens qui ont terminé leurs études primaires et auxquels des patrons ou leurs parents veulent faire donner une certaine instruction spéciale. A un très grand nombre d'écoles normales, d'écoles bourgeoises, sont annexés des cours d'industrie spéciale, spécifiée suivant la nature de l'industrie de la région; on fait de l'application industrielle dans les ateliers. Ces cours constituent le deuxième degré de la première division. A côté de ces institutions dirigées par le Ministère de l'Instruction, il y a une organisation d'enseignement technologique qui ressort du département du Commerce et comprend des cours

d'études et des ateliers d'application, où les jeunes filles et les jeunes gens reçoivent collectivement une éducation très sérieuse. La deuxième division, qui constitue l'enseignement secondaire, a pour établissement principal l'école d'arts et métiers, organisée à peu de différence près sur le modèle des écoles françaises du même nom; mais en dehors des cours réglementaires et successifs, qui embrassent une période de quatre ans d'études, il a été fondé dans cet établissement des cours professionnels pour les ouvriers. Ces cours ne reçoivent pas plus de quatre auditeurs, qu'un professeur spécial dirige exclusivement. Au commencement de chaque année scolaire, le conseil de l'école fait demander aux chefs d'industrie de chaque branche industrielle sur quelle partie de l'industrie doit porter plus particulièrement cet enseignement professionnel spécial, de façon à former des maîtres et contre-maîtres habiles pour l'industrie où ils font défaut. Ce système a donné, paraît-il, les plus excellents résultats. Il y a également dans cette école des cours publics du soir pour l'enseignement intégral du dessin industriel. A côté de cette institution gravitent des fondations spéciales qui donnent une instruction scientifique et des connaissances pratiques : cours de mécanique de précision à Pesth; cours de mécanique pour la métallurgie, les chemins de fer, etc., à Kashau; la première a été organisée et est administrée conjointement par le Ministre du Commerce et par celui de l'Industrie; la seconde, qui était l'œuvre du Ministre de l'Instruction publique, a été rétrocédée au Ministre du Commerce au commencement de cette année. Dans la province fonctionnent de nombreuses écoles spéciales, écoles pour la sculpture sur bois, écoles de tapisseries, de broderies, de menuiserie, etc. La ville de Pest a créé sur son budget municipal une école d'art et d'industrie qui donne à la fois une instruction primaire et une instruction secondaire, avec cours d'application très variés.

La troisième division générale comprend l'École des beaux-arts, l'École des arts décoratifs, qui en est une simple annexe et pour laquelle le Gouvernement dispose d'un crédit spécial annuel de 28.000 francs, et une École normale de dessin pour former un personnel sérieux d'enseignement. Pour les ouvriers qui ne peuvent suivre les cours du jour, il a été organisé dans les salles du Musée des cours du soir; deux professeurs de l'École des arts

décoratifs s'y tiennent en permanence pour donner des conseils et corriger les travaux.

Toutes ces institutions sont dans la période d'organisation ; elles n'ont point encore l'unité de direction et d'administration qui est indispensable pour un bon fonctionnement et pour amener des résultats très sérieux ; les règlements sont édictés par les deux Ministères du Commerce et de l'Instruction publique ; tantôt une école est sous la dépendance de celui-ci ou de celui-là, alors que le corps d'inspecteurs est rattaché à un autre. L'École des Arts décoratifs comprend des classes de décoration d'appartement, de céramique et verrerie, d'orfèvrerie et galvanoplastie, de xylographie et zincographie, de menuiserie ; l'installation en est précaire et défectueuse. Peu de modèles, quelques plâtres, des dessins allemands pour la plupart ; les ateliers sont séparés et disséminés dans des maisons particulières, éloignées du Musée et de l'école. Les travaux des élèves étaient exposés à l'Exposition nationale : en général, ils témoignent d'une certaine habileté de main, mais d'une absence de goût et d'originalité ; la classe de xylographie et de zincographie seule a présenté des produits d'une réelle valeur. L'Exposition de l'École communale des arts industriels de Pest l'emportait sur celle de l'École des arts décoratifs ; les classes de broderie et de céramique de la première étaient particulièrement représentées par des travaux d'une exécution excellente, tant comme dessin que comme applications techniques.

L'État a organisé une école de vitraux artistiques qui reçoit une subvention annuelle de 20.000 francs. Elle est dirigée par un artiste qui est allé étudier cet art à Munich ; on regrette de ne l'avoir point envoyé en France : les produits sont de mauvais goût et de style exclusivement allemand.

Le Musée d'art et d'industrie.

Pest possède un Musée des arts décoratifs, de création récente ; il date de l'Exposition universelle internationale de 1873 à Vienne. Après avoir subi dans son organisation et dans son fonctionnement de nombreuses vicissitudes, à travers les multiples services publics auxquels on l'a successivement rattachée, cette institution est depuis deux ans entrée dans la phase d'indépendance et d'autonomie. Le gouvernement l'inscrit annuellement au budget pour une somme de 21.300 florins ; mais il n'a pu lui consacrer encore un édifice spécial. Le Musée a dû demander l'hospitalité à la Société des artistes hongrois

qui, pour la somme de 7300 florins par an, lui a cédé tout le premier étage de son superbe palais de l'avenue Andrassy, qui a été relié au rez-de-chaussée d'un hôtel voisin. Il a installé là ses collections dans des conditions très défavorables de lumière, d'espace et de commodités d'accession. Ses collections ont été formées d'acquisitions, de dons privés et d'œuvres d'art provenant du Musée national hongrois. Je ne décrirai point par le menu ces collections embryonnaires pour la plupart, à l'exception de la série de la céramique et de la verrerie, dont les éléments sont assez importants. La direction a tiré avec intelligence parti de ce qu'elle possède; mais il est évident qu'elle se heurte quotidiennement contre les difficultés insurmontables que je n'ai cessé de signaler aux partisans de la fondation actuelle d'un Musée d'originaux et de pièces de haute valeur. Pour donner une apparence de richesse à son Musée, elle est obligée de composer des séries d'ordre inférieur, de collectionner des produits communs et modernes. La curiosité pure y tient également une certaine place, surtout dans les arts d'Orient.

Au point de vue strictement scientifique et technologique, l'organisation du Musée des arts décoratifs de Pest n'offre donc pour nous qu'un intérêt très secondaire; mais elle peut nous servir d'enseignement excellent par l'exemple de cette fondation, qui présente une grande analogie avec les projets de création du Musée des arts décoratifs. Pest possède un grand Musée national, fort riche, qui contient des œuvres artistiques de tous genres. C'est quelque chose, en principe, comme le Louvre (tableaux et sculpture exceptés), Cluny et Saint-Germain-en-Laye fusionnés, et en réduction proportionnelle avec l'importance des Musées et des pays. Les arts de l'antiquité, du moyen âge, de la Renaissance, des temps modernes, y sont représentés par des séries de bronzes, céramiques, orfèvreries, bijouteries, armes, émaux, ivoires, etc., du plus haut intérêt historique et de la plus grande valeur artistique. Il y a là des merveilles que j'ai enviées pour Cluny. En dépit du titre de Musée national, tout n'y est point exclusivement hongrois; les collections d'orfèvrerie, entreautres, contiennent de nombreuses pièces allemandes, françaises et italiennes, et la série des bijoux s'étend à toute l'Europe orientale et à toute l'Asie. En présence d'un Musée de ce genre, le système de l'organisation purement technologique et moderne s'imposait pour le Musée hongrois des arts

décoratifs. L'expérience contraire paraît produire des déceptions. Si le Musée national avait fourni jusqu'ici bien plus de modèles aux artistes industriels que le Musée des arts décoratifs, je n'en serais point étonné; l'exposition nationale hongroise organisée cette année me permet de le supposer avec exactitude.

Le Musée n'a point de relations directes officielles avec l'école des arts décoratifs; les modèles ne sont point mis à la disposition des ateliers de l'école. Ce dualisme étrange constitue un vice très grave dans son organisation; on se préoccupe d'y mettre fin. Pour remédier temporairement à cette lacune d'enseignement public, la direction du Musée a créé des salles d'étude où dans la journée et même le soir, en hiver, on peut étudier à son aise les modèles et les dessins de la bibliothèque en formation.

Une association de protection des industries artistiques de la Hongrie a été fondée au mois de février de cette année, sous l'inspiration de M. Tréfort, Ministre de l'Instruction publique; elle compte 249 membres, dont beaucoup d'artistes et d'ouvriers possèdent un capital de 28.311 florins.

L'exposition hongroise.
En ce moment a lieu à Pest une exposition nationale hongroise, organisée à grand frais, et qui a à sa tête le Ministre de l'Agriculture et du Commerce, le comte Eugène Zichy, qu'on appelle populairement en Hongrie le comte d'industrie, pour son dévouement et son activité infatigables en faveur de toutes les questions et toutes les œuvres industrielles en Hongrie, et une commission composée des délégués de toutes les sociétés artistiques et industrielles hongroises et de membres de la Diète et de l'aristocratie. On a voulu donner à cette exposition le caractère absolu d'une manifestation nationale. L'exclusion de tous produits autres que ceux fabriqués en Hongrie a été décidée. On cherchait ainsi particulièrement à en écarter l'Autriche et avec elle l'art allemand.

La division des sections diverses en pavillons séparés, bâtis et décorés avec goût et variété de motifs d'architecture, donne à l'exposition de Pest une grande originalité et une physionomie très gaie. Le côté pratique de l'installation, la commodité des communications par la pluie en sont un peu diminués; mais dans un pays ensoleillé, où la fantaisie, l'imprévu, le pittoresque sont les éléments perpétuels de sensations intenses et variées, où l'on néglige un repas de haut goût pour écouter avec passion les Tziganes, ces défauts d'organisation, qui pourraient en Occident offenser une âme d'ingénieur, laissent

indifférents. Il n'intéresserait point de lire la description en détail des produits divers qui figurent dans cette exposition; une analyse sincère de la physionomie générale de la production des industries hongroises présente plus d'utilité.

Pour l'agriculture, je l'ai dit, la Hongrie a une réputation hors de pair : le vaste pavillon qui contient ses produits est un véritable musée agricole, où les visites de plusieurs heures paraissent des promenades trop rapides et où la sobriété est une vertu indispensable, car les vins de Hongrie sont aussi capiteux que les czardas, et des vignerons millionnaires fabriquent aujourd'hui des champagnes fort généreux. Des collines de madriers, de bois ouvrés de toutes dimensions, quelquefois colossales, de toutes nuances de tons, polis et durs comme des marbres de Paros, découpés en lanières énormes, légères et souples autant que des roseaux, témoignent de la prospérité de la sylviculture hongroise. Avec des blocs cyclopéens de sel gemme, on a édifié des pavillons élégants.

Il y a un vaste hall aux machines, quelques pavillons de sociétés minières, de métallurgistes; mais, en général, tout cela est relativement restreint; la grande industrie, qui met en œuvre des capitaux importants, un matériel considérable et des ouvriers très nombreux, fait défaut, à l'exception des sociétés de chemins de fer et de navigation, et de deux ou trois usines de céramistes. Le caractère organique de l'industrie hongroise est le petit atelier et même le travail individuel. Presque toute l'exposition industrielle est ainsi composée de travaux de petites maisons qui ne comptent pas plus d'une dizaine d'ouvriers ou d'artistes et artisans qui travaillent pour leur compte, aidés par leurs familles ou par des apprentis. Cette situation, qui n'est point très favorable à l'extension de l'industrie, tient à deux causes : la pénurie des gros capitaux et le tempérament social de l'ouvrier hongrois. Toute la fortune financière est dans les mains des israélites, qui font exclusivement le commerce et la banque. L'ouvrier hongrois a une nature indépendante, il est artiste, rempli de goût et d'imagination, doué d'une grande habileté de mains; il répugne socialement à la discipline de l'atelier collectif, aux exigences du régime du travail manufacturier. Bon nombre de personnes, en mesure par leur situation et par leurs études de renseigner exactement sur les conditions

sociologiques de la classe ouvrière m'ont fréquemment fait l'aveu de cette situation particulière : les expériences qui ont été tentées jusqu'ici n'ont donné que des déceptions, et plusieurs grands industriels viennois, qui avaient organisé en Hongrie des ateliers d'une certaine importance, renoncent à poursuivre leur exploitation, dont la clôture de l'exposition nationale marquera la liquidation.

L'industrie hongroise n'a point d'ailleurs de débouchés suffisants à l'extérieur et à l'intérieur pour qu'une production importante puisse être utilisée ; elle ne peut lutter pour l'exportation en Orient, dans les provinces danubiennes, en Galicie, avec la concurrence de l'Allemagne et de l'Autriche, que favorisent des tarifs spéciaux de transport par les voies ferrées et les conditions exceptionnelles de bon marché de la voie du Danube. Ainsi, l'expédition des produits de Breslau, à Belgrade, coûte, paraît-il, moins cher que l'expédition des produits de Pest à même destination.

Le marché de la grande industrie est de très peu d'importance en dehors des grandes villes ; le paysan hongrois, bosniaque ou croate, se fabrique lui-même, pendant l'hiver et dans les loisirs que lui laissent les travaux des champs, tout ce dont il a besoin. Il tisse ses étoffes, tanne et travaille son cuir, fabrique sa poterie en terre grossière ou en bois et construit son mobilier, qu'il décore avec une originalité singulière ; la femme fait de la dentelle, des broderies, et se passe autant de couturière que de modiste. Le dimanche ou les jours de marché, le paysan transporte à la ville voisine du hameau l'excédent de sa production industrielle et artistique, qu'il vend à des commis voyageurs ou aux négociants indigènes. Il y a des merveilles dans cette production rustique, surtout en matières textiles : les tulles, les soieries croates et bosniaques, renouvellent les fantaisies des légendes féeriques ; une robe de mariée passerait dans l'anneau nuptial. Les tapis que fabriquent les mêmes paysans méritent, pour le dessin et le coloris, la qualification de chefs-d'œuvre ; et ce sont encore des bijoux, des cuivres ciselés, des étains, des passementeries, des sculptures sur bois, etc., sortis de ces mains calleuses, qui excitent l'admiration la plus justifiée pour l'originalité de leur exécution. Mais tout cela est cher et ne peut guère alimenter que la curiosité et le caprice des touristes, des amateurs de souvenirs ethnologiques.

Les exposants les plus distingués dans toutes les branches des industries artistiques sont, pour le plus grand nombre, de simples artisans doués d'initiative et d'audace, qui ont exécuté patiemment et longuement des ouvrages dont le prix de revient est, pour ces raisons, relativement élevé. Quant à l'ensemble de la production, on ne peut nier qu'elle marque des tendances vers l'originalité, une recherche de fantaisie, d'élégance et particulièrement des tentatives de création ou de résurrection d'un art national; mais l'art fait généralement défaut, en raison de l'absence d'une éducation artistique et professionnelle et le goût ne prend point avantage, surtout dans l'industrie de l'ébénisterie, d'adaptations indiscrètes de formes étrangères mutuellement hostiles, qui donnent des résultats extravagants. La céramique et la verrerie dominent toutes les industries; les artistes qui en créent les modèles trouvent, il est vrai, dans l'art hongrois des types anciens d'une réelle beauté et d'une originalité piquante. L'orfèvrerie et la bijouterie ont également, dans les collections du Musée national et dans les collections privées, des sources vives d'inspiration; mais, jusqu'ici, la copie servile paraît avoir leurs préférences. Des fabricants hongrois ont tenté d'importer la fabrication du petit bronze, qui constitue une des branches les plus florissantes de l'industrie artistique viennoise; les produits qu'ils ont obtenus jusqu'à ce jour sont très mauvais : les compositions manquent entièrement d'originalité, de fantaisie et d'esprit, et le travail n'a aucune qualité. L'industrie du fer forgé suit, dans ce pays, le mouvement extraordinaire de renaissance qui tient à cette heure toute l'Allemagne et couvre les constructions nouvelles des grandes villes, Berlin surtout, de chefs-d'œuvre rappelant les plus belles productions des vieux maîtres forgerons des xve, xvie et xviiie siècles.

La question qui se pose impérieusement, après l'étude de l'exposition de Pest et les visites aux musées qui contiennent les œuvres d'art industriel hongrois, le Musée national et le Musée des arts décoratifs, est celle-ci : la Hongrie a-t-elle un art national? Il importe beaucoup, en effet, de le savoir avec précision pour porter un jugement sérieux sur les progrès et sur les conséquences du mouvement artistique qui se produit à cette heure, en Hongrie, avec une très grande intensité. L'existence de types d'art originaux, de traditions industrielles vivaces, n'est point aussi inutile qu'on le croit généralement

<small>L'art national hongrois.</small>

à l'extension d'un mouvement de ce genre, et elle explique bien des phénomènes qui paraîtraient inintelligibles sans leur étude. Certains peuples européens, orientaux, des peuples asiatiques, ont eu beau s'assimiler avec une rapidité vertigineuse les mœurs et les coutumes des vieilles civilisations occidentales, abandonner avec empressement leurs costumes, la parure de leurs habitations pour y substituer nos innovations modernes ; cette évolution, qui était la conséquence bien plus d'une mode, d'une exagération sentimentale d'aspirations à la civilisation européenne que d'une conversion sincère et profonde à nos idées et à notre goût, n'a été le plus souvent que factice et temporaire. Presque toujours la réaction la plus violente, la plus radicale, lui a succédé. Les nations que nous appellerons les nations prototypes, celles dont l'imitation a eu le plus de partisans, en donnent elles-mêmes l'exemple.

L'Allemagne, qui vécut si longtemps sur notre fonds, — tout le xviii° siècle chez elle en est la preuve irréfutable, — n'a-t-elle point voulu, comme couronnement à son œuvre de conquête militaire, redevenir nettement allemande dans tout son art et dans toute son industrie ? Et cette campagne menée avec toute la précision scientifique, toute l'ampleur d'organisation administrative, qu'elle apporte aujourd'hui dans ses entreprises, n'a-t-elle point abouti à une résurrection complète de son art ancien avec tous ses défauts, comme avec toutes ses qualités ? Quand elle a eu imité, copié servilement et transformé ensuite les modèles français puisés dans les meilleurs types de notre art, l'Angleterre a inventé un vieux style national qu'elle a appelé le style de la reine Anne, tout en lui donnant la marge de plusieurs siècles comme imitation. En France, le style ogival et la Renaissance alternent périodiquement avec le xviii° siècle et le style Louis XIV. La Russie rêve passionnément aujourd'hui de ressusciter l'art moscovite, et la base des réformes artistiques que projette l'Italie est de reconstituer les centres provinciaux de ses anciennes industries artistiques. Le Japon lui-même, après avoir pendant quelques années réclamé à grands cris à l'Occident ses procédés d'éducation et de progrès, ne songe-t-il point, par désillusion ou par politique, à en revenir à son passé artistique, dont l'originalité et la fantaisie contrastent si violemment avec nos traditions ? L'art est une de ces grandes idées sociales qui partent d'un peuple, passent sur le monde entier, et, pendant leur vol

radieux, fécondent les germes stériles suivant les sols et les climats ; la plante prend de cette fécondation plus de vigueur et de fécondité ; les fruits deviennent plus savoureux, mais elle a conservé tout entier son type original. C'est en cette considération qu'il importe d'étudier avec soin les conditions d'exportation des modèles qui doivent servir à attirer vers nous la curiosité et le goût des peuples étrangers et des produits qui doivent satisfaire leurs besoins ou leurs désirs.

La Hongrie a un art national et des traditions populaires qui en ont perpétué le goût et la pratique. Sa généalogie est orientale ; mais la multiplicité des races qui constituent la nationalité hongroise, et le long contact qu'elles ont eu entre elles sans qu'il en soit résulté une fusion complète, l'influence de la longue occupation turque, en rendent la filiation directe difficile à établir. Il faudrait pour l'entreprendre, et pour arriver à des résultats qui pourraient être encore hypothétiques, se livrer à des études ethnologiques considérables. Dans la forme et dans la décoration de la céramique, l'industrie première qui sert généralement de base scientifique aux analyses de ce genre, il y a du persan, de l'arabe et du byzantin ; les fouilles archéologiques qui ont été faites dans l'ancienne Pannonie ont amené au jour des types de vases en bronze, en or et en argent, dont on retrouve des inspirations directes dans les productions hongroises et croates ; un céramiste a même eu l'idée d'en fabriquer des copies qui ont eu un grand succès dans le pays : la curiosité archéologique n'en est pas évidemment la seule cause.

A côté de cette céramique de caractère nettement oriental en est une autre, la céramique rustique, fort intéressante. Cette céramique a les mêmes formes, les mêmes proportions, le même décor que la céramique rustique du centre de la France, et, sans les affirmations réitérées des conservateurs de musées sur leur provenance hongroise, j'aurais pu penser avec conviction que ces pièces avaient été importées récemment de notre pays. Ce sont des pots à panses rondes, au col droit et large, munis d'une anse étroite ; des plats et des assiettes à larges marlis, des écuelles profondes à oreilles, décorés les uns et les autres, sur fond très cru vert, rouge ou jaune, de fleurs, de guirlandes, de grecques irrégulières, aux couleurs très tranchantes appliquées par empâtement à lourds coups de pouces. Les motifs plus compliqués

sont empruntés aux outils d'agriculture, aux travaux des champs, aux animaux domestiques et à l'iconographie religieuse. Les bénitiers accrochés dans les chaumières sont les mêmes que ceux qu'on voit encore aujourd'hui dans les habitations des paysans français. Nous retrouvons là la cruche verte à biberon court et anse étroite à laquelle moissonneurs et faucheurs du Lyonnais, du Limousin et de l'Auvergne boivent à la régalade. A la suite de quelle migration cette poterie rustique si spéciale à notre pays a-t-elle été importée en Hongrie? Les motifs chrétiens qui abondent dans sa décoration ne permettent point de supposer à cette migration une route orientale.

La décoration du mobilier hongrois est presque entièrement arabe; dans les villages indigènes de l'Algérie, on rencontre les mêmes bahuts coloriés grossièrement avec des teintes violentes, crues, qui se trouvent dans les maisons des paysans bosniaques et croates, reproduites à l'exposition de Pest avec une fidélité saisissante. Les tapis qu'on fabrique en très grande quantité dans les provinces du Sud ont des analogies frappantes de coloris et de dessin avec les productions de l'Asie Mineure, du Turkestan et de la Perse. Il s'en exporte même, nous assure-t-on, par grandes quantités sur les marchés orientaux où l'Occident s'approvisionne. Quant à la bijouterie, les émaux qui y dominent comme éléments de décoration ont un caractère si nettement oriental qu'il n'est point aisé, au premier aspect, de distinguer entre la fabrication hongroise et celle de l'Orient. Les fourreaux de sabre et de poignard, les masses d'armes, les boucliers, les harnachements de chevaux rappellent, par leur ornementation touffue de pierreries, turquoises, grenats, rubis, les objets de même genre en usage dans les pays asiatiques. Bon nombre de colliers, de pendeloques, de ceintures, ressemblent à s'y méprendre aux bijoux d'origine hindoue. Tout, d'ailleurs, dans le costume hongrois, aussi bien celui des paysans que celui des nobles, a une physionomie orientale, sans aucune ressemblance de formes, de couleurs et d'éléments pittoresques avec le costume occidental, espagnol ou allemand, français ou italien. En Bosnie, les paysans gravent le cuivre et l'étain avec autant d'art et d'originalité que les artistes de Bénarès ou d'Ispahan. Aucune des anciennes industries n'a disparu complètement. Au fond des villages perdus des Carpathes, chez les Croates, en Transylvanie, on rencontre encore des artisans rustiques qui ont conservé les tra-

ditions des maîtres de jadis ; mais, en général, dans toutes ses branches, la production artistique indigène a subi un certain abâtardissement, a perdu de son originalité et de son éclat. A l'exception de la céramique, qui occupe encore de nombreux ouvriers, elle est devenue très restreinte. Aujourd'hui, on tente à Pest de ressusciter la bijouterie ; quelques maisons se sont récemment fondées, elles occupent un certain nombre d'ouvriers ; mais la copie servile des anciens modèles semble être particulièrement le but poursuivi. Ainsi, à l'occasion du mariage de la princesse Stéphanie et du prince héritier, la ville de Pest a fait exécuter par un atelier de cette ville une parure qui a coûté 100.000 francs. C'est une œuvre d'un goût exquis, d'un très beau travail, mais elle a été copiée simplement sur une pièce du Musée national.

Le mouvement de renaissance des industries nationales qui se manifeste en Hongrie, et dont l'extension fait l'objet des préoccupations les plus sérieuses de ses hommes d'Etat, rencontre dans l'influence allemande un obstacle très lourd. Les Allemands ont pénétré là et y ont pris pied par leurs capitaux, par leurs ingénieurs et même par des immigrations ouvrières. Ils inondent le pays de publications de modèles empruntés à l'art allemand, d'une modicité de prix extraordinaire. Le Danube est pour l'industrie allemande une voie d'Orient si utile qu'on ne doit pas s'étonner que ses rives soient un objectif permanent à ses appétits formidables d'expansion. La Hongrie est en outre un marché de consommation assez important aujourd'hui, et qui demain le deviendra plus encore, pour que l'Allemagne veuille s'en emparer. La grave question de l'entrée de l'Autriche-Hongrie dans le Zollverein, dont M. de Bismarck poursuit en ce moment la solution, est une forme de cette conquête industrielle et économique. La Hongrie sent fort bien que cette union douanière amènerait l'écrasement de ses industries naissantes ; aussi, ce n'est point sans un profond sentiment de perplexité qu'on y songe à l'échéance imminente du traité douanier avec l'Autriche ; le renouvellement de ce traité, qui a lieu dans deux ans, compte des adversaires déclarés, en dépit des conséquences politiques que son rejet pourrait produire. Si la Hongrie, en effet, n'avait point réussi, à l'heure de la conclusion d'une union douanière entre les deux empires, à se constituer une industrie solide, puissante, elle serait noyée sous l'invasion des produits allemands. Une nation qui pourrait lutter en Hon-

Ce qu'il y aurait à faire pour la France en Hongrie

grie, d'influence commerciale et industrielle, est la France. Au point de vue social, elle a les sympathies du peuple hongrois, dont l'exubérance de démonstrations ne doit pas faire soupçonner la sincérité des sentiments intimes. Des ingénieurs habiles pourraient se faire dans les grandes exploitations agricoles, dans les mines, des situations excellentes ; les productions artistiques y seraient très goûtées, et quelques branches d'industrie, les machines agricoles notamment, y trouveraient des débouchés importants. Mais en Hongrie, comme en beaucoup d'autres pays, j'ai constaté les mêmes causes qui s'opposent au développement de notre influence commerciale. Les agents, les courtiers, les commis-voyageurs français sont presque inconnus en Hongrie, alors que le pays tout entier est envahi par des nuées de commis-voyageurs allemands et anglais. La proportion n'est même point de 1 à 100. Et ces commis-voyageurs sont, paraît-il, de merveilleux artistes en éloquence commerciale. Un négociant de Pest, qui connaît la littérature parisienne jusque dans ses romanciers *minores*, me disait plaisamment à leur propos : « Nous sommes des *guillotinés par persuasion*. Si on les chasse par la porte, ils rentrent par la fenêtre; au besoin, ils descendraient par la cheminée. »

A la veille de la moisson, les quais du Danube sont obstrués de machines agricoles anglaises; il y en a des milliers ; elles ont remonté le Danube sur des chalands venant des ports de la mer Noire, où des navires anglais chargés de fond de cale à la dunette les avaient transportées d'Angleterre. Les agents anglais les offrent aux grands agriculteurs à l'essai et avec des délais de payement qui dépassent une année. Ils font ainsi annuellement des affaires colossales. Il en est de même pour les autres produits industriels, que les étrangers fabriquent avec soin dans les conditions les plus minutieuses qui leur sont signalées par leurs clients. En outre des commis-voyageurs, un grand nombre de maisons étrangères ont des représentants exclusifs à Pest, et l'on y trouve des comptoirs comme ceux de la maison Haas, de Vienne, qui sont de véritables palais encombrés de marchandises de tous genres.

La colonie française comprend quelques professeurs de français et des employés d'hôtels.

Les Allemands se chiffrent par milliers; la plus petite ville hongroise a

sa colonie allemande dont la solidarité favorise l'influence et les affaires. Il faut voir là une des causes les plus radicales de la décadence de notre commerce d'exportation. Nous n'allons point à l'étranger, nous Français; les Allemands et les Anglais sont toujours par monts et par vaux; ils sillonnent tous les pays du monde où l'on vend et où l'on achète quelque chose, et quand nos écrivains humoristes prétendent plaisamment que sur les parois de la pyramide de Chéops et sur les glaciers du Mont-Blanc, les Anglais affichent aujourd'hui leurs savons, ils ont fait en réalité l'éloge de cette nation industrielle et la critique des négociants de Paris, de Marseille et de Bordeaux.

Il y aurait à chercher s'il ne serait point utile de créer en Hongrie, au moyen d'associations syndicales, avec le concours de l'État au besoin, des entrepôts, des musées temporaires ou permanents de marchandises qui, en raison de leur caractère artistique, de leur originalité, et en raison des affinités de goût des deux nations, pourraient obtenir une vente importante; il s'agit aujourd'hui, à défaut de la production à bon marché qui nous échappe, de s'emparer de la clientèle riche, dont les préférences paraissent acquises aux œuvres d'art français. Les bronzes et les meubles notamment, ainsi que les beaux articles de Paris, les fleurs et les plumes, lutteraient avantageusement contre les produits similaires autrichiens et allemands, qui sont généralement dépourvus d'élégance et de goût.

Dans l'organisation des écoles et des musées d'art et d'industrie, il n'y a ni innovations ni systèmes particuliers dont l'importation puisse nous être utile; les Hongrois ont créé les uns et les autres sur les types des établissements similaires d'Allemagne et d'Autriche que nous connaissons fort bien. Mais nous pourrions trouver dans les collections publiques de leur bijouterie et de leur céramique des modèles intéressants, au point de vue de la forme, de la couleur et des émaux. Peut-être même, pour la première de ces branches de l'industrie artistique, y aurait-il à étudier si l'imitation ou l'inspiration des motifs anciens qui sont toujours fort goûtés, dans l'Europe orientale, n'offriraient point des éléments sérieux d'exportation à nos bijoutiers parisiens.

RUSSIE

Étude rétrospective sur l'art industriel en Russie.

Dans son art et dans son industrie, la Russie a subi, au siècle dernier et au commencement de celui-ci, des influences extérieures diverses : tour à tour, les Italiens, les Allemands et les Français y ont importé avec succès leur goût, leurs œuvres et leurs modèles. Un Italien, Lastreli, a construit un grand nombre de palais à Saint-Pétersbourg, Tsarkoe-Selo, un chef-d'œuvre d'originalité et de fantaisie. La cathédrale de Saint-Isaac est d'un Français, Ricard de Montferrand. Thomas de Thomon a donné les plans du Grand-Théâtre impérial, de la Bourse de Pétersbourg, du théâtre d'Odessa; Vallin de la Mothe ceux de l'Académie impériale des beaux-arts, des deux petits palais de l'Ermitage, du palais d'Oldenburg, qui rappelle le garde-meuble de Gabriel. Le Blond est l'architecte de Peterhof et de ses magnifiques jardins. La plus belle œuvre de statuaire de la Russie, le monument de Pierre le Grand à Pétersbourg, est de Falconet; enfin, si l'on consulte l'ouvrage de M. Dussieux, *les Artistes français à l'étranger*, on y trouve la mention de 173 peintres, sculpteurs, architectes, ornemanistes de grand nom attirés en Russie par les empereurs, les princes et la noblesse pour décorer les palais et les jardins d'œuvres remarquables en tous genres. L'École d'art, fondée par Élisabeth, a eu un Français, Le Lorrain, comme président, des Français comme professeurs; ainsi que l'Académie des beaux-arts, fondée par Catherine II, l'Institut des voies et communications, etc. L'industrie textile a été importée à Varsovie par Philippe de Girard, appelé par Alexandre Ier, et toutes les usines de soieries et d'étoffes qui ont été

créées à Moscou et dans les grands centres industriels de la Russie, depuis vingt-cinq ans, sont l'œuvre de Lyonnais et d'Alsaciens. Depuis le premier Empire jusqu'en 1870, la France a tenu la première place parmi les nations important leurs produits en Russie. Ses soieries, ses meubles et ses articles de Paris étaient recherchés pour leur élégance et leur goût; et la mode russe s'inspirait exclusivement des modèles et des créations de la mode parisienne.

Depuis vingt ans, notre influence artistique et industrielle a été battue en brèche par l'Allemagne, s'infiltrant dans la société russe, envahissant l'armée, l'administration et l'industrie. Aujourd'hui, il serait dangereux, tout au moins inutile, de se le dissimuler : l'Allemagne a pris notre place et a substitué lentement son influence à la nôtre. L'art et la littérature de notre pays n'ont plus la même faveur; la langue française, qui était exclusivement la langue de l'aristocratie et du monde officiel, trouve partout à côté d'elle la langue allemande, qui pénètre même dans le peuple des grandes villes. Cet envahissement de l'Allemagne n'a été qu'une phase d'évolution. Aujourd'hui, l'Allemagne, aussi bien que la France, se heurte, sans la renverser, contre une nouvelle influence plus forte, plus écrasante. Décadence de l'influence française au point de vue de l'art industriel.

La Russie, dans ces quinze dernières années, a marché à pas de géant vers son émancipation artistique et industrielle, et elle est parvenue à se mettre en situation de lutter avantageusement contre l'étranger et même de rejeter ses produits de consommation générale. En ce qui nous concerne au point de vue des industries d'art, nous n'importons plus en Russie que les produits supérieurs, de haut luxe, les beaux articles de modes et les fleurs, les étoffes de grand prix, de la librairie artistique. Le meuble, qui était une des branches les plus florissantes de notre commerce avec Pétersbourg et Moscou a presque complètement disparu du marché russe. Le tableau du mouvement général de la Russie de 1872 à 1881 montre que les importations des tissus de soie ont baissé de 6.507.000 roubles (1872) à 2.252.000 roubles (1881), les importations de tissus de laine de 14.199.000 roubles à 7.711.000, après avoir passé par le chiffre de 16 millions en 1875. Par contre, les importations de matières premières ont subi une progression continuelle. De 35 millions en 1877, de 37 en 1873, les importations de coton brut se sont élevées à 84.499.000 roubles en 1881; La révolution artistique et industrielle en Russie.

Le commerce de la Russie.

celles des laines brutes de 5 millions en 1872 à 24 millions en 1881, celles de la soie brute de 6 millions à 10 millions pendant la même période. Et, depuis 1881, la progression aurait suivi la même marche. Comparativement aux autres puissances productrices, si j'analyse le même document officiel, j'y constate ceci : le commerce d'importation de la France en Russie n'a progressé de 1872 à 1881 que de 1.500.000 roubles sur 18.890.000 roubles, alors que celui de l'Allemagne est en augmentation de 48.000.000 de roubles sur 171.000.000 de roubles. Le chiffre des exportations de produits industriels russes, qui était en 1872 de 177 millions et demi, a augmenté de 64 millions et demi, pendant la décade suivante. Dans un rapport adressé au Ministère des Affaires étrangères au commencement de cette année par le consul de France à Pétersbourg, je lis ceci : « Le nombre des établissements industriels en 1870 était de 1.900 ; il s'est depuis cette époque accru de 600 ; le chiffre de la population ouvrière est de 99.295 individus. » Un rapport du consul de France à Moscou signale en ces termes l'état de la situation industrielle dans cette ville :

L'industrie russe.

« Depuis 1870, le nombre des établissements industriels ne s'est guère accru, *si ce n'est pour la soierie ;* mais, par contre, leur importance a augmenté d'une façon considérable : la production des articles de coton et de laine a presque doublé. Aujourd'hui, les industries dominantes sont : la filature de coton et de lin (la filature de laine peignée manque), le tissage du coton, du lin, de la laine, ainsi que de la soie, l'impression sur coton et sur laine ; teinture du coton, de la laine, du lin et de la soie ; la draperie ordinaire ; l'industrie des meubles ; l'orfèvrerie fine et ordinaire ; articles ordinaires en cuivre et autres métaux ; objets religieux ; papeterie et papiers peints ordinaires et fourrures ordinaires et fines, etc. »

On voit par ces chiffres et ces renseignements officiels quels progrès la Russie a faits depuis dix ans !

J'ai visité à Moscou et à Pétersbourg un grand nombre d'usines et d'ateliers d'art et d'industrie pour étudier les conditions de leur production au point de vue de l'enseignement professionnel. L'organisation sociale des

ouvriers, leur caractère et leur tempérament créent aux industriels russes une situation exceptionnellement favorable. Les ouvriers sont des moujicks ou paysans que les chefs d'atelier ont raccolés dans les villages où ils étaient de simples cultivateurs. Un apprentissage d'un mois au plus a suffi pour leur apprendre à conduire d'une façon très habile leur métier. L'ouvrier russe est doué d'une intelligence très particulière. Il a au plus haut degré la faculté d'imitation et d'assimilation ; très doux, très patient, il obéit avec déférence à ses chefs, qui doivent, pour réussir, montrer à son égard beaucoup d'équité, de fermeté et de décision. En dehors de la passion de l'ivrognerie, à laquelle il consacre religieusement un jour de la semaine, l'ouvrier est très sobre ; il ne dépense presque rien pour sa nourriture, par suite du système de communisme absolu qu'il a adopté. Une touloupe de peau de mouton en hiver, une chemise et un pantalon de coton en été constituent toute sa garde-robe, et l'atelier général où il travaille lui sert de logement pour la nuit. L'ouvrier russe campe pour ainsi dire pendant son existence industrielle ; sa véritable demeure est son isba, qui lui appartient, avec un champ que cultive sa famille et où toutes les années il se rend pendant la saison des travaux agricoles.

<small>Conditions économiques et sociales du travail artistique en Russie.</small>

On peut résumer très exactement la physiologie industrielle et morale de l'ouvrier russe en le qualifiant de très belle *machine* vivante. Sous la direction d'un contre-maître intelligent, habile, qui lui démontre son travail et le suit attentivement pour rectifier ses fautes, il est capable de produire des chefs-d'œuvre d'élégance et de délicatesse. J'ai vu de ces moujicks tisser des velours, des étoffes de satin qu'un canut lyonnais ne désavouerait point. Le salaire de l'ouvrier russe est médiocre ; le plus habile ne gagne pas au delà de 1 à 2 roubles (le rouble vaut en moyenne 2 fr. 50). Le patron, en Russie, n'a point de grève à redouter, en raison de cette facilité de recrutement du personnel ouvrier et de la puissance de la police, qui surveille constamment, au moyen d'un agent spécial, tous les ateliers et expédie en Sibérie ou met en prison sans autre forme de procès l'ouvrier soupçonné de tendances socialistes, promoteur de coalitions, etc.

Les fabricants de soieries ne craignent la concurrence étrangère que pour les articles de grand luxe, et le gouvernement vient de leur donner le

<small>L'industrie des soieries à Moscou.</small>

bénéfice d'une surtaxe considérable à l'importation des soieries venant du dehors. Pour les matières premières, ils sont encore tributaires des marchés de Lyon et de Londres, ce qui les place dans une situation relativement défavorable vis-à-vis des concurrents étrangers et leur fait perdre, par l'augmentation des frais de transport, et en raison des droits très élevés de douane, de la nécessité de créer des stocks, les avantages d'une main-d'œuvre moins chère. Mais il se crée dans le pays des usines importantes pour mettre en œuvre les soies du Caucase, de la Georgie, où l'industrie séricicole prend une grande extension, les soies de Chine et du Japon, qui seront importées directement en Russie par des maisons actuellement en voie de fondation. Le gouvernement s'intéresse activement au développement de cette industrie. Les chefs d'ateliers font venir leurs dessins et leurs modèles de France et d'Allemagne, en attendant que les nouvelles écoles de Moscou leur fournissent des dessinateurs habiles. Toutefois, les grandes maisons ont déjà des dessinateurs à leurs gages et travaillant exclusivement pour elles. Les chefs de la plupart des fabriques de soieries de Moscou sont des Lyonnais qui se sont expatriés il y a quinze ou vingt ans et, après des débuts très modestes, sont arrivés à faire de grandes fortunes et à former des établissements qui occupent 1.000 à 2.000 ouvriers. Ils ont eu jusqu'ici une sorte de monopole, mais, depuis quelques années, il s'est monté des maisons entièrement indigènes qui leur font une très grande concurrence, par une organisation spéciale d'atelier de campagne, où le prix de la main-d'œuvre est encore plus réduit, et où l'exploitation de la machine ouvrière a été amenée à son expression la plus complète. Il existe deux usines qui fabriquent exclusivement des brocards pour les ornements et les vêtements d'église; elles sont très prospères : le clergé et l'État les favorisent spécialement. Toutes les étoffes qui ont servi aux costumes impériaux lors du couronnement du Czar avaient été fabriquées par elles.

L'industrie des étoffes imprimées à Moscou.

L'industrie des étoffes imprimées a pris à Moscou un développement considérable. Quatre grandes maisons jettent quotidiennement sur le marché de cette ville 4.000 pièces ; la maison Hubner et Cie à elle seule en fournit 1.500. Cette maison, fondée et dirigée par des Alsaciens, est la plus importante ; ses produits peuvent lutter avec ceux des premiers fabricants de France, de Mulhouse et d'Angleterre; elle a de nombreux dessinateurs français, alsaciens

ou suisses; elle achète des modèles à Paris et à Leipzig; les dessins allemands sont moins beaux que les dessins parisiens et ne concernent que certaines spécialités restreintes. La maison recrute également des dessinateurs dans les écoles d'art industriel de Moscou; mais ces jeunes gens ont en général les mêmes défauts et les mêmes qualités que le paysan russe employé dans les ateliers : ils sont des copistes admirables, des adaptateurs intelligents, mais le talent d'invention et l'originalité personnelle leur font encore défaut.

Il y a une quinzaine d'années, il s'est produit en Russie un grand mouvement de renaissance artistique, qui a eu comme promoteur une Société de jeunes architectes d'un réel mérite, élèves de l'École des beaux-arts, MM. Ropett, Naboukoff, Hartmann, Volkoff, etc. Ces artistes, avec le concours d'écrivains nationaux, de professeurs tels que MM. de Boutowsky, Gregorowitch, etc., ont tenté de réagir, par la recherche et l'emploi de nouveaux modèles empruntés à l'art russe, contre l'abus des formes grecques et romaines, du rococo allemand, dont l'architecture civile et religieuse de Pétersbourg offre des exemples si déplorables. (Tous les édifices et palais de l'État sont en effet construits d'après des types empruntés à toutes les époques de l'art classique, aux périodes de Louis XIV, Louis XV et Louis XVI, et pour la plupart sont sans élégance et sans grandeur.) Le mouvement s'est manifesté par la construction d'édifices et de monuments publics d'une architecture nettement russe, tels que la cathédrale de Saint-Sauveur, le Musée national historique, le Polytechnicum, la maison Zaitzoff, à Moscou; la maison Bassine et Nikonoff, la maison Lapatine, l'hôpital de Volkovo, à Saint-Pétersbourg; les églises de Babaievo, dans le gouvernement de Kostroma; l'église de Mikaïlowka, la cathédrale de Vilna, l'église d'Oudelnaïa, etc. L'ameublement a été également modifié dans le sens du retour aux types nationaux, tels que les ont conservés les documents graphiques et les œuvres qui garnissent encore quelques palais et édifices anciens dans les vieilles cités moscovites : Moscou, Novogorod, Cazan, Kieff, etc. On a pu voir à l'Exposition de 1878, à Paris, quelques spécimens fort intéressants de ces ameublements. Les industries où ces tentatives de renaissance ont rencontré le terrain le plus favorable sont l'orfèvrerie et la bijouterie. Les Musées de Pétersbourg et de Moscou contiennent des modèles nombreux d'une grande originalité et de haute valeur

La Renaissance artistique en Russie.

artistique. L'Exposition nationale de 1884, à Moscou, offrait de nombreuses pièces exécutées sous cette influence nouvelle.

Ce mouvement de renaissance artistique, qui répondait exactement à un mouvement politique très intense, trouva un patronage actif dans la cour et dans le monde aristocratique russe. Pendant que l'empereur modifiait radicalement l'uniforme militaire, substituant au casque germanique introduit par Alexandre II le bonnet d'Astrakan, il ordonnait que tous les bals officiels de la cour fussent donnés en costumes nationaux et il faisait aux orfèvres et aux bijoutiers des commandes d'œuvres d'art exclusivement exécutées sur des modèles et d'après des types russes. Mais, en dépit d'encouragements partis de si haut, la réforme artistique n'a point eu l'extension à laquelle on devait s'attendre. Elle a été entravée par la réaction du parti allemand, qui s'est agité avec énergie, pour lutter contre des tendances et contre un mouvement dont son influence aurait été considérablement diminuée. Le terrain, en outre, n'était point encore suffisamment préparé par une instruction artistique profonde, pour qu'il pût recevoir dans d'excellentes conditions de fécondité la première semence des réformateurs. On en est revenu insensiblement dans toutes les branches des industries artistiques aux modèles occidentaux avec un éclectisme qui s'est attaché indifféremment à tous les styles et à toutes les époques. Les adaptations de modèles russes étaient faites sans goût ni discernement, et l'on transposait de matières et de proportions les éléments originaux de décoration, sans se soucier de la logique et du bon sens. Ainsi, j'ai remarqué que, dans l'orfèvrerie et la bijouterie, on employait continuellement et avec une servilité absolue les dessins d'ornementation qui conviennent exclusivement, soit à l'architecture, soit aux étoffes. La recherche du pittoresque par le choix de personnages de types russes qui se remarque dans les travaux d'orfèvrerie ne semble point répondre aux conditions de cet art, l'originalité de ces types provenant moins de la forme et des lignes du costume que des broderies variées, et des étoffes de couleur éclatantes qui en constituent le fond. Les bijoux modelés dans le style byzantin sont généralement trop lourds et trop massifs, bien que le travail en soit parfois très précieux. La préférence donnée en Russie comme en France à la joaillerie a porté un coup terrible aux efforts qui ont été faits pour restaurer la bijouterie ancienne, et il est aisé de découvrir pour l'expliquer les

mêmes raisons, l'absence de goût, d'éducation artistique, la préoccupation de posséder des pièces où la matière plus précieuse que le travail d'art n'est point exposée à subir des fluctuations de prix sensibles et peut s'échanger facilement. Dans l'architecture civile, l'artiste trouve également dans les exigences de l'industrie immobilière des difficultés à l'adoption du type russe, qui implique une grande variété de dispositions, de silhouettes et d'ornementations pour être pittoresque et original. Néanmoins, malgré toutes les déceptions que ses promoteurs et ses partisans ont éprouvées pendant cette première période, le mouvement de renaissance russe est loin d'être enrayé et dévoyé. Les directeurs des écoles et des musées d'art et d'industrie s'efforcent activement de favoriser le retour du goût aux traditions de l'art russe par l'exposition des œuvres originales qui sont nombreuses, très précieuses et d'une imitation facile, par des publications historiques, par l'exécution de modèles et de dessins reproduisant tous les types variés de cet art. Il faut s'attendre sans aucun doute, en cette saison, à une prochaine floraison de renaissance en Russie.

Les productions artistiques de l'Orient intéressent vivement les artistes et les industriels russes; ils cherchent à s'en assimiler la fantaisie, l'originalité de dessin; ils en étudient avec soin les procédés et les éléments de fabrication; et j'ai remarqué que les directeurs de musées se préoccupent avec ardeur de donner à leurs collections orientales un grand développement. Les agents diplomatiques et consulaires ont mission officielle de recueillir en Orient les meilleurs échantillons anciens ou modernes de céramique, de métallurgie artistique et d'étoffes. La Russie, sur ce point, suit le mouvement que je vous ai signalé en Autriche, mouvement d'une importance exceptionnelle, sur les conséquences duquel je ne saurais trop appeler l'attention du gouvernement et du public.

Les ouvriers russes, dans l'industrie de la bijouterie et de l'orfèvrerie, ont une très grande habileté professionnelle; ils sont de bons ciseleurs; ils excellent dans la monture des pierreries. Là, comme dans les industries dont j'ai parlé précédemment, de l'aveu de leurs patrons, ce sont des machines très intelligentes, qui exécutent rapidement avec une grande habileté les modèles dont on leur a préalablement expliqué avec patience tous les détails, toutes les exigences de formes et de couleurs. L'infériorité de l'industrie

La bijouterie et l'orfèvrerie nouvelles en Russie.

actuelle est l'absence de bons dessinateurs indigènes, d'excellents chefs d'ateliers; mais les directeurs des écoles d'art et d'industrie arriveront à former les uns et les autres par un enseignement très sérieux, par leurs musées et au moyen des ateliers professionnels qu'ils organisent avec le concours de maîtres d'industrie choisis avec soin dans les ateliers russes et dans les ateliers étrangers.

Les orfèvres et les bijoutiers russes ne cherchent point à exporter; leurs produits sont trop lourds, trop épais et d'une matière trop chère. C'est en raison de ces qualités spéciales qu'ils ne redoutent point dans les produits supérieurs la concurrence étrangère. Pour les produits secondaires, le marché est envahi par l'industrie allemande, qui, malgré les droits de douane et les frais de transport, importe en grandes quantités une marchandise qui a beaucoup d'apparences, de l'éclat même, et se vend à très bas prix. Le Gostinoï Dvor et la Perspective Newski sont remplis de magasins où l'on débite abondamment cette marchandisse de mauvais aloi. Les grands fabricants de Pétersbourg et de Moscou se tiennent avec un grand soin au courant de toutes les innovations européennes, de toutes les tentatives de restauration des anciennes productions, telles que l'émail translucide, l'émail champlevé; ils appliquent les procédés des Japonais, font comme MM. Tiffany et Christophle du *mokoumé*, du *chakoudo*, du *sibouiti*, alliages variés de lames d'or, d'argent, de cuivre, de bronze, etc. La grande branche de l'art russe, toujours florissante, est la fabrication des pièces d'orfèvrerie religieuse avec émaux byzantins. MM. Klebnickoff, Atchnikoff, de Moscou, produisent en ce genre des œuvres superbes, d'un travail excellent et d'un goût élevé.

L'industrie du meuble.

L'industrie du meuble est prospère. Les fabricants russes luttent avec avantage contre les fabricants allemands mêmes pour les produits à bon marché. Il s'est créé depuis dix ans plusieurs nouvelles maisons qui fournissent presque exclusivement la cour, l'aristocratie et la bourgeoisie financière de meubles de luxe d'un rare mérite. En dépit des modèles dont l'Allemagne inonde la Russie, au moyen des grandes librairies d'art de Leipzig et de Stugttgard, et qui sont d'un bon marché exceptionnel, le goût public semble se porter de plus en plus vers le meuble de style français, de l'époque Louis XVI. Un genre qui obtient à cette heure un certain succès est le meuble à incrustations

de bois de couleurs, pour la décoration fixe des grands appartements; la mode est également aux panneaux de hêtre et d'érable, avec ornements obtenus au moyen du flambage. Les écoles d'art et d'industrie ont ouvert des ateliers spéciaux d'application de ce procédé. Les meubles dans le style national russe sont également très goûtés et donnent lieu à un commerce intérieur assez important.

L'importation allemande a pour base principale la céramique à bon marché. On en fabrique très peu en Russie, où il n'existe point de céramique nationale; les paysans se servent habituellement de vases en bois vernissés, et les riches n'employaient guère jadis que de la vaisselle d'étain, d'or ou d'argent. Les quelques échantillons de céramique russe que possèdent les musées sont moins des types originaux, possédant des particularités caractéristiques de lignes, de décoration et de matière, que des combinaisons bizarres et uniques de dessins et de formes produites par un hasard qui a rarement de l'esprit et du goût. Cela ne dérive d'aucunes traditions connues, d'aucun art antérieur. On ne possède point d'ailleurs la moindre indication historique de provenances, de marques et de dates. A Pétersbourg, il y a cinq faïenceries occupant 204 ouvriers, et une seule fabrique importante de porcelaines, qui est la fabrique impériale fondée en 1744. Elle a 200 ouvriers et un budget annuel de 300.000 francs environ. La manufacture est exclusivement chargée de fournir les palais et les châteaux impériaux. Le Czar et l'impératrice seuls ont le droit d'y donner des ordres et de disposer des produits. On y est occupé presque continuellement à faire des copies d'anciennes pièces pour des services dépareillés. L'habileté d'imitation qui forme, comme je l'ai dit plusieurs fois, le fond du tempérament de l'ouvrier russe, se donne libre carrière dans ce genre de travail; aussi la plupart des ouvriers décorateurs de la manufacture sont-ils arrivés à pasticher les œuvres du passé, de façon à ce que l'original puisse être très difficilement distingué de la copie. Tout en se tenant avec grand soin au courant de tous les perfectionnements étrangers, et disposant de moyens et d'éléments supérieurs de production, la fabrique impériale n'exécute point d'œuvres originales et de grande valeur artistique. Au moment de ma visite, on terminait un grand service de table pour le palais d'hiver, dont la décoration était la reproduction adaptée à la céramique des peintures des

L'industrie de la céramique.

La fabrique impériale de porcelaines.

Loges de Raphaël d'après des photographies ; ce travail n'est point beau. La fabrique a une école de dessin et d'apprentissage qui ne donne pas de résultat — (ses modèles nouveaux sont généralement demandés aux écoles d'art de Pétersbourg) ; — un laboratoire de chimie, un musée important et une bibliothèque artistique très riche. La production de ce grand établissement impérial est sans aucune influence sur l'art national, en raison de son organisation et de son fonctionnement. La cour n'achète jamais à l'industrie privée, et les œuvres qui sortent de la fabrique ne peuvent servir de modèles, expédiées immédiatement dans les palais et résidences de la couronne. Aussi, comme je l'ai dit, il n'y a pas à proprement parler d'industrie nationale de céramique. Les quelques fabricants actuels se contentent de copier servilement et sans succès les produits étrangers, surtout ceux de l'industrie française. Ils arrivent à produire à un bon marché relatif; mais la marchandise est mauvaise. La faïence, aussi bien que la porcelaine, se laisse rayer au couteau; la couverte est jaune, l'émail granulé, boursouflé. L'Allemagne lutte aisément contre une production aussi inférieure. La céramique artistique française pourrait trouver là un débouché important, malgré les droits de douane, à condition qu'on n'importât que des œuvres de grande valeur et d'un goût irréprochable.

Les bronzes d'art. L'industrie du bronze a été très prospère pendant une longue période. Le prince de Leuchtenberg avait fondé une grande manufacture qui a produit beaucoup un instant et qui, après avoir absorbé de nombreux capitaux, a disparu. Un Français, M. Chopin, pendant un demi-siècle, a tenu la première place dans cette industrie. Il liquide aujourd'hui sa maison. La dernière statistique industrielle de Pétersbourg, publiée en 1882, mentionne neuf fabriques occupant 387 ouvriers. L'Allemagne et l'Autriche exportent en Russie beaucoup de petits bronzes, d'appareils d'éclairage. D'après les renseignements que j'ai pu recueillir, le bronze d'art parisien pourrait donner lieu à un mouvement commercial important dans les mêmes conditions que celles que je signalais pour la céramique artistique. A Moscou, on fait beaucoup de bronzes de décoration pour les cathédrales et les églises. A l'exposition d'industrie, qui a eu lieu cette année dans cette ville, la carrosserie a été fort remarquée pour ses qualités exceptionnelles du travail, pour l'élégance des formes et le bon marché de ses produits. Une industrie particulière et exclusive à la Russie, dont la produc-

tion devient très importante est l'imagerie, religieuse. Dans les environs de Moscou et de Cazan, il y a de nombreuses manufactures d'*icones* simplement peintes sur bois, sur cuivre ou ornées de reliefs en cuivre, en chrysocale, en argent et même en or. Le système de la division du travail est appliqué de la façon la plus complète dans cette industrie, qui recrute ses ouvriers parmi les moines et les paysans. Cinquante personnes passent sur une image : l'un fait les yeux, l'autre le nez; toutes les parties du corps et des vêtements sont ainsi distribuées à des spécialistes qui, toute leur vie, ne changent point de travail. Il est inutile d'ajouter qu'aucun d'eux ne possède la première notion de dessin et d'art; tous les *icones* populaires, d'ailleurs, sont peints d'après des types immuables, transmis de Byzance, du mont Athos aux couvents moscovites, sans corruption ni amélioration. La consommation en est très considérable, pas un grec orthodoxe n'omettant de placer dans sa maison une sainte image devant laquelle brûlent nuit et jour des cierges ou des lampes.

<small>Écoles et Musées d'art et d'industrie.</small>

L'enseignement artistique spécial à l'industrie est donné à Pétersbourg par deux écoles : l'École de la Société impériale d'encouragement des arts et la Société fondée par le baron Steeglitz.

<small>L'École de la Société impériale d'encouragement des arts.</small>

Comme l'indique son titre, la première Société fondée en 1820 avait moins pour but l'enseignement artistique que la protection à accorder aux artistes, peintres, sculpteurs, architectes, etc., au moyen de concours, d'expositions, de loteries et de subventions. Ce n'est qu'en 1857 qu'elle fut appelée par les circonstances à modifier radicalement le caractère de son organisation. Le Ministère des Finances avait, quelques années auparavant, fondé une école spéciale de dessin industriel; mal dirigée, l'école ne tarda pas à péricliter. Le ministre se disposait à l'abandonner, lorsque la Société d'encouragement des arts lui offrit de s'en charger moyennant une légère subvention. La proposition fut acceptée. Le succès a justifié l'ambition de la Société et la confiance de l'État. La Société est une institution privée, placée sous le patronage de l'Empereur et de l'Impératrice; elle compte 750 membres, qui payent une cotisation qui va de 10 à 60 roubles. Neuf membres sont choisis tous les trois ans parmi les membres adhérents et les membres honoraires pour former le Conseil supérieur qui administre le capital de la Société. Le budget annuel est d'environ 40.000 roubles, dont 20.000 pour l'école. Le

Ministère de la Cour accorde une subvention de 14.000 roubles, le ministre des finances donne annuellement 5.000 roubles; le reste de la somme est formé par les cotisations des membres, les recettes, les versements des élèves, les bénéfices des expositions et les locations du vaste bâtiment de la grande Morskaïa, dont l'empereur Alexandre II avait fait présent à la Société. Le directeur de l'école est nommé pour un temps illimité, ainsi que les autres fonctionnaires de l'institution, au nombre de quatre : un bibliothécaire, un inspecteur, un teneur de livres et un caissier. L'école compte près de 1.000 élèves, dont 300 jeunes filles environ (1).

Le système de la gratuité absolue a été repoussé en principe pour des raisons très plausibles de moralité et de bon fonctionnement de l'institution. Les hommes payent 2 roubles et demi par semestre et les femmes 5 roubles. Par contre, l'école accorde mensuellement sur ses fonds des allocations aux élèves qui sont trop pauvres, pour qu'ils vivent et puissent payer leurs cotisations réglementaires. Les professeurs sont au nombre de dix-huit. L'école comprend deux grandes divisions générales: l'enseignement primaire et l'enseignement technique. Cinq classes sont consacrées à l'enseignement primaire. Les élèves y reçoivent une éducation artistique intégrale; ils ne peuvent en sortir qu'après avoir justifié qu'ils peuvent faire des dessins pour toutes sortes d'industries. L'enseignement technique professionnel comprend six classes : céramique et émail, modelage pour orfèvrerie, sculpture sur bois, gravure sur bois, peinture décorative, ébénisterie. Des professeurs spéciaux, bien payés, dirigent ces classes; ils font deux leçons pratiques par semaine, mais les élèves travaillent tous les jours. L'école est ouverte le soir seulement, de six à onze heures, et les dimanches matin, de cinq à dix heures, pour les hommes; pour les dames, de dix heures à quatre heures, tous les jours.

Les élèves appartiennent à tous les rangs de la société. Il y a là des fils de moujicks, des ouvriers, des contre-maîtres d'usines, des fils d'officiers, des enfants de très riches familles. L'école est fort prospère; les locaux actuels sont devenus trop étroits; on se préoccupe de créer des annexes pour les ateliers professionnels. Les chefs d'industrie de Pétersbourg s'intéressent

(1) Voir aux annexes le programme complet des études.

beaucoup à l'école et font de nombreuses commandes de dessins, ainsi que l'Empereur pour la Manufacture impériale. L'enseignement donné dans cette école est fort apprécié ; un grand nombre d'élèves de l'école Steeglitz l'ont désertée pour venir travailler à la grande Morskaïa.

La bibliothèque annexée à l'école comprend environ 2.000 ouvrages et 4.000 dessins et gravures ; elle a été constituée en majeure partie de dons fait par la grande-duchesse Marie, sa première protectrice, et par feue l'impératrice, femme d'Alexandre II, qui portait à l'institution un très vif intérêt. Le Musée, qui contient environ 6.000 pièces, dont les trois quarts sont des originaux de grande valeur artistique, est un modèle d'organisation. Il est classé chronologiquement et génériquement. Les collections s'ouvrent par l'art du métal : la partie artistique y fait défaut ; la série des originaux est complétée par des moulages et des galvanoplasties. Parmi les originaux, des pièces sont fort précieuses. La série des meubles, composée comme fonds de la célèbre collection Narischine, est très complète ; elle renferme des œuvres de premier ordre d'une conservation merveilleuse. La section des émaux est d'un rare intérêt ; il y a là, entre autres œuvres, des coffrets d'un travail original qui fourniraient d'excellents modèles aux artistes parisiens. La céramique est très importante comme nombre et valeur artistique des pièces. La grande-duchesse Marie et feu l'empereur Alexandre II ont fait don d'œuvres anciennes d'un très grand prix. La partie orientale du Musée préoccupe beaucoup la direction, qui veut lui donner une grande extension. Elle rend les plus sérieux services aux industries russes, qui, à chaque instant, y viennent chercher des modèles pour orfèvrerie, bijouterie, décoration murale et étoffes. La section nationale est également l'objet de la sollicitude passionnée de la Société, qui prend une part prépondérante dans le mouvement de renaissance russe. Elle a constitué une collection très riche de broderies et d'étoffes dont les modèles sont fort appréciés des fabricants de Pétersbourg et de Moscou. Le Musée organise annuellement des expositions artistiques de genres variés : exposition de peintures modernes, exposition de portraits historiques, de tableaux anciens, d'objets d'art et de curiosité.

La Société impériale des arts ne borne point son action à Pétersbourg ; lle est en relations constantes, pour les modèles, pour les méthodes d'ensei-

Le Musée de la Société.

gnement, pour le recrutement des élèves avec les écoles de province, les écoles entre autres de Kieff, de Karkoff, d'Odessa. Elle a, en outre, l'administration de nombreux legs et dons d'artistes en faveur des écoles d'art provinciales. L'influence qu'elle exerce aujourd'hui est considérable. Malgré la modicité relative de son budget, elle l'emporte par son activité, par ses services et par son autorité en matière d'enseignement, sur l'école Steeglitz, dont les ressources sont bien plus considérables, mais où la direction des études est peu sérieuse et où l'on paraît s'inspirer de tendances et de principes qui visent moins la renaissance des industries nationales qu'un éclectisme artistique que domine l'art allemand.

L'école Steeglitz.

L'école Steeglitz a une origine assez singulière. On raconte qu'elle a été créée à la suite de dissentiments d'un de ses fondateurs avec l'administration de l'école de la Société impériale des arts. La libéralité princière d'un richissime parent lui permit d'élever cette institution concurrente qu'un legs de vingt-cinq millions est venu récemment enrichir colossalement. L'école comprend trois grandes sections : 1° L'école d'enseignement primaire du dessin, ouverte le soir, trois fois par semaine, où tout le monde peut venir travailler sans inscription ni concours, et où l'on apprend à dessiner l'ornement, la figure, où l'on enseigne les premiers éléments de géométrie et de perspective. 2° École de dessin secondaire où sont admis après examen les élèves de l'école primaire ou les candidats qui peuvent justifier d'un certificat de quatre ans de séjour dans un gymnase. On donne là un enseignement intégral. Le nombre des années d'études n'est pas déterminé. 3° École professionnelle, dont les élèves se recrutent exclusivement parmi les élèves de l'école précédente. Les cours sont : gravure sur bois, à l'eau-forte, peinture décorative, céramique, sculpture sur bois, modelage pour orfèvrerie, dentelles. On n'apprend ni la ciselure ni l'ébénisterie.

Les ateliers sont ouverts trois heures par jour et cinq fois par semaine; on a l'intention de donner, comme à Vienne, des ateliers aux professeurs pour qu'ils soient en communication constante avec les élèves. Les élèves exécutent des œuvres qu'ils sont autorisés à vendre au public. L'école primaire compte environ 800 élèves, dont 300 jeunes filles ; l'école secondaire et l'école professionnelle 200, dont 50 jeunes filles. Le minimum d'âge est quatorze ans; il n'y a

point de maximum. Pour l'école primaire, on paye une cotisation de 6 roubles par an, et pour les écoles supérieures 12 roubles ; beaucoup d'élèves reçoivent des subventions pour vivre. L'école compte une vingtaine de pensionnaires envoyés par les gouvernements de province. Les professeurs sont au nombre de 18 et reçoivent 3 roubles par leçon, ce qui porte le traitement à 850 roubles par an pour ceux qui n'ont qu'une leçon par jour et au double pour ceux qui en ont deux, ce qui est la minorité. Contrairement à ce qui a lieu à l'école de la Société impériale, où les professeurs ont un conseil qui se réunit deux fois par mois pour examiner et discuter les programmes, les réformes à opérer, le directeur de l'école Steeglitz est revêtu d'une autorité absolue sur l'institution, sans contrôle ni conseils. Le directeur est à la fois professeur de la classe de composition, de la classe d'aquarelle et de la classe d'histoire de l'ornement ; il est en outre conservateur du musée annexé à l'école. Le musée contient des collections d'une certaine valeur artistique, mais l'installation et l'organisation ne présentent aucun intérêt. Les acquisitions ont été faites évidemment sans méthodes, sans préoccupations scientifiques, avec la seule ambition de la possession de pièces rares, de haut prix et d'apparence luxueuse. Aucun système rationnel n'a été adopté dans la classification, qui vise surtout au pittoresque et à la fantaisie. Quelques dessins d'élèves étaient exposés ; ils ne se distinguaient par aucun mérite.

En résumé l'école Steeglitz, qui ne compte, il est vrai, que quatre années d'existence, paraît être encore dans une période douloureuse et critique d'expériences, de tâtonnements et d'hésitations. Peut-être est-elle trop riche ? Son fondateur, le baron Steeglitz, lui avait fait, avant de mourir, édifier un vaste palais, Solenoï Peréoulock, près du Jardin d'été ; on l'agrandit encore aujourd'hui. Le luxe et la somptuosité d'un édifice ne constituent pas une réforme de l'institution à laquelle il est destiné ; les sociétés qui possèdent un fonds de réserve important courent souvent le risque d'être tentées de le consacrer à des entreprises inutiles et dangereuses d'ostentation pure, au lieu de l'appliquer à des réformes pratiques sérieuses, mais modestes.

Pétersbourg n'a point seul le bénéfice de posséder des institutions importantes pour le développement des industries artistiques. Moscou en est

Les écoles de Moscou et de province

également doté, ainsi qu'un grand nombre de villes de province. En voici l'énumération sommaire :

Kieff. — Deux écoles privées où l'on enseigne le dessin appliqué à l'industrie, l'école Mourascho et l'école fondée par M^me Yung.

Odessa. — Ecole créée par une Société qui possède également un Musée.

Tiflis. — Ecole et Musée appartenant à une Société privée.

Varsovie. — Ecole fondée par une Société.

Helsingfords. — École fondée par une Société.

Riga. — École placée sous le patronage de l'école Steeglitz.

Saratoff. — École et Musée créés par une Société.

Wilna. — École de l'État.

Kazan. — École particulière, spécialement consacrée à l'enseignement du dessin, sans applications industrielles.

Les institutions de Moscou sont l'école Strogonoff et le Musée industriel artistique. Je ne ferai mention que pour mémoire de l'école technique, qui tient à la fois de notre École centrale et de notre École des arts et métiers. L'école Strogonoff, fondée en 1824 par le comte Serge Strogonoff, gouverneur de Moscou, a été réorganisée en 1860 par M. de Boutowski et fusionnée avec une autre école de dessin préexistante. Son budget est de 16.000 roubles. Les cours comprennent l'enseignement élémentaire du dessin et le dessin décoratif appliqué aux industries d'art, l'orfèvrerie, la joaillerie, la serrurerie, l'ébénisterie et la céramique. Pendant les vacances, quelques élèves sont placés dans des ateliers pour compléter professionnellement leurs études. Il y a environ trois cents élèves, dont un tiers de jeunes filles. Le Musée, également organisé par M. de Boutowski en 1868, au moyen d'une souscription publique qui produisit 300.000 francs, comprend deux grandes sections : la section industrielle et la section historique. Je signalerai là une innovation intéressante : le directeur du Musée donne une grande place dans les collections aux productions modernes et contemporaines.

La section historique est une sorte de Musée de Cluny russe, d'un haut intérêt au point de vue historique et archéologique. Le fondateur de ce Musée a été,

je l'ai dit précédemment, l'un des promoteurs les plus audacieux et les plus énergiques du mouvement de la renaissance russe ; c'est dans ces idées, pour atteindre ce but patriotique, qu'il a donné au Musée de Moscou son caractère éminemment national, et que tout l'enseignement y tend particulièrement à diriger de ce côté l'éducation des élèves et le goût du public.

L'industrie artistique française se trouve aujourd'hui en Russie en présence d'une situation économique et sociale, complexe dans ses éléments, mais bien simple et très nette dans ses conséquences. La Russie a une industrie indigène puissante qui, pour les produits de consommation ordinaire, peut suffire au besoin de ses habitants. L'élévation des tarifs de douane, décrétée au mois de juin 1885 (1), prouve la volonté bien arrêtée du gouvernement de restreindre et même d'arrêter complètement les importations étrangères. Nous n'avons donc plus à espérer désormais pouvoir relever notre commerce ordinaire d'exportation, qui, après avoir été très prospère est, depuis quelques années, tombé en décadence. Le marché russe ne nous reste ouvert que pour les produits artistiques et de haut prix, où la matière ne joue qu'un rôle insignifiant et où le goût de nos artistes, qui ne peut être taxé proportionnellement à son mérite, nous assurera la préférence sur les articles inférieurs importés par l'Allemagne ou exécutés par les Russes. Mais, pour réussir, il est indispensable que nos industriels rompent avec leurs habitudes de nonchalance et de routine commerciale ; qu'ils aillent en Russie, qu'ils se créent des relations, qu'ils organisent des entrepôts, des maisons d'exportation et de vente.

Conclusions de l'enquête en Russie.

D'un autre côté, nous devrions agir par tous les moyens possibles pour ne point laisser disparaître en Russie l'influence française qui était hier si considérable. Notre littérature est moins goûtée, le théâtre français de Pétersbourg est en décadence et la colonie ne tient plus aujourd'hui le haut rang qui lui assurait pendant la guerre de Crimée la protection spéciale et directe de l'Empereur Nicolas, en raison de l'estime profonde et publique qu'il professait pour tous ses membres. Cette situation, par ses conséquences, mérite d'attirer l'attention du gouvernement.

(1) Voir aux annexes le document.

La Russie se préoccupe activement de s'emparer du marché oriental, qui lui est directement ouvert par les routes du Caucase, du Turkestan, de la Kachgarie, etc. Les affinités historiques qui existent entre l'art russe et l'art oriental faciliteront une assimilation rapide et complète des procédés de fabrication, des traditions et du goût des peuples d'Orient. Nous devons veiller avec soin à ce mouvement industriel et commercial de la Russie vers l'Asie qui, combiné avec celui dont j'ai signalé les progrès en Autriche, pourrait détruire complètemeet notre commerce en Orient, si nous négligeons imprudemment d'employer l'activité, l'audace et l'énergie dont nos concurrents nous donnent l'exemple.

Les initiateurs de la renaissance russe, que n'ont point découragés, mais bien plutôt excités les déceptions de la première heure, sont les agents instinctifs d'une évolution nationale qui n'a point pour seule base, comme on pourrait le croire, un patriotisme sentimental et poétique. M. de Boutowski écrivait un jour à propos de la fondation du Musée de Moscou : « Le Musée voudrait amener l'industrie russe à faire exclusivement usage, dans sa partie artistique, de l'ancienne ornementation. Mais surtout il voudrait restaurer l'art de l'iconographie sacrée. C'est d'une très haute importance pour le peuple russe; cela exercerait sur la nation une influence des plus salutaires. Tous les travaux du Musée n'ont pas été accomplis seulement dans la pensée d'accroître l'instruction du peuple russe et d'aider au progrès matériel de l'industrie; ils ont été inspirés par des vues plus hautes. On attend d'eux un effet moral, une influence religieuse. Ils doivent aider aussi à poursuivre le développement historique de la nation. » Sous cette floraison de mysticisme patriotique éclate une pensée politique profonde, avec toutes les conséquences positives que comporte cette qualification, empruntée à une science sociale dont le commerce et l'industrie sont aujourd'hui les éléments essentiels.

A tous ces peuples immenses qu'elle conquiert chaque jour, la Russie a l'ambition d'imposer non point seulement sa domination militaire, mais sa domination morale et sociale. L'art n'est-il point l'agent le plus délicat et le plus puissant de cette conquête des intelligences et des mœurs? L'art russe est le reflet sincère du tempérament et du caractère moscovites. A travers toutes les invasions de styles étrangers, malgré toutes les tentatives

officielles impériales pour le transformer dans le goût occidental, il a gardé intactes l'originalité étrange de ses formes, la naïveté audacieuse de sa décoration, l'archaïsme archiséculaire de ses images, ses types primitifs de construction, comme le peuple russe est resté le même, toujours un peu sauvage malgré le vernis de la civilisation européenne, fanatique et superstitieux, en dépit des philosophes et des savants qu'il a accueillis et qu'il admire. L'art en Russie est religieux; la religion est une des formes de la politique nationale. Le mouvement de renaissance artistique que la Russie poursuit réussira donc fatalement, parce qu'il est le corollaire naturel de son évolution politique et sociale. Or, l'art russe exercera, ne l'oublions point, son influence sur plus de 100 millions d'habitants.

LES ÉCOLES DE DESSIN DE M. JESSEN

A BERLIN

Il y a vingt ans, M. Jessen, ingénieur civil, fondait à ses frais, à Hambourg, une école spéciale pour expérimenter une nouvelle méthode d'enseignement primaire du dessin. L'expérience donna des résultats si importants que la ville de Hambourg, au bout de deux ans, prit l'école de M. Jessen à sa charge et lui consacra un budget annuel de 70.000 marks. En 1875, en présence du chiffre de plus en plus considérable des élèves, elle faisait construire pour l'école et pour le Musée d'art et d'industrie qu'elle y a annexé un immense édifice qui a coûté trois millions de marks. L'école compte aujourd'hui 2.000 élèves.

En 1881, la municipalité de Berlin a appelé M. Jessen et lui a confié la direction de plusieurs écoles de dessin municipales pour y appliquer son système ; elle a voté à cet effet un budget de 40.000 marks, auxquels l'État a joint une subvention de 18.000 marks.

Le système de M. Jessen, que je n'ai pu étudier que sommairement et dans une seule visite très courte faite dans trois de ces écoles, m'a paru consister moins dans l'innovation d'une nouvelle méthode scientifique d'enseignement des principes que dans une organisation rationnelle de l'école, au point de vue de l'instruction de l'élève et de la spécialisation de son travail, suivant ses goûts et sa profession.

En principe, la durée des études n'est pas fixée ; les élèves restent à l'école trois, quatre, cinq ans, suivant leurs aptitudes ; quelques-uns très

intelligents ne font que deux ans d'études. Tous les cours ont lieu le soir. La première moitié de la première année est exclusivement consacrée à l'étude des éléments primaires du dessin, tels qu'ils sont généralement appliqués dans nos écoles; mais le modèle graphique est rigoureusement interdit; tous les dessins sont faits d'après nature. Dans la seconde partie intervient, par moitié du temps, l'enseignement du dessin professionnel. Aussitôt que l'élève est en mesure de pouvoir dessiner, on lui met entre les mains comme modèles des objets qui concernent sa profession. Les années suivantes, le dessin professionnel marche de pair, régulièrement avec l'enseignement artistique général. Le dimanche est exclusivement consacré aux études professionnelles sous la direction d'un chef d'atelier, soit à l'école pour les principes, soit dans des ateliers privés pour l'application; la ville de Berlin n'a point encore organisé d'écoles manuelles professionnelles (1).

Les cours collectifs sont interdits : chaque élève reçoit une instruction personnelle, intime, variée et rapide, suivant son tempérament et ses aptitudes.

Le professeur est en permanence dans les salles d'études ; il inspecte continuellement le travail de l'élève, lui prodiguant ses observations et ses conseils. Il doit suivre pas à pas l'enfant confié à sa direction.

On a dû organiser, sur la demande des professeurs d'écoles primaires de la ville de Berlin, un cours normal qui a lieu tous les jours, de deux à cinq heures du soir ; quatre-vingts professeurs le suivent.

Le principe de la gratuité n'est point admis dans l'école Jessen. On estime avec quelque raison que la contribution des parents et des élèves est un moyen excellent de les intéresser vivement à la fréquentation régulière de l'école. Il va de soi que les élèves qui sont entièrement dépourvus de tous moyens de payer sont exemptés de toute contribution. 10 pour 100 environ des élèves sont stipendiés par des associations et un grand nombre par les patrons des ateliers où ils travaillent. On paye pour huit leçons la semaine, 6 marks par semestre ; pour vingt-huit, 12 marks.

(1) Voir aux annexes le programme des études.

Les professeurs de l'école reçoivent 5 et 3 marks l'heure pour leurs leçons ; ils sont exclusivement attachés à l'école.

Actuellement, M. Jessen a la direction de quatorze écoles. L'expérience nouvelle de son système étant concluante, il va être appliqué incessamment dans toutes les écoles municipales, et l'État se propose d'en faire le but d'une réforme générale de toutes les écoles de dessin de l'Empire. Déjà Idelsheim et Dantzig ont organisé des écoles de ce genre ; la municipalité de Riga a réclamé à M. Jessen, bien qu'elle soit une ville russe, des professeurs pour fonder une école sur le modèle de celle de Hambourg.

Les résultats que donne le système de M. Jessen sont, assure-t-on, extraordinaires. A un récent concours qui a été organisé dans le but de faire une épreuve publique de la valeur de cet enseignement, entre toutes les écoles de dessin, primaires et supérieures de la ville de Berlin, toutes les premières places ont été gagnées par les élèves de M. Jessen, n'ayant que deux et trois ans d'étude.

Un examen approfondi par des professeurs de dessin du système de M. Jessen présenterait un grand intérêt.

CONCLUSIONS GÉNÉRALES

Dans tous les pays d'Europe, il se produit en ce moment une grande et profonde agitation artistique : on crée des écoles, des musées, on développe l'enseignement du dessin et le goût pour les œuvres d'art. Toutes les nations deviennent concurrentes les unes des autres pour l'industrie et le commerce. Comme, en raison des facilités de communications et de relations introduites dans le mouvement général par les chemins de fer, les percements de montagnes et d'isthmes, les différents peuples ont adopté à leurs mœurs, à leurs besoins sociaux, une certaine civilisation uniforme et collective; que, d'autre part, pour ces mêmes raisons, il s'établit une sorte de moyenne économique qui égalise à peu près les conditions de consommation, la nécessité s'est fatalement imposée aux uns et aux autres de chercher à conquérir une supériorité incontestable par l'originalité et par la valeur artistique de leurs produits. C'est ainsi qu'on peut expliquer rationnellement ce phénomène, qui se manifeste partout avec une intensité extraordinaire, d'une renaissance artistique nationale. Chaque nation, Antée moderne, semble vouloir reprendre des forces, se revivifier, en touchant son sol, en revenant à ses traditions et à son passé. L'érudition exhume tous les trésors cachés, en met en relief les beautés plastiques, en commente la filiation. On remonte aux sources les plus lointaines, on sonde les terrains les plus profonds pour recueillir les éléments d'une régénération féconde. Et à la fin de ce XIXᵉ siècle, où, d'après les idéologues et les économistes, il devait s'opérer une fusion entre tous les peuples, où

toutes les barrières élevées par les conventions politiques, par les mœurs variées devaient s'abaisser, on voit poindre partout le particularisme le plus absolu, le nationalisme le plus vivace, qui se manifeste par l'art, cette émanation de l'esprit humain qui semblait devoir être le rayonnement éclatant de cette unité intellectuelle si ardemment rêvée.

Les peuples sentent instinctivement que l'heure est venue où, par suite de la diffusion générale des sciences industrielles et commerciales, on ne pourra plus se défendre contre l'invasion des voisins qu'en créant entre tous les membres d'une race, d'une nation, une solidarité étroite de besoins, de désirs et de satisfactions, basés sur une harmonie parfaite de traditions, de goût et d'imagination. Cette situation économique imprévue, dont les conséquences graves sont imminentes, impose impérieusement l'obligation d'apprendre au peuple ce qu'a été son pays dans le passé, d'en exalter à ses yeux la gloire artistique, en un mot d'élever très haut le goût du peuple et de lui créer des besoins nouveaux, des passions nouvelles.

De là, la nécessité des musées nationaux dans toutes les provinces, de l'enseignement de l'histoire de l'art dans toutes nos écoles secondaires et primaires, et l'obligation de la connaissance du dessin.

Cette renaissance nationale, que j'ai le devoir de vous signaler énergiquement, parce que je la considère comme un des éléments les plus actifs de la prospérité des industries artistiques étrangères, n'existe point à l'état purement scientifique et littéraire ; elle n'est pas circonscrite dans le domaine des dissertations platoniques des historiens et des critiques d'art ; elle est entrée dans la période de l'application industrielle et artistique. A Berlin, des rues nouvelles entières nous en montrent la preuve, dans la construction et la décoration des maisons, dans les produits variés des industries d'art, notamment de l'industrie du fer forgé, de la décoration murale, de l'illustration des livres et de la papeterie, dont les produits inondent notre marché et donnent lieu à un commerce d'importation considérable. En Russie, l'architecture contemporaine a abandonné presque complètement les types des arts classiques pour revenir à l'art russe ; — j'en ai cité de nombreux exemples dans le chapitre consacré à ce pays. — En Hongrie, les patrons de plusieurs fabriques de céramique, qui sont arrivés à un chiffre d'affaires considérable et qui importent annuelle-

ment en France pour plus de 3 millions de produits artistiques, reconnaissent devoir cette prospérité à l'emploi des éléments nationaux de formes et de décorations, dont ils tirent le plus heureux parti.

Ne serait-il point opportun et utile de reconnaître que nous avons en France, depuis quelques années, trop dévié de nos traditions artistiques, que nous avons négligé trop complètement nos modèles nationaux, pour nous lancer dans des imitations et des plagiats de produits exotiques, étrangers à notre goût et à notre génie ?

Depuis quelques années, il s'est fait en France, une grande réforme pour l'enseignement du dessin. L'œuvre nationale qui a été entreprise par M. Bardoux et continuée par M. Turquet, par M. Proust, sous la direction d'un des hommes les plus éminents que la pédagogie artistique ait comptés, M. Guillaume, a donné des résultats excellents. Tous les lycées et collèges de France ont aujourd'hui des professeurs de dessin expérimentés ; il n'est pas une ville de quelque importance qui ne soit dotée d'une école d'art, et dans peu de temps les écoles normales d'instituteurs et d'institutrices seront en mesure de fournir à l'enseignement secondaire et à l'enseignement primaire un corps important de professeurs spéciaux. C'est là un progrès social dont les conséquences ne tarderont point à être appréciées. Mais cette réforme en appelle une autre, celle de la réforme de l'enseignement professionnel spécial. Dans tous les pays que j'ai visités, les écoles d'art industriel ont comme complément un enseignement professionnel très sévère ; aux classes de dessin sont annexés des ateliers et des laboratoires, où les élèves, munis d'une instruction artistique théorique et intégrale, font pratiquement l'application de leurs connaissances et de leurs idées. Comme complément et adjuvant de cette double instruction, la constitution d'un musée de modèles, soit en originaux, soit en copies, a été jugée partout indispensable. Quelques écoles qui s'étaient fondées sur le système de notre école nationale des arts décoratifs, d'où la pratique est exclue, ont renoncé à ce système et organisent des laboratoires professionnels ; je citerai entre autres, comme exemple le plus important de cette réforme, l'École des arts décoratifs qui est annexée au Musée d'art et d'industrie de Berlin. Cette réforme est chez nous d'autant plus urgente et indispensable qu'il résulte de tous les témoignages recueillis dans les enquêtes

officielles sur la situation des industries d'art (1), que l'apprentissage n'existe plus dans les ateliers et les usines, que le recrutement des contre-maîtres et chefs d'atelier munis d'une solide instruction artistique est devenu très difficile. La ville de Paris a déjà organisé des écoles professionnelles, des écoles d'apprentissage pour quelques industries; cela n'est point suffisant. La réforme doit être généralisée; elle doit comprendre toutes les écoles d'arts décoratifs organisées par l'État et par les communes.

J'ai remarqué, à l'étranger, que les directeurs des écoles d'art et d'industrie cherchaient avec la plus grande préoccupation à ne point tomber dans l'erreur, qui a été souvent reprochée aux écoles de ce genre, de n'être que l'antichambre des écoles supérieures d'art; de donner à leurs élèves une éducation artistique qui les détachait du métier manuel et leur inspirait ainsi une ambition hors de mesure avec leur position et leurs besoins. C'est dans ces conditions que la création des ateliers et l'obligation imposée à tous les élèves d'en faire partie ont été jugées indispensables et sont devenues la base de l'enseignement de l'art industriel.

En résumé, à l'étranger, on s'occupe moins de former, comme nous le faisons, des artistes industriels, des dessinateurs de profession et des candidats aux écoles supérieures, que d'excellents artisans et ouvriers munis d'une solide instruction professionnelle autant que d'une éducation artistique sérieuse. C'est dans cet esprit que notamment s'opère en ce moment en Allemagne la grande réforme de l'enseignement primaire du dessin industriel, inaugurée par M. O. Jessen, que je vous ai signalée.

L'organisation d'un musée d'art et d'industrie serait une organisation surannée, en retard de quinze années, et ne répondant plus aux besoins de l'industrie artistique et aux exigences du commerce actuel, si on voulait faire un musée d'art et d'industrie moins pour les ouvriers industriels, les artisans et les artistes que pour le public; se basant sur cette théorie fausse en l'espèce et d'autant plus dangereuse qu'elle est exacte en principe général d'éducation sociale, qu'il faut avant tout former et

(1) Voir les procès-verbaux de la Commission d'enquête sur les ouvriers et les industries d'art instituée par décret du 4 décembre 1881.

développer le goût du peuple. Cette dernière mission doit être laissée aux musées nationaux, tels que le Louvre et Cluny, les plus merveilleux en ce genre qui existent au monde et que l'étranger nous envie, ce que je déclare hautement, en dépit de l'apparence ridicule de l'expression consacrée par l'ironie humoristique du journalisme parisien. Le musée d'art et d'industrie doit être le complément des écoles spéciales. Il leur fournit les éléments d'étude, les exemples de bon goût, d'élégance à suivre. Il est pour les industriels, pour les chefs d'ateliers, le Conservatoire général des modèles à exploiter, des chefs-d'œuvre de tous temps, de tous pays qui leur serviront de sujets d'inspiration; et s'ils ne devaient y trouver exclusivement que des pièces rares, de haut prix, inconnues, appréciées particulièrement des érudits, des savants, des archéologues et des curieux, sa création serait inutile, néfaste même pour les intérêts nationaux. Quand le conservateur du musée aura signalé à un chef d'industrie un produit artistique nouveau, moderne, venu de Chine, du Japon ou du Turkestan, dont la reproduction pourra donner matière à une fabrication importante, soit pour l'exportation, soit pour le commerce intérieur, il aura incontestablement rendu plus de services et justifié plus sérieusement de l'utilité de son musée qu'en acquérant pour une somme élevée quelque œuvre ignorée du x^e siècle, qui fera uniquement l'admiration platonique de la Société des antiquaires ou de l'Académie des inscriptions et belles-lettres. Les musées d'art et d'industrie étrangers ont donné aux personnes qui les ont visités superficiellement une illusion fausse sur leur caractère réel. La présence de nombreuses œuvres d'art anciennes qui proviennent de collections princières, de dons et d'acquisitions extraordinaires, a fait croire que ces musées justifiaient les théories qui paraissent avoir cours chez nous sur l'organisation et le fonctionnement de ces institutions. Le Musée de Cluny et celui du Louvre ont seuls inspiré la création de la partie rétrospective de ces musées. A côté, caché sous ses apparences extérieures modestes, fonctionne le vrai musée d'art et d'industrie organisé technologiquement, dont les modèles vont et viennent des écoles aux ateliers, sont exportés en province et alimentent toute l'industrie nationale.

Cette question de l'organisation des musées technologiques et ambulants est celle qui préoccupe le plus à l'étranger. Tous les musées qui ont été fondés

dans d'autres principes sont à la veille et en voie de transformation complète. Je citerai entre autres le Musée de Berlin.

Cette organisation nouvelle, destinée à favoriser de la façon la plus pratique les intérêts des artistes et des chefs d'industrie, implique l'adoption d'un système de direction des musées entièrement nouveau et qui va à l'encontre de nos idées actuelles sur ce sujet. L'érudition ne doit plus y jouer un rôle exclusif; le directeur d'un musée d'art et d'industrie a le devoir de n'ignorer ni l'économie politique, ni la géographie, ni la science industrielle; et s'il est très apte à mentionner sur un catalogue ou sur une pancarte les provenances, les dates et les attributions d'une faïence ancienne, il ne saurait plus désormais dédaigner d'inscrire au bas d'une étoffe moderne d'Orient ou d'Occident, d'une pièce de céramique, d'un bronze, etc., tous les renseignements commerciaux et industriels qui peuvent servir à un chef d'usine pour en connaître les procédés de fabrication, les conditions de vente et l'importance au point de vue de l'exportation ou du commerce intérieur. On ne pourrait choisir mieux actuellement, comme modèle de ce genre, que le Musée oriental de Vienne, auquel j'ai consacré un chapitre de ce rapport. Objectera-t-on que la création et l'exploitation d'un musée d'art et d'industrie doivent être entièrement indépendantes de celles d'un musée commercial, en prenant pour raison que, jusqu'ici, l'un et l'autre ont toujours été séparés? Je répondrai que cette distinction anormale est précisément la conséquence fâcheuse des fausses théories que nous avons sur les musées d'art et d'industrie, qu'elle provient en outre de l'erreur déplorable que nous commettons à donner dans ces musées une importance prédominante à l'érudition, aux objets d'art, de curiosité et aux œuvres anciennes; et du préjugé qui ne permettrait point à un érudit et à un artiste d'être un économiste se préoccupant des intérêts commerciaux et industriels de son pays. La création des écoles professionnelles sera un grand progrès dans cette voie. Ces écoles fourniront des artistes qui n'ignoreront pas les conditions technologiques et économiques des industries auxquelles ils seront appelés à collaborer, et les chefs d'industrie n'auront plus désormais, sans doute, à supporter les cruelles déceptions qu'ils ont presque toujours trouvées à employer des artistes éminents auxquels toute technologie spéciale était étrangère.

Le jour où un directeur de musée d'art et d'industrie, ayant fait l'acquisition d'une œuvre moderne, pourra la montrer aux chefs d'industrie en leur donnant des renseignements précis sur sa provenance, l'analyse de sa matière, son prix de revient, son prix de vente, les conditions de son exportation, il aura justifié par des services sérieux la création de ce musée. Il en est ainsi dans tous les pays que j'ai étudiés. On ne s'y contente point de faire des musées des abbayes de Thélème, des académies d'érudits et de dilettantes : ces musées sont des centres d'activité incessante, de travail constant, en communauté absolue d'études, de recherches, d'innovations, avec les sociétés d'industriels et d'artistes dont ils ont provoqué la fondation ou qu'ils ont attirées à eux. La capitale où ils sont installés n'a point le monopole de leurs collections. Missionnaires infatigables, ils s'en vont dans les grandes villes, comme dans les petites, partout où il y a des industriels et où ils peuvent rendre service, porter leur enseignement par des expositions de modèles et par des conférences. Ils sont en rapports directs avec toutes les écoles de l'État, dont ils alimentent les collections artistiques et sur lesquelles ils exercent ainsi indirectement une influence considérable, constante. Pour qu'un musée d'art et d'industrie puisse remplir une mission aussi vaste, aussi importante, pour qu'il ait toute l'autorité d'imposer aux écoles et aux associations ses idées et son initiative, il est indispensable qu'il soit une institution d'État, dotée d'un budget considérable et possédant une unité de direction en harmonie avec la direction suprême de l'enseignement national. Le gouvernement allemand a dissous cette année, au mois d'août, la Société qui possédait depuis plus de vingt ans le musée d'art et d'industrie, et il a fait de cet établissement une institution officielle. Je vous ai exposé les réformes qui ont suivi cette mesure radicale et qui ont permis de réaliser aujourd'hui à Berlin le musée modèle ci-dessus.

Les Musées d'art et d'industrie de Vienne, de Munich, de Nuremberg, de Pesth, de Rome, de Cracovie, de Lemberg, de Moscou, sans compter ceux des villes moins importantes de l'Autriche, de l'Allemagne, de l'Italie, de la Russie, relèvent exclusivement des ministères publics, sont des établissements d'État. Les musées de Pétersbourg, de Naples, de Venise, de Florence, le Musée oriental de Vienne, fonctionnent sous le contrôle direct, avec le patro-

nage officiel, et à l'aide de subventions considérables des gouvernements.

Tous les musées d'art et d'industrie donnent dans leurs collections une grande place aux arts industriels de l'Orient. Ils poursuivent en cela deux buts : fournir aux artistes européens des sources nouvelles d'inspirations et d'études et créer une industrie nationale d'exportation en Orient. Depuis dix ans, l'Autriche a créé cette industrie, dont le Musée oriental, fondé après l'exposition de 1873, a été l'initiateur ; elle alimente presque exclusivement aujourd'hui les provinces danubiennes, la Turquie d'Europe, l'Asie occidentale, où elle contrebalance et annule même sur certains points l'exportation française, jadis si prospère. La Russie qui, tous les jours, devient de plus en plus une puissance asiatique, se préoccupe avec activité de s'outiller industriellement pour rendre tributaires de son commerce et de son industrie tous ces pays nouveaux avec lesquels elle a des affinités de traditions artistiques qui rendent facile une rapide assimilation économique. Elle trouve en outre, dans l'étude de ces arts de l'Orient d'où il dérive si sensiblement, des éléments précieux pour son art national, pour la renaissance qu'elle a l'ambition de produire chez elle et de rendre éclatante. L'Allemagne ne se désintéresse point de ce mouvement artistique de l'Europe vers l'Orient ; depuis quelques années, ses musées acquièrent, aux prix même les plus élevés, toutes les collections artistiques orientales. Il n'est point admissible pour qui connaît l'esprit pratique de ceux qui dirigent les musées que ces acquisitions onéreuses aient été exclusivement motivées par l'ambition de posséder des œuvres d'art, à l'usage particulier des dilettantes et des curieux. Nous possédons l'Indo-Chine, nous conquérons le Tonkin, nous sommes en Annam, dans le Cambodge, nous avons des relations constantes avec le Japon, avec la Chine, et notre influence commerciale, en dépit de la concurrence de l'Allemagne, de l'Autriche et de l'Angleterre, est encore importante dans l'Asie-Mineure et la Turquie. Nos industriels et nos négociants ne considéreraient point comme inutile et superflu un établissement national où ils pourraient trouver sans frais, sans pertes de temps, les types et les modèles des produits variés à importer avec bénéfices dans toutes ces régions. C'est là le Musée de Vienne, qui rend de si grands services à l'Autriche et qui a donné naissance à toute une industrie nouvelle, considérable et prospère, qui enrichit ce pays.

Nous avons en France tous les éléments pour la constitution du Musée oriental le plus intéressant : Fontainebleau contient une collection importante, entièrement inutilisée, qui provient du palais d'été de l'empereur de Chine ; dans nos musées nationaux sont éparses des pièces de grande valeur. M. Cernuschi a fait don à la ville de Paris, avec une générosité patriotique, de ses belles collections d'œuvres d'art de la Chine et du Japon. Le chef de l'armée du Tonkin vient, annonce-t-on, de s'emparer des collections du palais impérial de Hué, qu'on dit être d'une richesse extraordinaire. Les expéditions scientifiques et artistiques à l'intérieur de nos nouvelles possessions d'Orient produiront sans aucun doute des découvertes artistiques précieuses. La création d'un établissement national analogue à l'institution de Vienne ne présenterait donc point de sérieuses difficultés et ne constituerait pour le budget de l'État aucune charge onéreuse.

Vous m'avez demandé, monsieur le Sous-Secrétaire d'État, à faire une rapide enquête sur les conséquences du mouvement artistique à l'étranger, au point de vue de notre commerce d'exportation. Cette enquête s'appliquant à des pays aussi nombreux et aussi importants était très difficile à faire d'une manière approfondie ; elle eût exigé de longs mois et un travail exclusif ; j'ai pu recueillir, néanmoins, quelques informations développées dans les chapitres consacrés à chacun des pays que j'ai visités. La conclusion de leur analyse est très nette. En même temps qu'elles se préoccupaient d'organiser leur renaissance artistique, de créer des écoles et des musées, l'Autriche, l'Allemagne employaient une activité non moins énergique à organiser leur commerce. J'ai fait connaître la déclaration officielle prononcée par le prince impérial d'Allemagne au moment où il inaugurait le Musée d'art et d'industrie de Berlin : « Nous avons vaincu la France en 1870 sur les champs de bataille de la guerre, nous voulons la vaincre aujourd'hui sur les champs de bataille du commerce et de l'industrie (1). » L'Allemagne a préparé cette guerre nouvelle avec toute la précision scientifique qu'elle avait apportée dans l'organisation de la guerre de 1870. M. de Bismarck s'est fait ministre du commerce. Et les fameux milliards, enfermés, suivant une légende très habilement propa-

(1) *Nos industries d'art en péril*. 1883.

gée, dans la tour de Spandau, en prévision d'une revanche prochaine, ont été employés sans aucun doute à cette œuvre. Il a fait à outrance, à sa façon, du socialisme, créant aux frais de l'État des industries nouvelles, subventionnant des entreprises privées, mettant tous les chemins de fer de l'État aux services de l'industrie et du commerce allemands, par un abaissement considérable des tarifs de transport. D'autre part, il se créait des syndicats puissants d'industriels et de commerçants mettant en exploitation savante les avantages de l'association, organisant contre la France une concurrence écrasante par une coopération de sacrifices temporaires, pour imposer à l'étranger leurs produits et ruiner leurs adversaires.

La fondation de la Société austro-asiatique de Vienne, dont j'ai fait connaître plus haut l'organisation, montre, avec l'éloquence des résultats obtenus et de l'extension qu'elle prend chaque jour, combien ce système de l'association des intérêts industriels est devenu aujourd'hui une nécessité. Cette association permet de réunir en un faisceau puissant des éléments d'action, capitaux, transports, agences de commission, agences d'informations, annonces, etc., que leur éparpillement aurait rendu inutiles. Dans toutes les correspondances qui ont été publiées sur la situation actuelle de l'importation française au Tonkin, il y a eu unanimité pour reconnaître que l'absence de capitaux considérables paralysait toutes les opérations commerciales et industrielles tentées jusqu'ici par nos nationaux. En Autriche comme en Allemagne, la constitution de sociétés coopératives de production et d'exportation met au pouvoir de ces pays tous les marchés lointains, où les maisons secondaires et individuelles de commerce ne peuvent plus soutenir la concurrence d'une activité collective et d'intérêts coalisés. Le jour de leur pacification nos nouvelles conquêtes orientales seront envahies par ces puissantes sociétés, en dépit de tous les tarifs de protection que nous pourrons établir pour créer à nos industries nationales une situation prépondérante.

En même temps que les écoles d'art industriel se fondaient partout des écoles de commerce. L'Allemagne en avait près de cent, quand la France n'en comptait encore que quatre. C'est ainsi qu'aujourd'hui le monde entier est inondé de commis-voyageurs allemands, polyglottes, transportant sur tous les marchés les produits et l'influence de l'Allemagne. Le négociant et

l'industriel français vivent encore sur les traditions du commerce d'il y a quarante ans, alors que la supériorité incontestable de nos produits attirait chez nous les commissionnaires et les marchands de tous les pays. Ils ne voyagent point; ils n'entrent point en relations directes et constantes avec le consommateur étranger, et ne se soucient de connaître ni ses besoins, ni ses exigences, ni ses caprices, que la concurrence se préoccupe avec une vigilance infatigable de satisfaire et même de prévenir. Dans les chapitres qui concernent particulièrement la Hongrie et la Russie, j'ai démontré combien ces mœurs commerciales étaient fatales à notre commerce d'exportation, qui pourrait y trouver encore, dans d'autres conditions de travail, des débouchés importants.

La question de la réorganisation des consulats en vue des services à rendre au commerce français a donné lieu, depuis quelques années, à des discussions nombreuses et à des projets variés, qui n'ont abouti encore à aucune décision définitive. On paraît se livrer sur cette question à des théories dont l'application causera et cause déjà des déceptions cruelles. Les négociants réclament le plus souvent de nos agents à l'étranger des renseignements spéciaux, particuliers, que la situation officielle de ces agents ne leur permet point de donner, ou dont la recherche et la publicité les exposent à des mésaventures très graves. La multiplicité des affaires consulaires qui leur sont soumises ne leur laisse point, en outre, le temps matériel nécessaire de s'occuper d'une façon complète des renseignements plus généraux dont la diversité constitue pour eux une difficulté considérable. L'étranger m'a paru avoir résolu très pratiquement cette grave question, en n'imposant aux consuls qu'une mission de conseillers et de protecteurs dévoués à l'égard des nationaux qui s'en vont faire eux-mêmes l'enquête utile à leurs intérêts privés. La responsabilité de ces agents est ainsi couverte, et ils peuvent rendre plus de réels services. A l'étranger, d'ailleurs, le système des missions spéciales, des enquêtes extérieures, est très employé, et il donne partout, en raison de la compétence et des personnes à qui elles sont confiées, les résultats les plus satisfaisants. J'en ai eu sous les yeux des exemples nombreux. L'étude incessante des conditions de la production étrangère au point de vue social, économique, industriel, artistique, l'analyse tenue pour ainsi dire à jour des éléments de la concurrence, sont indispen-

sables pour prévenir les crises commerciales et pour les dénouer lorsqu'elles se produisent. Le plus souvent, hélas! on n'avise en France à chercher des remèdes sérieux qu'au moment de l'agonie d'une industrie !

En résumé, toutes les grandes nations du monde ont créé, depuis dix et vingt ans, des industries nationales puissantes. Les pays qui paraissaient se concentrer dans des évolutions politiques et sociales, comme l'Autriche, la Hongrie, l'Italie, la Russie, suivaient sans bruit ce mouvement immense. Aujourd'hui, nous nous y trouvons en présence d'une véritable renaissance des industries artistiques, renaissance qui demain s'épanouira. Partout il s'est élevé des usines, des ateliers, dont les produits alimentent abondamment la consommation intérieure et commencent même à s'exporter lointainement; des écoles qui fourniront des maîtres et des ouvriers habiles. L'Amérique du Nord a fermé sa frontière économique; l'Allemagne l'entre-bâille; la Russie menace de la murer. La concurrence étrangère, favorisée par des conditions sociales exceptionnelles, inonde nos marchés, nous écrase sur les places extérieures et nous fait en tous lieux une guerre impitoyable. C'est là une révolution générale, qui, en bouleversant notre situation commerciale, nous impose impérieusement l'urgence de modifier radicalement nos mœurs et notre outillage industriels. Il est une supériorité qui nous reste, supériorité réelle, incontestée, celle de l'art. En dépit de toutes les tentatives faites à l'étranger, nos œuvres restent encore les plus belles, les plus originales. La grâce, l'élégance dans les formes, l'éclat et la délicatesse dans le coloris, le goût dans l'ensemble, les distinguent brillamment de tous les produits des industries concurrentes. Mais cette supériorité artistique ne constituerait point une source de prospérité et de richesse nationales, si nous n'adaptons pas notre génie à l'état nouveau de la société contemporaine. L'art doit descendre de son piédestal élevé et se mêler à la foule. Se démocratiser n'est point déchoir, et quand des conceptions sublimes d'un idéal de l'antiquité ou de la Renaissance, un artiste passera à l'étude pratique d'une œuvre industrielle destinée à alimenter une branche du commerce national, à nourrir cent ouvriers, il n'aura point rétrogradé dans sa carrière honorable et diminué son nom. Les produits de notre art industriel sont beaux, mais ils sont trop chers. L'Allemagne s'enrichit et nous ruine à les contrefaire habilement et à les

vendre très bon marché. Le problème à résoudre, qui n'est certainement point insoluble, consiste à imiter son système. Sinon, c'est la décadence de plus en plus rapide de notre industrie et la misère complète de nos ouvriers.

L'association des industries, la coopération ouvrière sont évidemment des moyens pratiques d'arriver à cette solution ; mais l'État, à l'imitation de ce qui se passe en Autriche, en Russie et surtout en Allemagne, a le devoir de la favoriser en accordant à l'industrie et au commerce une protection plus sérieuse, plus directe, plus efficace, en donnant aux questions d'art et d'industrie la place prépondérante qu'elles occupent partout ailleurs dans les Conseils du gouvernement. Nous ne devons point oublier que M. de Bismarck est ministre du Commerce de l'Empire allemand !

Je conclus mon rapport sur la mission que vous m'avez confiée, monsieur le Sous-Secrétaire d'État, en vous signalant comme réformes, par les exemples que j'ai observés dans tous les pays dont l'étude a fait le but de cette mission :

1° La création immédiate, devenue de plus en plus urgente d'un musée national d'art et d'industrie servant de centre d'enseignement artistique, industriel, de producteur de modèles, d'éléments d'instruction pour les musées, les écoles de dessin, les écoles professionnelles, les écoles d'apprentissage de la France entière ;

2° La création d'un établissement commercial artistique annexe du premier musée ;

3° La création d'un musée oriental sur le modèle du musée oriental de Vienne ;

4° L'introduction de l'enseignement professionnel dans toutes les écoles d'art et d'industrie.

<div style="text-align:right">Marius VACHON.</div>

Paris, septembre 1885.

RAPPORT

ADRESSÉ A M. EDMOND TURQUET

SOUS-SECRÉTAIRE D'ÉTAT
AU MINISTÈRE DE L'INSTRUCTION PUBLIQUE ET DES BEAUX-ARTS

SUR LA MISSION CONFIÉE EN 1881

POUR ÉTUDIER

L'ORGANISATION DES MUSÉES D'ART ET D'INDUSTRIE

De Munich, Vienne et Berlin.

A M. EDMOND TURQUET

SOUS-SECRÉTAIRE D'ÉTAT AU MINISTÈRE DE L'INSTRUCTION PUBLIQUE
ET DES BEAUX-ARTS

Paris, le 5 mai 1884.

Monsieur,

Vous m'avez fait l'honneur de me confier la mission de visiter les Musées des arts industriels qui existent en Allemagne et en Autriche, d'en étudier l'organisation et le fonctionnement au point de vue spécial de la création en France d'un Musée national des arts décoratifs, dont vous avez pris l'initiative et fait tout récemment la proposition au Parlement. Conformément à vos instructions, je me suis rendu à Munich, à Vienne et à Berlin, qui possèdent les institutions de ce genre les plus importantes. J'ai recueilli sur le Musée autrichien d'art et d'industrie, sur le Musée national bavarois et sur le Musée allemand des arts industriels les renseignements les plus précis et une série de documents officiels, statuts, règlements, états budgétaires, etc., qui vous permettront d'apprécier le caractère de chacun de ces musées, son mode d'organisation et d'administration, son importance et son utilité. Ces institutions diverses offrent à tous les points de vue des caractères très nettement distincts, et représentent, avec le South Kensington Museum, pour ainsi dire d'une manière complète, les divers systèmes d'organisation d'un Musée national des arts décoratifs.

J'ai l'honneur, monsieur le Sous-Secrétaire d'État, de vous remettre ci-joint le rapport que j'ai rédigé sur cette mission.

Veuillez agréer, monsieur le Sous-Secrétaire d'État, l'expression de mon profond respect.

Marius VACHON.

MUSÉE NATIONAL BAVAROIS
A MUNICH

Créé par le roi Maximilien II de Bavière sur son initiative personnelle et comme complément des grandes institutions artistiques qu'il avait fondées ou achevées, doté très généreusement par lui et par le roi Louis Ier qui vivait encore, le Musée national bavarois était moins un musée d'enseignement spécial pour les arts décoratifs qu'un musée de curiosités, d'objets d'art dans le genre du Musée de Cluny. Ce n'est qu'en 1868, sur l'ordre du roi Louis II et après la nomination de son directeur actuel, M. le docteur de Hefner-Alteneck, que l'organisation de l'établissement fut modifiée et prit un caractère de musée d'enseignement. On créa une bibliothèque spéciale et l'on mit à la disposition du public une salle où il pouvait prendre copie des tableaux et des objets d'art, les faire photographier et mouler.

M. le docteur de Hefner-Alteneck proposa en conséquence la division du musée en deux parties : une collection générale d'œuvres d'art et d'objets se rattachant à l'histoire de l'art national allemand, classées chronologiquement et des collections spéciales d'enseignement classés systématiquement par famille et par genres : armes, costumes, tissus, céramique, verres, fers forgés, sculpture sur bois, cuirs, tapisserie, etc., etc.

Le musée est installé dans un immense palais à trois étages construit sur la Maximilian Strasse, de 1858 à 1868, dans ce style bizarre et laid auquel

Historique de sa fondation.

Organisation.

on a donné le nom de style néo-munichois. La section d'art historique, classée chronologiquement, occupe le côté droit du rez-de-chaussée (17 salles) et tout le deuxième étage (21 salles). Le reste du palais, la moitié du rez-de-chaussée et le premier étage tout entier, soit quarante-trois salles, est consacré exclusivement à la section d'enseignement.

Section d'art historique. La section d'art historique, particulièrement en ce qui concerne le moyen âge, présente un réel intérêt. On y peut suivre, salle par salle, sur des monuments et documents d'une authenticité incontestable et d'une véritable valeur artistique, toutes les manifestations multiples de l'art allemand. Il y a là des pièces d'orfèvrerie et de bijouterie, des émaux et des ivoires d'une exécution très habile, d'un grand caractère et d'une originalité véritable. Pour la période de la Renaissance et de l'art moderne, les collections sont moins précieuses que considérables et abondantes; il y a dans ces vingt salles une profusion d'objets de tous genres, coffrets, bahuts, meubles, horloges, pièces d'orfèvrerie et ivoires où la richesse de la matière l'emporte sur le mérite du travail, la recherche des formes prétentieuses et exubérantes, sur le bon goût et sur la délicatesse. Mais une analyse et une étude complètes de ces collections au point de vue artistique ne répondraient qu'indirectement au but de ma mission; je me suis préoccupé plus particulièrement de leur installation et de leur classification. Le conservateur du musée s'est efforcé, autant que les éléments qu'il avait en sa possession le lui permettaient, de créer des ensembles chronologiques. Ainsi, presque tous les plafonds des salles, les portes et les cheminées répondent par leur style à l'installation chronologique des objets qu'elles contiennent; ils proviennent en partie de résidences royales, d'édifices nationaux dont la décoration et l'ornementation ont été transformées radicalement par les architectes du roi Louis Ier, lorsque se produisit en Bavière ce mouvement violent de renaissance antique, qui a couvert la ville de reproductions et d'imitations de monuments grecs et romains. Les murailles sont ornées de tapisseries, et les panneaux libres, de portraits de personnages appartenant au même temps que les œuvres exposées et de gravures de costumes, de vues d'intérieur. Lorsqu'une catégorie d'objets présente une certaine importance comme nombre et valeur, une salle spéciale leur est consacrée; c'est ainsi que je trouve

deux salles exclusivement remplies de merveilleuses pièces d'ivoire de Simon Troger et d'Elhafen; dans une d'elles est placé le célèbre médailler de Maximilien 1ᵉʳ de Bavière, exécuté par Christophe Angermaner, un chef-d'œuvre de ciselure d'ivoire. En général, l'aménagement de ces salles est fort bien entendu et présente une physionomie pittoresque très agréable.

L'organisation de la section d'enseignement et la classification des diverses séries d'objets qu'elle comprend font le plus grand honneur au directeur du musée, qui en a pris l'initiative et qui en a poursuivi l'exécution avec un esprit de méthode très remarquable. Ainsi que je l'ai indiqué plus haut, cette section est divisée par genres d'objets, armes, costumes, tissus, bois, métaux, céramique, etc. Pour les objets qui, ainsi que le bois, les métaux, comportent des reproductions en galvanoplastie ou en plâtre, on a disposé dans leur ordre chronologique d'un côté les originaux et de l'autre, parallèlement les reproductions, de manière à ce que l'étude des uns et des autres puisse être faite facilement, sans perte de temps et sans fatigue. Les fragments et les pièces de peu d'importance qui doivent être appliqués, le sont sur des panneaux mobiles, dressés sur cloisons à hauteur d'homme. Entre chaque cloison et chaque vitrine, très peu profonde et peu large, la circulation est aisée. Toutes les pièces d'étoffes de prix, les broderies, les dentelles, etc., sont enfermées dans des châssis de verre mobiles pour que le visiteur désireux de les voir sur les deux faces, de les examiner en plein jour, puisse le faire à loisir, sans danger de détérioration pour l'objet; les étoffes moins précieuses sont étalées en liberté sur des dressoirs; une particularité intéressante à noter, c'est qu'à chaque pièce de vêtement, autant que les collections du musée l'ont permis, est joint une gravure ou un dessin pour en démontrer l'usage et la disposition.

Les collections d'enseignement sont assez importantes; quelques séries, celles des étoffes brodées et des armes, contiennent des pièces d'une grande valeur; mais dans le but de constituer un ensemble général à peu près complet, on a donné l'hospitalité à beaucoup d'objets qui ne sont vraiment point dignes de figurer dans un musée et qui n'ont d'autre intérêt que celui de leur provenance princière ou des souvenirs plus ou moins patriotiques qui s'y rattachent. L'accession des collections aux travailleurs est très facile; tous les

La section d'enseignement.

objets sont mis à leur disposition avec empressement ; nous croyons à ce propos intéressant de reproduire l'avis suivant, qui est affiché dans les salles et qui est une preuve de la sollicitude que l'on apporte à fournir au public les moyens et les éléments d'étude :

Règlements publics.

« Comme il existe de fréquents malentendus sur le but et l'utilité du
« Musée national de Bavière, nous publions ce qui suit à titre d'éclaircisse-
« ment.

« Les œuvres d'art du Musée national de Bavière sont mises, autant que
« le permettent les précautions nécessaires à leur conservation, à la dispo-
« sition des savants, artistes et ouvriers d'art.

« Tout artiste peut faire des copies et esquisses sur place dans les salles ;
« il lui est permis de disposer l'objet-modèle à sa fantaisie pour la facilité du
« travail. Si cela peut se faire sans inconvénients, il peut aussi faire trans-
« porter l'objet dans la salle des copies. Chacun peut choisir de lui-même,
« dans le Musée national de Bavière, l'objet d'art qu'il désire reproduire par
« le moulage ou la photographie.

« Mais cela ne veut pas dire que l'on puisse, en tout temps, emporter
« ces objets pour les copier, mouler ou photographier, et les reproduire
« dans les ateliers d'artistes ou de gens qui font le commerce d'objets
« d'art.

« Quoique le Musée national renferme des collections, une grande
« bibliothèque spéciale et une salle de copie, on ne doit pas le prendre,
« ainsi que cela arrive trop souvent, pour un atelier professionnel où l'on
« puisse à son gré sculpter, modeler et donner des leçons de dessin.

« Le Musée national a pour but de faciliter aux savants l'étude des
« arts et de l'histoire, de procurer aux artistes et aux ouvriers d'art des
« idées et des types pour leurs créations. Par le moyen du dessin, esquisses
« et moulages, il donne la possibilité de s'instruire et de donner des leçons
« dans les ateliers d'art et d'industrie.

Munich, mars 1880.

« La direction royale du Musée national de Bavière. »

Les artistes, les industriels, les étudiants, etc., obtiennent gratuitement des cartes d'entrée valables pour une année.

Le lundi, l'établissement est fermé; le jeudi et le dimanche, l'entrée est gratuite; les autres jours, on paye un mark par personne.

L'administration du Musée est concentrée tout entière entre les mains du directeur-conservateur, M. le docteur de Hefner-Alteneck, assisté de deux conservateurs et quatre employés; l'institution est sous la dépendance du Ministère de l'Instruction publique, dans le budget duquel sa subvention annuelle est comprise.

Administration.

L'état des dépenses du Musée pour l'année 1880 s'est élevé à la somme de 62.020 marcks, ainsi répartis :

Budget.

Traitement du directeur et des conservateurs......	12.945 marks.
Traitement des employés, des gardiens et du personnel des travaux........................	29.663 —
Dépenses pour l'entretien des collections.........	10.895 —
Acquisitions nouvelles........................	6.858 —
Frais divers................................	1.659 —

Ce budget est, comme on voit, assez restreint; néanmoins, grâce au dévouement et au désintéressement du directeur du Musée national bavarois, qui m'a paru avoir fait de la réorganisation et de la prospérité de cette institution l'œuvre de sa vie, ce Musée prend chaque année une plus grande importance et rend de plus en plus des services.

Le Musée national bavarois constitue ainsi à la fois un musée d'enseignement et un musée d'art historique, qui se complètent mutuellement, tout en étant par leur organisation absolument distincts. La classification de l'un et de l'autre est conçue et appliquée avec une méthode scientifique excellente, correspondant au caractère et aux buts d'un musée d'enseignement et d'un musée historique ; ici l'ordre chronologique rigoureux ; là un ordre systématique par espèces et familles d'objets. L'installation au point de vue matériel présente également des conditions excellentes, bien que dans les salles du premier étage consacrées aux collections d'enseignement les organi-

Résumé.

sateurs aient eu à subir les inconvénients d'une décoration picturale qui, non seulement ne leur a pas permis de tirer parti des parois, mais qui donne aux salles un caractère d'uniformité monotone très désagréable et est loin de faire valoir, par son coloriage violent et de mauvais goût, les objets exposés. Il n'est annexé aucune école au Musée.

Je crois devoir signaler à Munich l'existence d'une Société des arts industriels très puissante, sans aucun caractère officiel, qui organise des expositions d'œuvres modernes, ouvre des concours et fait des loteries. Son budget est constitué par des souscriptions.

Cette Société n'a aucune attache avec le Musée national bavarois.

MUSÉE AUTRICHIEN

pour l'Art et l'Industrie à Vienne

De Munich, je me suis rendu à Vienne pour visiter le Musée autrichien d'art et d'industrie, qui a été créé il y a quelques années dans cette ville. J'ai trouvé là une institution organisée d'une manière et avec une méthode différentes de celles que présente le Musée national bavarois, et installée dans des conditions matérielles exceptionnellement favorables. Elle comprend à la fois un musée et une école spéciale pour les industries d'art. En raison de l'importance et du caractère particulier de cette institution, j'ai cru utile de donner un certain développement à l'historique de sa fondation, à l'exposé du système de classification de ses collections, de l'organisation et du fonctionnement de son école.

Le monument.

Le Musée d'art et d'industrie de Vienne est installé dans un vaste palais de style renaissance italienne, bâti de 1868 à 1871, Stuben-Ring, près de la Stubenthor, par M. de Ferstel. Le rez-de-chaussée contient huit salles d'exposition, dont deux reçoivent le jour d'en haut. Au centre, un vaste hall d'une décoration très luxueuse les relie les unes aux autres et contient les œuvres plastiques de grande dimension. Les salles du rez-de-chaussée renferment les collections dans l'ordre suivant : 1° les ouvrages en métal précieux; 2° la faïence; 3° la porcelaine; 4° les meubles et les ouvrages textiles; 5° les ouvrages en métal précieux; 6° les produits de l'industrie mo-

derne; 7° les miniatures, les reliures et les ouvrages en cuir, en laque, etc.; 8° la collection des plâtres.

Le premier étage comprend une vaste salle pour les ouvrages de verrerie, une salle pour les expositions non permanentes de dessins, aquarelles, gravures, etc., la bibliothèque, une vaste salle de conférences luxueusement décorée, trois petites pièces pour les agencements d'habitations modernes, deux pièces pour les dessinateurs et trois pour les bureaux du Musée. Au deuxième étage sont les ateliers et les salles de l'école préparatoire.

<small>Historique de la création.</small> L'idée de la création à Vienne d'un musée et d'une école d'art industriel a été provoquée par l'Exposition de Londres de 1862. Sur la proposition de l'archiduc Régnier, président du Conseil des ministres, M. le docteur d'Etelberger, professeur à l'Université, fut chargé d'aller étudier à Londres l'art industriel et les établissements spéciaux d'enseignement et d'études. Le 31 mars 1863, l'empereur adressait à l'archiduc Régnier une lettre dans laquelle il le chargeait de fonder un musée qui serait appelé le *Musée autrichien pour l'art et l'industrie;* l'empereur nommait en outre l'archiduc protecteur de l'institution qui allait être fondée ; le docteur R. d'Etelberger, directeur du Musée, et M. Jakob Falke, bibliothécaire du prince de Liechtenstein, premier conservateur et vice-directeur. Grâce à la libéralité de la cour impériale, l'ancienne maison de Bal fut appropriée pour servir de local, et le directeur reçut l'autorisation d'y faire transporter tous les objets d'art industriel des anciennes époques, faisant partie des collections impériales. Suivant l'exemple donné par la cour, les membres de la haute noblesse et du clergé, plusieurs autres amateurs de distinction prêtèrent au nouvel établissement les principales œuvres de leur collection. Et ainsi, grâce à la générosité et au dévouement de tous, le Musée put être rapidement organisé.

Dès le premier jour de la fondation du Musée, on considérait son installation dans la maison de Bal comme provisoire; le développement rapide de l'institution rendant son agrandissement au point de vue matériel de plus en plus urgent, on songea à construire un édifice spécial où l'on pût placer convenablement les collections.

En vertu d'une ordonnance impériale du 30 juillet 1867, un terrain situé près de l'ancienne porte dite Stubenthor fut accordé gratis pour la construc-

tion de l'édifice du Musée, et, dès l'automne de 1868, on put procéder à la pose de la première pierre.

L'inauguration du nouveau Musée eut lieu le 4 novembre 1871.

L'école des arts industriels, qui était restée installée hors de la ville proprement dite, depuis 1868 jusqu'à l'ouverture du nouveau Musée, fut aussi transférée, pendant l'automne 1871, dans l'édifice où elle fut plus ou moins mal logée au premier et au deuxième étage. Mais, par suite de l'augmentation continuelle du nombre des élèves, on se vit aussi forcé de construire un édifice spécial pour cet établissement, et l'on commença en 1874 la construction de l'école des arts industriels, qui fut achevée en 1877.

Le Musée d'art et d'industrie de Vienne est considéré comme un établissement national destiné à rendre des services à l'art et à l'industrie de l'Empire entier. C'est dans ce principe que le Musée organise des expositions dans tous les pays de la couronne, fournit à toutes les écoles artistiques le matériel d'enseignement et prête aux différents établissements et aux industriels les œuvres dont il est possesseur et qui peuvent être transportées sans danger pour leur conservation. Ainsi, l'année dernière, le Musée a envoyé de nombreux objets d'art à l'exposition des arts industriels organisée à Gratz et à l'exposition industrielle d'Aussig, en Bohême.

Ce système d'organisation d'un musée faisant rayonner sur tout l'empire l'influence de son enseignement supérieur constitue certainement un des caractères les plus saillants du Musée d'art et d'industrie de Vienne.

Ce n'est point pour cela, comme on pourrait le croire, un de ces musées auxquels l'on a donné le nom de *musée roulant,* et qui existent moins dans la réalité et l'application que dans les projets et les plans d'études. Le choix des prêts est fait de telle façon et se répartit sur un assez grand nombre d'objets dans chaque série pour que l'on ne crée pas de trous dans les collections ; le plus souvent, d'ailleurs, ils consistent en moulages et en reproductions.

Les collections du Musée se composent principalement d'objets qui appartiennent à l'établissement et qui ont été achetés par le Musée ou qui lui ont été donnés. On y trouve aussi des produits de l'art industriel de tous les temps et de tous les pays, que l'on a prêtés au Musée, parce qu'ils pouvaient servir de modèles.

Caractères et principes de l'institution.

Les collections.

Dans cette dernière catégorie figurent surtout les objets qui ont été retirés des collections impériales, et prêtés au Musée pour un temps plus ou moins long.

En dehors des objets de cette catégorie, je n'ai point remarqué que le système des *loones*, qui est pratiqué si généreusement en Angleterre en faveur du South Kensington Museum, trouvât beaucoup d'exemples en Autriche, où les belles collections particulières sont si nombreuses pourtant.

Je ne ferai point l'énumération des objets d'art que possède le Musée; ce serait un catalogue entier à éditer. Toutefois, je signalerai parmi les œuvres les plus remarquables qui ont été prêtées au Musée pour y être exposées :

Le Trésor de l'Ordre Germanique, comprenant des armes, des objets d'art de la Renaissance en or, argent, cristal et pierres demi-fines, des coupes de coco, des croix, des bagues de l'Ordre et des travaux en filigrane ; les objets les plus importants du Trésor guelfe, confiés par le roi de Hanovre pour être exposés temporairement, et consistant en reliures, reliquaires (entre autres l'œuvre d'Eilbertus, l'émailleur de Cologne), des ostensoirs, des croix d'or avec émail cloisonné, des nielles, etc. ; le remarquable reliquaire de fabrication de Cologne du XIII° siècle, en forme d'église à coupole byzantine, etc., etc.

Parmi les objets qui appartiennent en propre au Musée, il y a lieu de mentionner encore :

Un crucifix d'argent avec émail translucide de Mazo Finiguerra, trois bustes de terre cuite de Al. Vittoria, des bas-reliefs de Lucca della Robbia, des objets grecs antiques en argile, des statuettes de Tanagra, des vases grecs, des bustes de l'empereur Joseph en biscuit, des briques orientales de Damas, du Caire et de Jérusalem, une grande et précieuse collection de vieille porcelaine de Vienne, une collection de verres antiques, des verres vénitiens, allemands et autrichiens, deux grandes bouteilles persanes de l'époque des croisades, deux grands panneaux de bois avec tableaux incrustés de Daniel Hœntgen de Neuwied (1779), représentant l'un *Adam et Ève*, l'autre les *Vierges sages*, des sculptures allemandes sur bois du XVI° siècle, une cassette recouverte d'une riche broderie en application, avec le chiffre de Henri II et de Diane de

Poitiers, un dessus de table avec des scènes de la vie de sainte Ursule, des bronzes antiques et orientaux, des vases de plomb de Rafael-Donner, une grande collection de tissus et de broderies recueillie par le chanoine Bock, une collection de reliure Renaissance. Les collections sont classées chronologiquement et par genres; toutefois, ce système ne m'a point paru toujours strictement observé, et j'ai remarqué parfois un mélange de styles et de genres, et des anachronismes; il est évident que les conservateurs ont cherché à donner aux collections une certaine variété de physionomie aux dépens de l'unité de classification. Les ensembles de mobilier et de décoration mobilière font complètement défaut, et je ne crois pas, d'ailleurs, que les conservateurs aient cherché à en constituer; je n'ai trouvé, ni dans les salles, ni dans leur programme et dans leurs conversations, une préoccupation quelconque de ce système que l'on a appliqué avec succès à Munich, et dont le Musée de Berlin poursuit la réalisation.

L'exposition permanente d'industrie, moderne au moment où je la visitais le lundi de Pâques, était très peu importante et ne paraissait pas d'ailleurs exciter chez les visiteurs, fort nombreux dans les autres salles, une bien vive curiosité.

L'administration du Musée organise en outre, de temps en temps, des expositions de travaux exécutés par les professeurs et par les élèves des institutions d'art industriel étrangères; ainsi, il y a deux ans, elle a fait appel à la courtoisie bienveillante de l'École centrale et spéciale d'architecture de Paris pour lui prêter la collection des travaux de ses élèves. C'est là certainement une particularité curieuse à signaler, et qui fait le plus grand honneur à l'esprit d'indépendance et de libéralisme de l'institution viennoise.

La collection des moulages est très importante et comprend un grand nombre de pièces de haut intérêt; mais il m'a semblé qu'une trop grande part était faite dans cette collection aux œuvres de la statuaire antique et de la Renaissance au détriment des œuvres d'un caractère essentiellement décoratif. Ainsi le Hall central, rempli de reproductions de panneaux, de frises, de chapiteaux, de portiques, m'eût paru convenir mieux à l'institution que le Hall actuel avec la statue de *Don Juan d'Autriche*, la *Piéta* de Michel-Ange, la *Vénus de Milo*, le *Faune à l'outre*, du Musée de Naples, etc.

La bibliothèque.

La bibliothèque du Musée est également organisée scientifiquement. Elle est destinée à compléter les collections du Musée. Elle comprend actuellement 5.634 ouvrages, formant environ 16.000 volumes. Outre le catalogue imprimé, qui est rédigé d'après un classement par noms d'auteurs, il existe encore un index ou répertoire alphabétique par genres de sujets, qui permet aux visiteurs de s'orienter immédiatement dans la recherche d'un document. A la bibliothèque est annexée une collection de gravures d'ornements et de photographies et de dessins originaux. La première partie de cette collection comprend 3.456 numéros, avec environ 14.000 feuilles.

Le catalogue de la collection des gravures d'ornements publié par le conservateur, M. Schestag, permet de se rendre compte de la richesse de cette collection. Il se divise en deux parties, dont l'une comprend les ornements généraux et l'autre les ornements spéciaux, c'est-à-dire ceux qui ont été imaginés en vue d'une industrie technique déterminée. Elle comprend en outre des dossiers pour l'art textile et les costumes, pour les meubles, les travaux profanes et religieux, la forge et les armes, l'horlogerie, l'orfèvrerie, la joaillerie, les vases et les ustensiles, l'art héraldique, l'architecture, l'écriture et l'impression. Ces subdivisions sont réparties en quatre écoles : Allemande, Française, Hollandaise et Italienne. La collection est particulièrement riche en ouvrages concernant les ornements d'orfèvrerie niellée des XVI^e et $XVII^e$ siècles, les sculptures en bas-relief, en modèles de broderie et de dentelle. Les éléments de cette bibliothèque sont mis à la disposition entière du public. Les feuilles de modèles qui sont là peuvent être copiées, les reproductions modernes peuvent même être calquées, et l'on a l'autorisation, en se conformant à certaines prescriptions réglementaires, d'emporter chez soi la plupart des ouvrages de la bibliothèque. En hiver, la bibliothèque est ouverte chaque jour de 10 heures à 4 heures et le soir de 6 heures à 10 heures et demie, ce qui en facilite l'accès aux industriels et aux dessinateurs employés dans la journée.

D'après le dernier compte rendu officiel de la gestion du Musée, la bibliothèque a reçu 25.225 lecteurs pendant l'année 1880.

Afin de présenter à la grande masse du public les collections de gravures d'ornements, de dessins, de photographies, etc., que possède la bibliothèque.

on organise dans une salle spécialement affectée à cette destination et selon que les circonstances le permettent des expositions des arts graphiques.

Comme complément de la bibliothèque, le Musée édite des publications d'art et de critique livrées aux écoles et aux artistes dans des conditions exceptionnelles de bon marché. Parmi les plus importantes et pour donner une idée de ce genre de propagande artistique, je citerai :

J. Falke. — *L'Industrie artistique à l'exposition de Dublin*, 1869 (Musée autrichien).

L'Art à la maison, 3° édition. Fr. Schestag. — Vases de la Renaissance allemande (travaux de ciselure), 16 planches in-folio, 1876. « Tableaux de costumes d'Albert Dürer, de l'Albertine. » 6 feuilles en chromo-xylographie, exécutées par F. W. Bader, à Vienne.

Wilh. Hoffmann. — « Album de modèles de dentelle, photo-lithographies. » d'après l'édition de 1607 (Musée autrichien), etc., etc.

Publications artistiques.

Le Musée a un organe spécial mensuel qui porte le titre de : *Communications du Musée autrichien pour l'art et pour l'industrie* et dont les rédacteurs sont des critiques éminents et des artistes distingués.

Des conférences sont faites pendant les mois d'hiver, principalement le jeudi, par des professeurs et des savants dans le but d'initier le public viennois à l'art et aux intérêts de l'industrie artistique ; en 1880, 4,525 personnes ont assisté à ces conférences.

Conférences.

Les statuts du Musée autrichien, approuvés le 31 mars 1864, contiennent vingt-quatre articles. Les six premiers indiquent le but et le caractère du Musée. « Le Musée, y est-il dit, a pour but de faciliter aux personnes qui protègent les arts industriels l'emploi des moyens qu'offrent l'art et la science. Le Musée est un établissement de l'État et est subordonné, comme tel, aux ministères. Il est dirigé par un protecteur, un curateur et un directeur. Le protecteur est nommé par l'empereur. Il nomme les membres du curatorium et les correspondants ; c'est lui qui transmet les rapports au ministère et les ordonnances du ministère au directeur. Le curatorium a surtout pour mission de donner des conseils au directeur. Le nombre des membres du curatorium est fixé en raison des besoins du moment et du développement de l'institution. Ils sont

Les statuts et l'administration du Musée.

nommés pour trois ans. Le protecteur les choisit parmi les représentants et les amis de l'art et des sciences industrielles et artistiques, et parmi les bienfaiteurs du Musée. Le directeur est chargé d'administrer le Musée d'une manière immédiate et de le représenter au dehors.

« Il a sous ses ordres le bureau. En cas d'empêchement, le directeur est remplacé par le premier conservateur. Le Musée a des correspondants en Autriche et à l'étranger. Les fonctions des curateurs et des correspondants sont honorifiques. Le protecteur prend l'initiative des agrandissements du Musée. »

Le budget annuel du Musée d'art et d'industrie est de 60.000 florins.

L'école du Musée d'art et d'industrie.

J'ai raconté plus haut comment, par suite de développement considérable pris par l'école du Musée d'art et d'industrie, cette école avait dû être transférée dans le nouveau palais et que l'augmentation du chiffre de ses élèves, avait imposé bientôt l'obligation d'une construction séparée. En 1873, le professeur de Forstel était chargé d'édifier près du palais, du côté des casernes, un nouveau bâtiment pour l'école; ce bâtiment, d'un style analogue à celui du Musée, est placé à quelques mètres de distance et est réuni au palais par un passage. Il a deux étages et contient, au rez-de-chaussée, les salles de l'école de sculpture et de l'école de ciselure, l'établissement pour les expériences chimico-techniques et la salle des conférences. Le premier étage comprend la classe pour la peinture de fleurs, la classe pour le dessin et la peinture de figures, la classe d'architecture, les ateliers des professeurs et le bureau; au deuxième étage se trouvent la classe de peinture décorative, la classe de l'instruction des aspirants-professeurs et la salle des travaux. La classe préparatoire, qui n'a pu trouver place dans le nouvel édifice, est restée dans les anciens locaux de l'école, au deuxième étage et dans le sous-sol du Musée.

Cette école s'occupe exclusivement des branches de l'art qui sont en rapport direct avec l'industrie, à savoir : 1° l'architecture; 2° la sculpture; 3° le dessin et la peinture.

L'École des arts industriels est divisée en trois sections; elle comprend les classes spéciales proprement dites; l'école préparatoire et le cours pour les aspirants-professeurs. Dans les classes spéciales, chaque professeur a une sphère d'action indépendante. En fondant l'École des arts industriels, M. le docteur d'Etellberger a voulu que les professeurs ne fussent pas placés sous la tutelle intellectuelle d'un directeur. C'est pourquoi on a établi une direction non permanente, et on a chargé un conseil de surveillance du contrôle de

l'école. Ce conseil de surveillance se compose du directeur du Musée de l'art et de l'industrie, de trois artistes ou savants faisant partie du curatorium de ce Musée, lesquels sont nommés par le protecteur de l'établissement, et d'un représentant de la Chambre du commerce et de l'industrie de Vienne. Les fonctions du conseil de surveillance consistent à contrôler les affaires intérieures et extérieures de l'école; il doit prendre l'initiative de tout ce qui peut être favorable au progrès de l'école, et adresser dans ce but des propositions au ministère. Les propositions du corps enseignant sont examinées par le conseil de surveillance et présentées au ministère. Le directeur de l'École d'art industriel assiste aux séances du conseil de surveillance. Les membres du conseil de surveillance ont le droit d'assister à toutes les leçons. L'architecture, la statuaire, le dessin et la peinture ne sont traités dans les écoles spéciales que dans la mesure nécessaire à l'industrie artistique. C'est pourquoi, dans l'école spéciale, l'enseignement n'a point pour base un programme étendu, un plan déterminé d'avance; on s'y préoccupe avant tout des matières qui ont trait à la décoration.

En conséquence, la classe spéciale d'architecture comprend l'enseignement du style architectonique et des formes architectoniques en général, mais en particulier celles des industries du bâtiment qui touchent à l'art, telles que l'ébénisterie, la fabrication des meubles, les poêles et les cheminées, en général, les objets qui font partie de l'ameublement.

La classe spéciale de sculpture a pour objet d'enseigner les procédés techniques du modelage et du travail en bosse, en égard spécialement à l'art de l'orfèvrerie, à la fabrication des vases de métal, d'argile, de verre, aux travaux en stuc, à la taille des pierres, etc. Elle donne aussi les éléments d'instruction artistique aux jeunes gens qui se destinent au travail de la sculpture sur bois.

La classe spéciale de dessin et de peinture a pour objectif industriel toute l'ornementation picturale des surfaces, ainsi que l'exécution des figures et des ornements. Les industries auxquelles elle a affaire sont, par exemple, la décoration murale, le dessin ou la peinture sur verre et sur porcelaine, les travaux en émail et en mosaïque. Elle comprend tout l'ensemble des étoffes tissées, de l'ornementation, etc.

L'école préparatoire est indépendante des classes spéciales proprement

dites. Elle a pour but de remédier à la préparation insuffisante des élèves en leur donnant dans la pratique du dessin la dextérité qui paraît nécessaire pour leur permettre de suivre avec succès l'enseignement donné dans les classes spéciales. L'école préparatoire est partagée en trois sections, savoir :

Section pour le dessin ornemental ;
Section pour le dessin des figures ;
Section pour le modelage.

Les élèves de l'école préparatoire sont astreints à suivre aussi le cours de style, avec les exercices de dessin pratique, et les cours de projection et d'ombre.

L'école spéciale de peinture comprend trois sections, savoir :

Dessin et peinture de figures ;
Peinture de fleurs ;
Peinture de décoration.

Aux classes spéciales se rattache le cours préparatoire pour les professeurs de dessin. Il a pour but de former des professeurs de dessin pour les écoles moyennes.

Ce cours spécial embrasse au minimum une période de cinq ans, dont deux pour l'école préparatoire et trois pour l'enseignement spécial proprement dit. Le candidat doit, pendant la durée du cours, acquérir dans le dessin de figure et d'ornement la dextérité nécessaire. Il doit aussi suivre d'un bout à l'autre les cours théoriques qui sont prescrits à chaque candidat par la direction de l'école.

Ces cours comprennent :

Un cours de deux ans sur la théorie de la projection et des ombres ;
Un cours de deux ans sur le style ;
Un cours d'un an sur l'anatomie ;
Un cours de deux ans sur l'histoire de l'art.

Les cours de l'école d'art industriel sont suivis par des élèves en titre et par des élèves libres.

Ceux-ci n'obtiennent un diplôme de sortie que lorsqu'ils se sont soumis à un examen.

Les matières d'enseignement dans les écoles spéciales sont les suivantes :

1° Architecture et dessin architectonique ;
2° Dessin d'après le modèle ;
3° Dessin d'après l'antique ;
4° Peinture de sujets, figure ;
5° Dessin et peinture d'ornement de surfaces avec peinture de fleurs ;
6° Modelage ;
7° Travail en bosse ;
8° Ciselure sur bois ;
9° Exercice au point de vue de l'invention et du modelage de sujets d'art industriel.

Les matières accessoires sont :

1° Perspective et théorie des ombres
2° Anatomie ;
3° Style ;
4° Histoire de l'art technique et artistique.

Le règlement des études indique celles de ces matières d'enseignement théorique qui sont obligatoires pour les élèves des différentes sections.

Pour être admis dans les écoles spéciales, il faut avoir seize ans révolus.

Il faut, en outre, subir un examen d'admission permettant de constater que le candidat possède le degré de dextérité dans la pratique du dessin et de science des matières auxiliaires qui est prescrit comme condition préalable d'admission dans la classe spéciale où il désire entrer.

Pour être admis au cours préparatoire pour les professeurs de dessin, il faut aussi justifier de l'instruction préalable nécessaire pour entrer à l'école préparatoire. En outre, le candidat doit avoir seize ans révolus.

Le matériel d'enseignement est fourni par les collections du musée et par

la collection de gravures d'ornement, qui peuvent être mises directement à la disposition des élèves.

On vient de créer une école dans laquelle l'art de la ciselure est enseigné. L'industrie viennoise du bronze en particulier était fort intéressée à la création d'une école de ce genre.

Cette institution auxiliaire est subordonnée à l'école spéciale de sculpture. Au moment où je visitais l'école, les élèves de cette classe préparaient pour les noces de l'archiduc Rodolphe une série d'œuvres d'art d'un réel mérite.

Les jeunes gens et les jeunes filles de tout âge reçoivent un enseignement simultané et travaillent dans des ateliers contigus.

Les professeurs sont tenus de rester dans l'école pendant tout le temps que durent les cours, de 7 heures du matin à 4 heure; ils ont leurs ateliers particuliers, où ils peuvent travailler. Ce sont pour la plupart des jeunes gens paraissant très actifs et très intelligents, qui professent d'après leur méthode personnelle.

Depuis le 1er janvier 1876, il a été annexé au Musée autrichien un établissement d'expériences chimico-techniques qui a pour but de procéder à des investigations chimiques rigoureusement scientifiques sur le terrain de l'art industriel, de vérifier expérimentalement les procédés nouveaux ou ceux qui déjà sont en usage à l'étranger, et ce dans l'intérêt de l'industrie, de l'école d'art industriel ou des écoles spéciales industrielles du Ministère du Commerce et enfin d'étudier au point de vue pratique l'application des méthodes de la chimie technique aux travaux de l'art industriel. A la tête de cet établissement est le conseiller M. Frentz Kosch, ancien chimiste de l'ancienne manufacture impériale de porcelaine. Pour donner à cet établissement un caractère de réelle utilité, le directeur a été autorisé à recevoir les commandes des industriels. Pour rendre accessible aux élèves de l'École d'art industriel l'enseignement de l'emploi des préparations fournies par l'établissement d'expériences et pour appliquer à la pratique de l'art industriel les découvertes, inventions et les expériences faites, il a été adjoint à l'établissement un professeur rémunéré auquel incombe le soin de donner l'instruction scientifique aux élèves de l'école du Musée d'art industriel. Toutes les inventions et toutes les découvertes qui émanent de l'établissement d'expériences demeurent la propriété

Ateliers d'expériences chimico-techniques.

intellectuelle du directeur. J'ai vu là des échantillons de recherches pour la peinture en émail sur métaux, de la peinture en relief sur acier qui m'ont paru présenter un réel intérêt et constituer des travaux sérieux.

Au Musée et à l'École sont joints des ateliers de moulage, de reproductions galvanoplastiques et de photographies destinées à fournir aux élèves et au public des reproductions d'objets d'art d'un prix peu élevé. Les photographies sont bonnes et les galvanoplasties et moulages excellents; malgré la modicité des prix, l'administration du Musée rentre dans ses frais largement. Ces trois ateliers actuels sont le complément indispensable d'un musée d'art industriel.

Résumé. — Le Musée d'art et d'industrie de Vienne me paraît présenter, sauf en quelques points de détail, les meilleures conditions d'organisation et de fonctionnement; il est basé sur un principe excellent, le rayonnement de l'influence de son enseignement sur tous les pays de l'Empire, par l'organisation d'expositions locales, par sa participation très effective à celles organisées par les minicipalités et les sociétés artistiques, et enfin par la création de services destinés à fournir à toutes les écoles d'art industriel, aux chefs d'ateliers, aux artisans et ouvriers les éléments d'instruction et de travail. En conformité de son but et de son caractère, ses fondateurs en ont fait, avec une préoccupation évidente, moins un musée de curiosités, un musée rétrospectif, qu'un musée d'enseignement et d'études spéciales. Son organisation, au point de vue administratif, est également à signaler pour ses avantages. Une liberté entière d'initiative et de réformes est laissée à la direction effective, avec l'appui moral d'une commission de patrons et de curateurs qui lui prête le concours puissant de l'influence, de l'expérience et de l'autorité, en matière artistique, de ses membres.

Les personnes éminentes qui, par leur situation sociale et par leur mérite personnel, peuvent être de quelque utilité à l'institution, sont ainsi directement intéressées, en raison de leur fonction honorifique dans l'administration du Musée, à son développement et à sa prospérité.

Par son caractère essentiellement officiel, par la subvention régulière du Reichstag, l'institution est à l'abri de toutes les crises financières et administratives auxquelles sont le plus souvent exposés les établissements privés qui ne

vivent que de cotisations annuelles et qui sont gérés par des commissions sans réelle indépendance ni responsabilité personnelle.

Quant à l'école qui est annexée à ce Musée, son organisation offre des éléments d'études très intéressants et très utiles. Son développement progressif, qui a justifié la construction d'un vaste édifice spécial, les services qu'elle a rendus à l'industrie autrichienne et dont les témoignages étaient évidents à l'Exposition universelle de 1878, me paraissent devoir être considérés comme un critérium excellent du mérite de son organisation et de la valeur de l'enseignement qui y est donné.

Je joins à mon rapport un document extrait d'un ouvrage de M. d'Ettelberger, directeur du Musée, sur les écoles d'art industriel en Autriche. Il figure aux annexes de ce volume.

Le Musée oriental de Vienne

A Vienne, je signalerai également l'existence d'un musée de création récente qui, par certaines parties des collections qu'il renferme, se rattache à la mission que vous avez bien voulu me faire l'honneur de me confier; c'est le Musée oriental installé et avec beaucoup de confortable dans une aile du palais de la Bourse. Il comprend des échantillons et des spécimens de toutes les productions, industrielles et artistiques, des pays d'Orient, Turquie, Perse, les Indes, Japon et Chine, et présente ainsi une grande analogie avec le Musée indien qui existe à Londres. Dans un musée d'art industriel, une section de ce genre, organisée suivant le système adopté au Musée oriental de Vienne, offrirait pour les artisans et pour les artistes une utilité incontestable et constituerait une création nouvelle; je crois devoir appeler particulièrement l'attention sur cette institution, car je n'ai remarqué rien de semblable dans aucun des musées que j'ai visités.

MUSÉE DES ARTS INDUSTRIELS

A BERLIN

Le Musée des arts industriels de Berlin ne présente, au point de vue de l'organisation, aucun rapport avec les musées de Vienne et de Munich ; nous nous trouvons là en présence d'une institution privée, fondée et administrée par une Société civile (1), mais qui reçoit de l'État une subvention variable très considérable, lui donnant ainsi un caractère semi-officiel. La Société, fondée en 1867, à la suite de l'Exposition universelle de Paris, se compose d'actionnaires et de membres cotisateurs. Les actions nominatives sont de 500 marks et la cotisation annuelle d'au moins 18 marks. Le Musée est administré financièrement et artistiquement par un comité de dix-neuf membres, dont huit sont nommés par les sociétaires, huit par le gouvernement et trois par la ville de Berlin, représentant l'institution Frédéric-Wilhem Stilfung, fondateur et actionnaire principal de la Société, lesquels membres sont de droit : le bourgmestre, le président du conseil municipal et le président du Conseil supérieur de l'instruction publique. Ce comité, qui se réunit tous les ans, élit dans son sein le président et les deux vice-présidents de la Société, rééligibles ; il dirige et surveille toutes les affaires du Musée, nomme les conservateurs,

Organisation.

(1) En avril 1885, l'organisation de ce Musée a été radicalement transformée, comme je l'ai indiqué dans le rapport précédent. La Société a été dissoute et l'institution est devenue institution impériale.

les professeurs et les employés, fait les achats au-dessus de 3.000 marks. En raison de la subvention qu'il accorde au Musée, le gouvernement s'est réservé le droit de contrôle sur toutes les décisions du comité concernant les achats et ventes de propriétés, les ventes et échanges d'objets faisant partie des collections, et sur les programmes de travaux d'études et de réformes dressés annuellement par le directeur du Musée ; de plus, la nomination de deux membres sur trois de la commission de vérification des comptes lui est attribuée, et le rapport annuel financier de la Société est soumis par lui à l'examen de la Chambre nationale de revision des comptes. L'action du gouvernement sur le Musée est donc directe, et, en fait, c'est lui qui, par la part prépondérante qu'il a dans la nomination du comité et des commissions financières, l'administre supérieurement.

Budget. La subvention du gouvernement allemand pour le Musée des arts industriels de Berlin a été fixée, pour l'exercice 1881-1882, à la somme de 170,000 marks. Pour les subsides extraordinaires nécessités par des achats considérables, le Ministère de l'Instruction publique les fournit sur son crédit extraordinaire, et lorsque la somme dépasse ses fonds disponibles, que l'acquisition est urgente, les membres du comité et les amateurs riches constituent un syndicat qui fait les avances nécessaires ; c'est ainsi que récemment la collection de dessins de M. Destailleurs a été acquise par le Musée, que l'on a fait entrer dans le Musée une collection de trente-neuf pièces d'argenterie du xve et du xvie siècles, vendue 1 million et la collection de grès formée par Anhmann, vendue 200.000 francs.

Les membres honoraires fondateurs payent une cotisation spéciale d'au-moins 300 marks par an ; plusieurs donnent des sommes assez considérables : je vois ainsi figurer sur un des derniers états budgétaires du Musée la princesse impériale héréditaire pour une somme de 18.000 marks.

Le chiffre des actionnaires est de 120 et celui des membres qui payent des cotisations annuelles varie de 325 à 350. Le chiffre de leur souscription est de 7 à 8,000 marks. D'après le dernier rapport, qui m'a été communiqué, les dépenses du Musée se sont élevées à la somme de 140,000 marks.

Personnel. Le personnel administratif et artistique comprend : un directeur du Musée, un directeur des collections et un directeur de l'enseignement, dont

les attributions et l'action sont très indépendantes ; un bibliothécaire, un chef de bureau et inspecteur de l'établissement, un teneur de livres et caissier, un restaurateur pour les élèves et les employés, un aide pour les collections, un commis aux écritures et des surveillants.

Les collections contiennent actuellement environ 24.000 pièces, dont la valeur est estimée dans les polices d'assurances à 2.290.000 marks. Elles sont intallées fort à l'étroit et d'une manière misérable dans les anciens bâtiments de la manufacture royale de porcelaine, où ils occupent trois étages.

Collections.

La section du mobilier et de la sculpture sur bois est fort peu importante et sans grande valeur artistique, à l'exception de quelques coffrets de mariage, d'un beau buffet italien, de deux meubles d'*intarsiartori* du XVIe siècle et d'un coffret à bijou fabriqué pour le comte Philippe de Poméranie en 1617, en argent, or et émaux, d'un travail de patience considérable, mais d'un goût peu raffiné; tout le reste est médiocre et fait peu d'honneur au Musée.

Le XVIIIe siècle n'y est représenté que par quelques meubles allemands et hollandais sans grand intérêt. Quelques salles présentent la physionomie d'un véritable capharnaüm: à côté de carreaux de faïence persans sont des reliures, des cuirs d'ornementation, des laques de Chine et du Japon, des échantillons de mosaïque de bois, de pierres, de nacres, etc., des instruments de musique, des tapis et des pièces d'étoffes, tout cela placé sans ordre chronologique, sans harmonie et sans méthode. Les séries de l'orfèvrerie, des étoffes et de la céramique présentent seules une véritable valeur et de l'intérêt au point de vue de l'enseignement. Comme je le disais plus haut, le Musée a pu acheter tout récemment une fort belle collection de pièces d'orfèvrerie du XVe et du XVIe siècle ; il possède le trésor de Lunebourg, qui comprend trente-six pièces d'orfèvrerie religieuse et civile d'une grande valeur. Cela seul, à défaut d'un certain nombre d'autres pièces, dont l'énumération entraînerait trop loin, suffirait à former une série convenable de l'orfèvrerie. La collection d'étoffes comprend environ 6.000 pièces de toutes époques, classées avec beaucoup de soins par genre et chronologiquement; elle est très précieuse pour ce qui concerne la partie du moyen âge. Tout récemment, M. Natalis-Rondot en a fait photographier une certaine partie pour son histoire de l'art textile. La

collection de céramique et de verrerie est également importante; j'y ai remarqué des pièces très curieuses et d'une réelle valeur, notamment une série de grès allemands, une série de verreries japonaises et chinoises très rare et très précieuse, formée par un célèbre collectionneur allemand, M. Brandt, quelques émaux de L. Limosin et de J. Court.

Le Musée possède une collection de moulages qui comprend près de 2.500 numéros et une bibliothèque spéciale d'une valeur de 150.000 marks environ. Cette bibliothèque n'est pas encore très fréquentée; les derniers rapports officiels ne constatent qu'une moyenne de 2.000 lecteurs par an.

Le Musée n'organise pas d'expositions temporaires dans le genre de celles qui ont lieu au Musée de Vienne; mais il prend part aux expositions d'art et d'industrie qui se font périodiquement dans les villes de l'Empire allemand, par l'envoi d'objets d'art pris dans ses collections.

Le Musée est ouvert gratuitement le dimanche et le jeudi; les autres jours, les visiteurs payent une cotisation de 1 mark.

Le nouveau Musée. On construit actuellement pour le Musée des arts industriels un édifice dans les jardins du Parlement, à quelques mètres de distance des bâtiments actuels. Cet édifice, un vaste quadrilatère qui a une superficie de 4.875 mètres carrés, comprend un rez-de-chaussée surélevé sur sous-sol et deux étages, et est divisé en 129 salles, dont voici la distribution :

Chambres d'habitation.	12
Restaurant.	4
Magasins, exploitation.	7
Administration.	13
Collections, y compris celle des plâtres.	32
Accessoires des collections.	8
Bibliothèque.	3
Salles pour l'enseignement.	50
	129

Au centre est un vaste hall avec galeries aux deux étages, où sont placées, comme à Vienne, les grandes pièces plastiques. Toutes les salles sont très vastes

très hautes et éclairées luxueusement par de grandes baies qui distribuent partout à profusion la lumière. L'administration du Musée espère pouvoir prendre possession de l'édifice vers la fin de l'année. D'après la conversation que j'ai eue avec le conservateur des collections, leur installation nouvelle présentera un système de classification assez hybride. Les objets précieux seront placés dans des salles spéciales, où ils formeront une suite chronologique; les autres seront classés, tantôt par séries historiques et chronologiques, tantôt par catégories d'objets; en un mot, aucune méthode scientifique ne sera rigoureusement et exclusivement suivie. On avait songé un instant à constituer, comme à Munich, des ensembles chronologiques; mais, en considération de la dimension des salles, on a dû renoncer à ce projet; j'ignore à quelle somme s'élèvera la construction de cet édifice bâti par l'État, comme la plupart des maisons et palais de Berlin, en briques, avec revêtements de stuc et de terre cuite, mais l'aménagement seul dépassera un million de marks.

Il est annexé au Musée une école des beaux-arts industriels qui comprend 500 élèves, dont 9 pour 100 de jeunes filles. Son budget ordinaire est de 49.700 marks, auxquels il convient d'ajouter une dizaine de mille de marks destinés à subventionner des élèves pauvres qui ne peuvent payer la pension exigée, et ceux que l'on envoie en Italie pour achever leurs études. Cette école a seize professeurs, qui reçoivent une somme de 3.000 marks par an et la jouissance d'un atelier; je joins à ce rapport, pour y figurer, en notes, le programme d'études de l'école.

_{École des arts industriels.}

CONCLUSIONS

Les Musées des arts décoratifs de Vienne, de Munich et de Berlin offrent, au point de vue de la constitution et de l'organisation artistique, des caractères très nettement définis, fort distincts; ils représentent pour ainsi dire d'une manière complète les divers systèmes que l'on peut formuler pour la création d'un Musée national des arts décoratifs.

A Munich, le Musée national bavarois, est une institution d'État, créée et entretenue sur le budget gouvernemental; il constitue à la fois un musée rétrospectif par ses collections historiques et un musée d'enseignement par ses collections de modèles, de types artistiques divers, empruntés à toutes les époques et à tous les pays, classés méthodiquement, par ses collections de moulages, de reproductions en galvanoplastie et par sa bibliothèque d'art industriel; mais il n'a ni écoles spéciales, ni conférences, aucun enseignement oral ou pratique, et il ne participe point aux expositions particulières : c'est donc là exclusivement un musée, dans l'acception rigoureuse du terme, tel que nous l'entendons en France pour les Musées du Louvre, de Cluny et du Luxembourg.

A Vienne, le Musée d'art et d'industrie est également une institution nationale, entretenue sur le budget de l'État; mais le caractère de son organisation administrative et de son enseignement artistique est essentiellement différent de celui que présente le Musée national bavarois. Les intérêts de l'archéologie, de l'histoire de l'art national, sont subordonnés à la question de

l'enseignement technique, et les œuvres d'art rétrospectives que possède le Musée sont destinées moins à satisfaire la curiosité des savants, des amateurs et du public, qu'à fournir des éléments d'étude aux artistes et aux ouvriers. D'ailleurs, les collections techniques sont beaucoup plus considérables et plus importantes que les collections historiques ; leur développement paraît intéresser moins vivement les organisateurs et les directeurs du Musée que l'acquisition de pièces originales fort rares et très coûteuses, aussi bien en Autriche qu'en France.

Contrairement aux principes de celui de Munich, qui reste bénévolement chez lui dans son palais luxueux, le Musée de Vienne est un véritable missionnaire, qui s'en va porter son enseignement et ses éléments d'étude partout où il peut faire du bien, développer le goût et favoriser la prospérité des diverses branches de l'industrie artistique nationale. Son influence féconde rayonne directement sur tout l'Empire, et par ses expositions temporaires et spéciales, organisées tantôt au Nord, au Midi, tantôt à l'Est ou à l'Ouest, en Bohême comme en Hongrie, en Gallicie comme dans le Tyrol ; par sa participation directe et effective aux expositions locales, il rend de réels services aux pays qui composent l'Autriche-Hongrie. L'exposition austro-hongroise au Champ-de-Mars en 1878, le développement extraordinaire de l'industrie du bronze et de l'industrie de l'ameublement à Vienne semblent prouver que cette institution donne des résultats sérieux et justifie par ses services les sacrifices considérables que l'État s'est imposés pour sa création et pour son extension.

Le Musée des arts industriels de Berlin est, au contraire, une institution mixte. Fondé par actions et comptant un nombre important de sociétaires permanents ou temporaires, il reçoit de l'État, en outre de subsides extraordinaires considérables, une subvention annuelle qui dépasse son fonds social de roulement. Par le chiffre des commissaires qu'il lui impose, par le contrôle financier et artistique qu'il exerce sur tous ses actes, l'État est en réalité le véritable administrateur du Musée. C'est donc un peu à tort que parfois l'on cite le Musée des arts industriels de Berlin comme un exemple concluant d'une création prospère due à l'initiative privée. (Le fonds social a même été fourni par une institution municipale, *la Friedrich Wilhem Stilfung*, que représentent actuellement, dans l'administration du Musée, le bourgmestre

de Berlin, le vice-président du conseil municipal de cette ville et le président du conseil général de l'enseignement.) Par son organisation artistique, par son enseignement technique, le Musée de Berlin se rapproche beaucoup de celui de Vienne; mais, dans le même espace de temps, il n'en a ni acquis l'importance, ni obtenu les résultats, et je crois qu'il conviendrait d'attribuer ce fait à l'absence d'initiative et de responsabilité individuelles, à l'existence de nombreux comités et sous-comités de tout genre, à cette diffusion de l'autorité réelle et effective qui caractérisent l'organisation administrative quelque peu bâtarde du Musée des arts décoratifs de Berlin.

En résumé, le Musée de l'art et de l'industrie de Vienne est l'institution qui, entre les trois, m'a paru répondre le plus exactement au caractère et au but d'un vrai et grand Musée national, destiné à favoriser le développement des industries d'art d'un pays.

Paris, le 5 mai 1881.

ANNEXE A

MUSÉE DES ARTS DÉCORATIFS

A BERLIN

Programme des cours annexés au Musée et règlement scolaire.

L'enseignement donné au Muséum d'art industriel est formé de deux parties essentiellement distinctes quant à leur but et à leur installation :

L'école préparatoire (école de dessin professionnel) et l'école d'art professionnel proprement dit.

L'école préparatoire est destinée aux ouvriers que leur travail retient pendant le jour et qui ne peuvent consacrer à leur perfectionnement artistique que les soirées et les matinées des dimanches.

TABLEAU DES LEÇONS

Dessin d'ornement.	Cours élémentaires.	3 soirées par semaine ou le dimanche matin.
	Cours supérieurs et dessin d'après la bosse.	3 soirées par semaine.
Dessin géométrique et projections.		3 soirées par semaine.
Dessin d'architecture		2 soirées et le dimanche matin.
Dessin d'après plâtre	Division inférieure (ornements simples).	3 soirées par semaine.
	Division intermédiaire (ornements et figures).	3 soirées par semaine.
	Division supérieure (figures et animaux).	3 soirées par semaine.
Modelage.	Ornements.	3 soirées par semaine.
	Figures.	3 soirées par semaine.

Les cours sont graduels.

Les élèves suivent :

La 1^{re} année, les classes élémentaires d'ornement et dessin géométrique.
La 2^e année, les classes d'ornement et de dessin géométrique et de dessin d'après plâtre (division inférieure) ou modelage d'ornements.
La 3^e année, les classe de dessin d'architecture, dessin d'après plâtre (division moyenne) ou modelage d'ornements.
La 4^e année, les classes de dessin d'après plâtre (division supérieure) ou modelage de figures.

Pour entrer dans une classe supérieure, l'élève doit avoir suivi le cours précédent et prouver qu'il a les connaissances équivalentes.

L'école d'art industriel est organisée pour les élèves qui peuvent consacrer toute leur activité et tout leur temps pour se former comme artistes dans leur profession. L'enseignement est donné pendant toute la semaine, pendant le jour et le soir.

TABLEAU DES LEÇONS

Classes préparatoires.

Dessin d'ornement et d'après la bosse	3 jours par semaine.
Dessin géométrique et projections	1 jour »
Dessin d'architecture	2 jours »
Dessin d'après plâtre { Division inférieure, ornement	2 jours »
{ Division supérieure, figure	2 jours »
Étude d'après nature	2 jours »
Modelage, ornement et figure	Tous les jours.
Dessin d'après le modèle vivant	4 soirées »
Anatomie	2 soirées »
Styles et histoire des styles	4 soirées »

Classes spéciales et de composition.

Meubles, ustensiles, vases, etc.	Tous les jours.
Ornements unis, tissage, etc.	»
Décoration (figure)	»
Modelage	»
Peinture décorative	»

Les classes préparatoires se suivent de telle manière que le dessin d'ornement, le dessin géométrique et le dessin d'après plâtre (division inférieure) sont destinés aux cours de 1^{re} année; le desssin d'architecture, le dessin d'après plâtre (division supérieure) et les études d'après nature sont destinés aux cours de 2^e année.

Les sculpteurs peuvent remplacer complètement ou partiellement le dessin d'après plâtre et le dessin d'après nature par les cours de modelage correspondants.

Les cours spéciaux et de composition ne pourront être suivis que par des élèves ayant préalablement suivi les deux cours annuels ci-dessus, ou qui prouveront qu'ils ont les connaissances équivalentes. (L'école préparatoire peut remplacer jusqu'à un certain point les classes préparatoires de l'école d'art industriel.)

Pour être admis au cours de dessin d'après modèle vivant et à l'anatomie, il faudra avoir suivi celui de dessin d'après plâtre (division supérieure), et pour être admis aux classes de styles et d'histoire des styles, il faudra avoir suivi celle de dessin et d'architecture.

Les classes spéciales et les classes de composition sont de même rang; les élèves ne sont pas astreints à les suivre pendant un temps déterminé.

Les deux divisions admettent des élèves femmes, qui sont instruites en même temps et de la même manière que les élèves hommes.

L'année scolaire commence le 1er octobre et finit le 30 juin.

L'admission des élèves a lieu tous les trimestres, sauf pour certaines classes qui sont désignées au tableau des leçons et où elle n'a lieu qu'au commencement de l'année scolaire.

RÈGLEMENT SCOLAIRE

Les dispositions suivantes doivent être suivies par les élèves de l'école préparatoire et de l'école d'art industriel :

§ 1. — Des cartes d'enseignement, qui doivent être retirées tous les trimestres et séparément pour chaque classe, donnent seules le droit de suivre les cours.

La remise de ces cartes a lieu au bureau de l'école, avant le commencement du trimestre, à des jours déterminés dont on aura connaissance, soit par le tableau noir de l'école, soit par les journaux.

Le montant des frais d'études est mentionné sur le tableau des leçons.

§ 2. — Tout élève nouveau doit payer un droit d'inscription de 3 marks (les élèves qui ont interrompu leurs études pendant un ou plusieurs trimestres sont considérés comme nouveaux).

§ 3. — L'école admet des élèves ordinaires et des élèves libres.

Sont considérés comme élèves ordinaires ceux qui suivent complètement les cours préparatoires et journellement une des classes de composition.

Sont considérés comme élèves libres ceux qui ne veulent suivre que certains cours préparatoires, ou qui ne travaillent pas tous les jours dans l'une des classes de composition.

Les élèves ordinaires ont sur les élèves libre une préférence pour l'admission et des avantages pour le prix des cours.

§ 4. — Chaque élève doit toujours avoir sa carte sur lui, et la présenter à toute réquisition des professeurs et des employés du Muséum.

Les cartes perdues ne seront pas remplacées.

Les cartes sont absolument personnelles et n'ont de valeur que pour celui dont elles portent le nom; la transmission des cartes est donc inadmissible.

§ 5. — Les élèves pauvres mais capables peuvent obtenir des places gratuites, et quand ils ont acquis les connaissances voulues pour les classes spéciales et de composition, des subventions.

§ 6. — Le directeur de l'enseignement détermine quelle classe devront suivre les élèves nouveaux. Dans les cas douteux, ceux-ci seront admis provisoirement et à l'essai dans une classe, au moyen d'une carte spéciale. Si le professeur constate la possibilité de l'admission, la carte provisoire doit être immédiatement échangée contre une carte ordinaire.

§ 7. — Les élèves qui suivent une classe, soit sans carte, soit avec une carte non valable pour la classe, soit avec une carte périmée, auront à payer les frais d'études du trimestre pour

la classe, sans pour cela obtenir par là le droit à l'entrée de la classe. Ce droit dépend, dans chaque cas particulier, de l'autorisation du directeur de l'enseignement.

§ 8. — Les mutations d'une classe à une autre sont déterminées par les professeurs. Dans chaque classe, le maître inscrit avant la fin du trimestre, sur la carte de chaque élève, quelle classe celui-ci doit suivre pendant le semestre suivant. Les cartes ainsi visées seront seules prises en considération par le bureau pour la remise de nouvelles cartes.

§ 9. — Dans chaque classe seront tenues des listes de présence et de conduite. Les absences fréquentes sans excuse valable auprès du professeur entraîneraient un rappel à l'ordre écrit et éventuellement l'exclusion de l'élève.

§ 10. — Pour l'entrée et la sortie des élèves, l'exactitude la plus complète doit être observée. Pendant leurs classes respectives, les élèves ne pourront consulter la bibliothèque.

§ 11. — Chaque élève reçoit, pour la conservation de ses ustensiles, une table ou un placard. Tous deux doivent être vides et laissés ouverts, sans avis préalable, pendant la dernière leçon du trimestre, sinon ils seront vidés par les soins du Muséum, qui n'accepte aucune responsabilité pour la conservation de ces ustensiles.

§ 12. — Toutes les planches de dessin doivent avoir :

$$70 \times 55 \text{ centimètres.}$$

Le papier aura des dimensions correspondantes. En outre, chaque élève doit avoir une règle à dessin, un triangle à 450 (équerre), un compas avec pièces mobiles.

Le professeur de chaque élève détermine les autres ustensiles nécessaires.

§ 13. — Le choix des modèles et, dans les classes de composition, le choix des sujets, est exclusivement réservé aux professeurs.

Dans les classes de composition, il est désirable que le professeur donne, autant que possible, des travaux pratiques et éventuellement qu'il fasse collaborer les élèves à ses propres travaux.

Les élèves n'ont droit à aucune rémunération pour ces travaux de collaboration.

§ 14. — Les modèles devront être rendus au professeur à la fin de chaque leçon. Ils ne peuvent ni être emportés à la maison, ni enfermés dans les placards des élèves. Celui qui endommage ou perd des modèles ou des objets faisant partie de l'inventaire du Muséum supportera les frais de réparation ou de remplacement. Les dommages ou maculations volontaires auront l'exclusion pour conséquence.

| Classe VII |
| Pr. MEILLER |
| **Apprenti ébéniste** |
| 1/3 — 17/3-12 |
| 18 heures. |

§ 15. — Tous les travaux doivent être signés par celui qui les a exécutés. Les dessins porteront en haut, à droite, la mention de la classe, du nom et de la profession de l'élève, les dates auxquelles le dessin aura été commencé et achevé, ainsi que le nombre d'heures qui y ont été consacrées, ainsi qu'il est indiqué ci-contre. L'utilisation du papier à dessin sur les deux faces y est absolument interdite.

§ 16. — Chaque élève doit laisser ses travaux pour les expositions du Muséum, au moins pendant un trimestre.

Les travaux qui n'ont pas été réclamés au bout d'un an, ainsi que tous les moulages de travaux plastiques exécutés aux frais du Muséum, restent la propriété de l'établissement.

§ 17. — Les certificats ne seront délivrés que sur la demande des élèves.

Les demandes de certificats sont adressées au bureau de l'école, avec l'indication écrite exacte des classes suivies, ainsi que de l'époque et de la durée du séjour.

§ 18. — Chaque élève doit obéir immédiatement aux injonctions des directeurs, professeurs et surveillants du Muséum.

APPENDICE

Places gratuites.

Des places gratuites pourront être accordées aux élèves, hommes et femmes, qui prouveront par des certificats administratifs qu'ils ne peuvent payer les frais d'étude.

Les titulaires de ces places devront s'en montrer dignes par leurs aptitudes, leur zèle et leur conduite : d'après la règle, des élèves nouveaux ne seront pas admis à ces places, mais seulement ceux qui auront suivi les cours avec succès pendant un trimestre.

Les places gratuites ne seront jamais accordées que pour la durée d'un trimestre.

Les demandes d'admission à ces places sont à remettre par écrit au directeur des cours, avec adjonction des certificats ci-dessus désignés, à des époques déterminées dont il sera donné connaissance dans les classes et par l'affichage au tableau noir.

SUBVENTIONS

Pour faciliter à des élèves pauvres, mais qui donneront des espérances pour l'avenir par des aptitudes spéciales, le moyen de suivre les cours spéciaux et de composition de l'École des arts industriels du Muséum, il pourra leur être accordé des subventions annuelles jusqu'à concurrence de 800 marks, par le Ministère d'État (seulement à des sujets prussiens), par la fondation du prince royal Frédéric Guillaume et éventuellement par la fondation Markwald.

Les candidats doivent remettre leurs demandes jusqu'au 1er juin de chaque année. La demande doit contenir :

a. Les nom et prénoms, lieu et date de naissance, l'occupation du candidat au moment de la demande ;
b. Les profession et domicile du père ;
c. L'exposé de la situation de fortune et de famille, le nombre et l'âge des frères et sœurs ;
d. La situation scolaire du candidat ;
e. Depuis quand le candidat est élève du Muséum et quelles classes il a suivies ;
f. La signature de la demande doit contenir l'adresse complète du candidat.

A la demande devront être jointes les pièces suivantes :

a. L'acte de naissance du candidat ;
b. Un certificat de l'autorité locale (bonne vie et mœurs) ;
c. Un certificat administratif indiquant que le candidat ne possède pas par lui-même et qu'il ne peut obtenir de ses parents les moyens de suivre sans aide les cours de l'École des arts industriels ;
d. Des certificats des patrons d'apprentissage, patrons, etc.

Les demandes doivent être écrites sur des feuilles in-folio et être adressées au soussigné. Des formules sont remises au bureau.

Muséum d'art industriel de Berlin.
GRUNOW,
Directeur.

TABLEAU DES LEÇONS POUR L'ANNÉE 1881-1882

I Trimestre du 3 octobre au 21 décembre (vacances du 21 décembre au 1er janvier).
II Trimestre du 2 janvier au 2 mars (vacances du 30 mars au 12 avril).
III Trimestre du 13 avril au 30 juin (vacances du 20 au 31 mai).

Tout élève nouveau doit payer un droit d'entrée de 3 marks.

Dans les classes désignées par un *, l'admission ne peut avoir lieu qu'au commencement de l'année scolaire ; dans les autres classes, elle ne peut avoir lieu qu'au commencement de chaque trimestre.

Directeur des cours, M. le professeur E. Ewald, visible tous les jours, de 3 à 4 heures.

ÉCOLE PRÉPARATOIRE (Cours du soir et du dimanche)

SUJET DU COURS	PROFESSEURS	NUMÉRO de la classe.	JOURS DU COURS	HEURES DU COURS Matin	HEURES DU COURS Soir	PRIX par Trimestre
	MM.					Marks
Dessin élémentaire d'ornement... *a*	Zaar, Wentzel, architectes.	1 *a*	Lundi, mardi, mercredi.	»	7 1/2 à 9 1/2	6
b	Nothnagel, peintre; Ehemann, architecte.	1 *b*	Jeudi, vendredi, samedi.	»	7 1/2 à 9 1/2	6
c	Speer, architecte.	1 *c*	Dimanche.	8 à 12	»	4
Dessin d'ornement et d'après la bosse... *a*	Zaar, architecte.	2 *a*	Lundi, mardi, mercredi.	»	5 1/2 à 7 1/2	6
b	Walffenstein, architecte.	2 *b*	Lundi, mardi, mercredi.	»	7 1/2 à 9 1/2	6
c	Wolff.	2 *c*	Jeudi, vendredi, samedi.	»	7 1/2 à 9 1/2	6
Dessin géométrique et projections. *a*	Ehemann, architecte.	3 *a*	Jeudi, vendredi, samedi.	»	5 1/2 à 7 1/2	6
b	Speer, architecte.	3 *b*	Jeudi, vendredi, samedi.	»	7 1/2 à 9 1/2	6
Dessin d'architecture	Cremer, architecte.	4	Dimanche. Lundi, mardi.	8 à 12	» 5 1/2 à 7 1/2	8 8
Dessin d'après plâtre, division inférieure. *a*	Cremer, architecte.	5 *a*	Lundi, mardi, mercredi.	»	7 1/2 à 9 1/2	8
b	Speer, architecte.	5 *b*	Jeudi, vendredi, samedi.	»	5 1/2 à 7 1/2	8
Dessin d'après plâtre, division moyenne. *a*	Meurer, peintre.	6 *a*	Lundi, mardi, mercredi.	»	5 1/2 à 7 1/2	8
b	Hancke, peintre.	6 *b*	Jeudi, vendredi, samedi.	»	5 1/2 à 7 1/2	8
Dessin d'après plâtre, division supérieure.	Schaller, peintre.	7	Jeudi, vendredi, samedi.	»	5 1/2 à 7 1/2	8
Modelage, ornements *a*	Nonck, sculpteur.	8 *a*	Lundi, mardi, mercredi.	»	7 1/2 à 9 1/2	8
b	Behrendt, sculpteur.	8 *b*	Jeudi, vendredi, samedi.	»	7 1/2 à 9 1/2	8
Modelage, figures..............	***	9	Lundi, mardi, mercredi.	»	5 1/2 à 7 1/2	8

ÉCOLE D'ART INDUSTRIEL

SUJETS DES COURS	PROFESSEURS	NUMÉRO de la classe.	SUJETS ET HEURES DES COURS	PRIX PAR TRIMESTRE Pour les élèves ordinaires	Pour les élèves libres
Classes préparatoires	MM.				Marks
Dessin d'ornement et d'après la bosse.	Martens, architecte.	I	Lundi, mardi, mercredi. } Le matin	Classes I, II, III, ensemble 36 m.	21
Dessin géométrique et projections...	Elis, architecte.	II	Jeudi. } de 8 h. à midi		7
Dessin d'architecture	Martens, architecte.	III	Vendredi, samedi.		14
Dessin d'après plâtre, division inférieure.	Gœthe, peintre.	IV	Vendredi, samedi.		14
Dessin d'après plâtre, division supérieure.	***	V	Lundi, mardi. } Le soir de 1 h. à 4 h.	Classes IV, V, VI, ensemble 36 m.	14
Études d'après nature	Dœpler, peintre.	VI	Mercredi, jeudi.		14
Dessin d'après le modèle vivant	Ewald, Meurer, Schaller peintres, Behrendt, sculpteur.	VIII	Mercredi, jeudi, vendredi, samedi. 7 1/2 à 9 1/2 soir		
Anatomie et proportions	Skarbina, peintre.	IX	Lundi, mardi. 7 1/2 à 9 1/2 —		
Histoire *a* de l'architecture..	Elis, architecte.	X *a*	Lundi, mardi. 5 1/2 à 7 1/2 —		
des styles. *b* de l'art industriel..		X *b*	Jeudi, vendredi. 5 1/2 à 7 1/2 —		
Classes spéciales et de composition					Prix à débattre avec la direction.
Pour meubles, ustensiles, vases, etc.	Schütz, architecte.	XI		Chaque cours 36 m.	
Pour ornement, plan, tissage, etc...	Kuhn, architecte.	XII	Tous les jours, le matin, de 8 h. à midi.		
Décoration au moyen de figures...	Schaller, peintre.	XIII			
Modelage....................	Behrendt, sculpteur.	XIV			
Peinture décorative	Meurer, peintre.	XV	L'après-midi de 1 h. à 4 h.		
Ciselure, Gravure	Lind, ciseleur.	XVI			

ANNEXE B

PROGRAMME DES ÉTUDES

DE L'ÉCOLE DE LA

SOCIÉTÉ IMPÉRIALE D'ENCOURAGEMENT

DES ARTS INDUSTRIELS A PÉTERSBOURG

§ 1.

L'école de dessin a pour but d'enseigner cet art aux élèves et de poser, par conséquent, une base solide à l'éducation artistique de l'artisan.

§ 2.

Cette école est divisée en deux sections principales :
a) Section de dessin (section préparatoire);
b) Section des arts industriels (études spéciales de l'application de l'art aux différents métiers).

§ 3.

La section du dessin prépare les élèves au dessin de la figure et de tous les styles d'ornementation. Elle contient les classes suivantes :
a) Classe préparatoire, où l'on enseigne les principes du dessin ;
b) Classe de dessin au crayon des corps géométriques, vases, principes élémentaires de l'ornement et des parties de la figure d'après le plâtre ;
c) Classe de dessin avec ombres au crayon, de fleurs, fruits, ornements divers et du masque d'après le plâtre, ainsi que l'étude des styles ;
d) Classe de dessin au crayon du buste et de la figure entière, ainsi que d'animaux d'après le plâtre ;

e) Classe du dessin des figures réunies à l'ornement, à des animaux, des fleurs, etc., ainsi que dessin de différents objets ayant un caractère d'art industriel.

f) Classe de nature.

Après que l'élève a copié soigneusement le modèle, on le lui enlève, ainsi que son propre dessin, et on lui fait dessiner de nouveau le même objet, mais cette fois-ci *de mémoire* et sans aucune aide.

§ 4.

La section d'art industriel a pour but de familiariser l'élève avec l'application de l'art à l'industrie et de lui enseigner les procédés techniques de chaque industrie en particulier. Cette section spéciale contient les classes suivantes :

a) Classe de peinture à l'aquarelle, à la gouache, et en général aux couleurs à la colle, de fleurs et de paysages d'après nature et d'objets d'art d'après les originaux. L'élève est tenu de les reproduire d'après une échelle donnée et avec un éclairage fixé par le maître ;

b) Classe de composition de l'ornement, de l'étude spéciale des styles et de composition d'objets d'art industriel ;

c) Classe de modelage en terre glaise depuis les premiers éléments de l'ornement jusqu'à son parfait développement, ainsi que modelage de têtes et figures entières d'après le plâtre, ou en dessin ;

d) Classe de modelage en cire d'ornements, de fleurs, de fruits, de figures et d'animaux, en plus petit que dans la classe, et en vue, cette fois, de l'application directe de la sculpture à la décoration d'objets ayant un caractère artistique ;

e) Classe de sculpture sur bois d'après un modèle de plâtre, de bois ou de dessin ;

f) Classe de gravure sur bois ;

g) Classe de peinture sur porcelaine, faïence, verre, stuc, etc., ainsi que peinture sur émail ;

h) Classe de peinture décorative.

Lorsque les circonstances le permettront, on établira encore des classes supplémentaires. Malgré le caractère spécial de l'enseignement dans chacune de ces classes, l'attention y est fixée principalement sur l'étude de l'ornement sous toutes ses faces et dans ses nombreuses applications, et cela parce qu'elle sert de base principale au développement du goût et de l'imagination et, chez l'élève, le familiarisant avec les styles, lui donne l'instruction artistique nécessaire, sans laquelle il ne resterait éternellement qu'un simple ouvrier.

Dans la classe de composition, on observe la règle suivante. Le maître mène les élèves le plus souvent possible dans le Musée, où il leur donne à chacun un certain objet à étudier, puis, de retour dans la classe, il le leur fait dessiner *de mémoire*. Cet examen, qui exercera continuellement la faculté d'observation de l'élève, aura pour résultat de l'accoutumer à saisir promptement le caractère général d'un objet et à fixer avec facilité l'impression reçue sur le papier. Par là s'exercent l'attention et la mémoire, ainsi que la faculté mécanique de l'exécution.

En vue du développement des élèves, à côté de l'instruction technique, on fait des cours théoriques à des heures fixes. Ces cours embrassent :

ANNEXES.

a) La perspective et la théorie des ombres avec l'étude des règles et des formules nécessaires de la géométrie ;

b) Les principes fondamentaux de l'architecture et l'étude des ordres ;

c) L'histoire de l'art professée dans une forme populaire, les styles et l'ornement ;

d) L'histoire des différentes industries et principalement celle des arts industriels, tels que la céramique, l'émaillerie, la sculpture, la bijouterie, la fonderie, le mobilier, les étoffes, etc. ;

e) La chimie, exclusivement dans son application aux combinaisons nécessaires à la fabrication des émaux, des couleurs, des alliages et amalgames, etc. ;

f) Quelques parties de l'art de construire, telles que la résistance des matériaux, leurs qualités et leurs défauts, principalement ceux du bois et des métaux, l'art du menuisier et de l'ébéniste, le stucage et le moulage en plâtre, etc.

§ 5.

La direction de l'école et des ateliers qui en dépendent est confiée au directeur et au *Conseil de l'École*, lequel, en cas de difficultés dans l'application du règlement, en réfère au Comité de la Société.

§ 6.

Ce Conseil se compose des professeurs.

Remarque générale.

Une seule et même personne peut cumuler plusieurs emplois dans les institutions de la Société d'encouragement des arts, mais seulement avec l'autorisation du Comité pour chaque cas spécial.

§ 7.

La place du Président du Conseil de l'École est occupée par le Directeur de l'École.

§ 8.

Le Directeur de l'École est nommé par le Comité. Il veille à l'ordre intérieur dans l'École et à la marche régulière de l'enseignement.

Il a le droit, en cas d'infraction de la part des élèves, de leur défendre l'entrée de l'établissement pendant quatorze jours.

Il a à sa charge la garde de l'avoir de l'École, dont il fait l'inventaire.

Il soumet à la ratification du Comité le montant des honoraires des maîtres, ainsi que la liste du personnel de l'École.

§ 9.

Les professeurs et les répétiteurs de l'École sont choisis par le Comité de la Société.

Les professeurs, dont le nombre varie selon le besoin, se divisent en deux catégories, dont la première reçoit 3 et 4 roubles par leçon de 2 heures et demie, et la seconde 2 et 3 roubles.

Il est adjoint à titre d'aide aux professeurs quelques élèves des classes supérieures, sans toutefois que ce travail, rétribué d'ailleurs, puisse leur être imposé.

En cas d'absence du professeur, ils peuvent le remplacer, si le Directeur y consent.

§ 10.

Le système d'enseignement et la discipline intérieure de l'École sont réglés par le Conseil et confirmés par le Comité.

§ 11.

Dans le but de stimuler l'émulation parmi les élèves et afin de venir en aide à ceux qui se distinguent le plus, un système de concours avec prix en argent est établi sur les bases suivantes :

Les professeurs de la classe de composition (§ 4, lit. *b*), outre les leçons ordinaires, sont tenus de faire exécuter aux élèves des travaux d'après des thèmes donnés. Ces ouvrages sont réunis à la fin de chaque mois par groupes distincts, suivant les genres auxquels ils appartiennent, et dans chacun de ces groupes le Conseil de l'École fait le choix des meilleurs ouvrages, qui reçoivent :

Le 1er un prix de 10 roubles.
Le 2me — 8 —
Le 3me — 5 —

Au cas où deux ouvrages mériteraient un suffrage égal, les prix peuvent être partagés également.

Le but principal de l'École consistant à former des artisans dessinateurs et des industriels capables d'exécuter des œuvres d'art, ce système de récompenses pécuniaires est adopté tout particulièrement pour les classes où l'élève apprend à appliquer l'art du dessin à l'exécution d'objets d'art industriel.

Ces classes sont :

a) La 4me classe de dessin (§ 3, lit. *d*.) ;
b) La classe de composition, etc. (§ 4, lit. *b*) ;
c) La classe de modelage en terre glaise (§ 4, lit. *c*) ;
d) La classe de sculpture (§ 4, lit. *a*).

Deux fois l'an, le 21 mai et le 21 décembre, tous les ouvrages de ces quatre classes sont réunis de nouveau, et le Conseil de l'École choisit les trois meilleures productions de chaque groupe, lesquelles reçoivent des prix en argent :

Les 1res de 25 roubles.
Les 2mes de 20 —
Les 3mes de 15 —

Ces prix peuvent être augmentés dans le cas où il leur serait reconnu une valeur plus grande.

Les ouvrages ayant valu à leurs auteurs des prix sont exposés tous les six mois, afin que le Conseil décide de leur passage dans les classes supérieures et qu'il fixe le montant des primes à accorder.

Les dessins, ainsi que tous les ouvrages en général qui ont été faits dans l'École et qui on

reçu des prix aux examens, deviennent la propriété de la Société et sont conservés dans la bibliothèque.

Ces ouvrages peuvent être copiés par les artisans, mais à la condition qu'ils soient membres de la Société; sinon les personnes qui désirent prendre des copies payent pour chaque objet de 3 à 10 roubles. Ce prix est mis sur chaque objet.

§ 12.

Pour être admis à l'École, l'élève est tenu de donner ses nom et prénoms, ainsi que son état et l'adresse de sa demeure.

§ 13.

Les garçons payent pour toute l'année 5 roubles. Les filles payent en outre 5 roubles de plus pour subvenir aux frais que nécessite, vu leur nombre comparativement restreint, toute une organisation d'enseignement séparé.

Le payement pour la demi-année s'effectue à l'avance.
Le Comité peut décharger de tout payement les élèves nécessiteux.

§ 14.

L'élève ayant terminé son cours à l'École a droit à un diplôme témoignant de ses connaissances. S'il n'a pas terminé le cours, il reçoit une notification du temps qu'il a passé et des études qu'il y a faites.

L'École étant une institution faite principalement pour l'instruction des artisans, et les études y étant volontaires, les élèves ne sont pas obligés de passer successivement par toutes les classes préparatoires pour être admis dans celles de la section spéciale d'art industriel. Les cours professés dans ces dernières classes peuvent être suivis par quiconque entre à l'École pour se perfectionner dans l'exercice de l'industrie qui lui fournit les moyens d'existence, à condition pourtant qu'un examen préalable fournisse la preuve qu'il y est suffisamment préparé. Il peut arriver que dès la première année de ses études, dans la section supérieure, l'élève, s'apercevant qu'il s'est trompé dans le choix qu'il a fait, désire passer dans la section inférieure. Un pareil passage n'est pas défendu, non plus que l'exercice simultané de plusieurs industries, pourvu seulement que les études n'en souffrent pas. La durée normale du cours dans la deuxième section est fixée à trois ans, mais, à la demande de l'élève, elle peut être prolongée d'un ou de deux ans, si le Conseil ne s'y oppose pas.

Les ressources de l'École consistent en une subvention annuelle d'Etat de 7.000 roubles et la paye annuelle des élèves montant à 5.000 roubles, soit en tout 12.000 roubles, etc.

ATELIERS

§ 15.

A l'École sont adjoints des ateliers. Leur but est de fournir aux élèves un moyen pratique pour se perfectionner dans la partie technique de chaque industrie.

§ 16.

Sont institués, d'abord, quatre ateliers pour :

1. La céramique et l'émaillerie ;
2. La sculpture ;
3. Le modelage ;
4. La gravure.

Au besoin, et lorsque les moyens le permettront, il en sera établi un plus grand nombre.

Les travaux dans les ateliers consistent :
 a) Dans l'imitation des exemplaires du Musée ;
 b) Dans l'exécution d'objets d'après les dessins des élèves de la classe de composition qui auront été primés aux examens ;
 c) Dans l'exécution des commandes particulières, etc.

§ 17.

La direction des ateliers est confiée au directeur de l'école.

Il veille à l'exécution exacte des ouvrages, conformément aux dessins confirmés par le Conseil et aux commandes particulières.

Il rend compte de l'emploi des matériaux aux élèves pour leurs travaux. Il présente au Comité, tous les mois, le compte des matériaux et des instruments confiés à sa garde.

Le Conseil engage des ouvriers habiles pour l'enseignement des différents métiers. Ils sont tenus de veiller à ce que les élèves n'exécutent que les ouvrages indiqués par le Conseil, ainsi qu'à l'emploi régulier des matériaux délivrés. Ces maîtres-ouvriers ont le droit de travailler dans les ateliers pour leur propre compte, mais à condition que ce soit en dehors des heures de classe et à leurs frais.

Les élèves ont également le droit de travailler dans les ateliers en dehors des heures de classe, mais pas autrement que sous la surveillance du maître-ouvrier et du consentement du Directeur.

A la fin de la journée, chaque élève est tenu de remettre entre les mains du maître-ouvrier son ouvrage, ainsi que les matériaux et les outils dont il s'est servi.

ANNEXE C

Note sur les modifications apportées aux tarifs des douanes russes.

Il a été adopté pour règle, à l'égard des modifications de notre tarif douanier, de procéder par voie de revisions partielles, portant sur des articles détachés, en se basant sur une étude attentive des besoins de l'industrie et des intérêts des consommateurs. En même temps, une revision d'ensemble du tarif douanier est projetée dans l'avenir, en vue de faire concorder entre eux les droits des différents articles, lorsque des questions générales qui se rapportent à la protection de la production nationale et à l'imposition de la consommation intérieure seront suffisamment élaborées. Il n'y a pas lieu de se départir de cette règle actuellement, mais les mesures dont l'Allemagne et la France ont reconnu l'absolue nécessité et qu'elles ont prises pour protéger leur agriculture contre la baisse extrême des prix, déterminée par les énormes quantités de blés que l'Amérique, l'Australie et les Indes offrent sur les marchés de l'Europe, imposaient au Ministère des Finances l'obligation de tenir compte de la situation nouvelle dans laquelle se trouve notre commerce d'exportation.

C'est une vérité fondamentale indiscutable que l'importation doit se solder par l'exportation, et lorsque celle-ci doit subir inévitablement une diminution ou devenir moins rémunératrice, un état soucieux de ses intérêts doit réduire proportionnellement ses importations. Pour la Russie, cette nécessité s'impose doublement ; elle s'impose non seulement par les considérations tirées de la protection industrielle, mais aussi parce que, dans l'état de sa circulation monétaire, elle est obligée de veiller attentivement à sa balance commerciale. Dans les circonstances actuelles, l'exportation des blés russes doit diminuer et devenir moins rémunératrice. Si certaines améliorations dans le commerce des céréales et l'organisation d'un crédit foncier offrant à l'agriculture des conditions plus avantageuses peuvent, dans une certaine mesure, réagir contre les fâcheuses conséquences des nouveaux droits de douane établis sur les blés dans plusieurs pays de l'Europe occidentale, il n'en est pas moins évident que ces mesures sont insuffisantes et qu'une partie des objets que la Russie achète au dehors avec son blé devra nécessairement être produite dans le pays même, et qu'il faudra en général réduire nos achats à l'étranger, car, opérés dans la même proportion que par le passé, ils influeraient inévitablement sur le cours du rouble.

C'est dans ces vues et non pour user de représailles, qui se retournent souvent contre ceux

qui y recourent, qu'un relèvement général du tarif douanier a été jugé nécessaire. Si, dans de nombreux cas, l'augmentation des droits de douane n'est pas désirable pour les intérêts privés, elle a, d'ailleurs, été fixée à un taux aussi modéré qu'il était possible de le faire, eu égard aux circonstances.

L'élévation de taxe décrétée par la loi du 3 juin représente, sauf les exceptions, 20 pour 100 des anciens droits pour la majorité des articles d'importation. Les exceptions concernent, d'une part, quelques produits alimentaires et un petit nombre d'articles déjà fortement imposés, ainsi que des matières premières nécessaires à l'industrie, et, d'autre part, des articles, — principalement des objets fabriqués, — qui n'étaient pas frappés de droits protecteurs ou ne l'étaient que dans une mesure insuffisante. Pour les marchandises de la première catégorie, l'ancien tarif a été conservé ou relevé seulement dans la proportion d'environ 10 pour 100 ; pour celles de la seconde, il a été augmenté d'au delà de 20 pour 100 et des droits protecteurs ou fiscaux ont été établis à l'égard d'articles admis jusqu'à présent en franchise.

Le Ministère des Finances n'attend pas de ces modifications un accroissement notable des revenus de l'État. La recette douanière n'augmentera probablement que dans une faible mesure ; mais, lors même qu'elle resterait à son chiffre actuel, la Russie gagnera à un surcroît de protection et à la réduction de la consommation des produits étrangers.

(Extrait du *Journal du Ministère des Finances*, n° 24, du 16-28 juin 1885.)

ANNEXE D

ÉCOLES PROFESSIONNELLES DE BERLIN

DIRIGÉES PAR M. JESSEN

PROGRAMME

Les cours d'enseignement professionnel ont pour but de donner dans leurs heures de loisir, aux apprentis et aux ouvriers, les notions de dessin, de sciences et d'art industriel qui sont le complément nécessaire de la pratique de leur profession. Il suffit pour être admis à les suivre d'avoir dépassé l'âge scolaire et d'avoir reçu au moins l'instruction primaire.

Les cours ont lieu les jours de semaine, le soir, de 7 à 9 heures; le mardi et le vendredi, de 5 à 9 heures, et le dimanche, de 8 heures à midi. Leur durée, pendant le semestre d'été, sera de vingt semaines.

Le choix des cours appartient aux candidats, qui doivent cependant justifier des connaissances préliminaires nécessaires pour les suivre avec fruit.

Les sujets des cours et des travaux pratiqués sont :

Dessin à main levée, dessin linéaire, géométrie descriptive, dessin professionnel pour ébénistes, tourneurs, ferblantiers, serruriers, constructeurs, mécaniciens et opticiens, orfèvres, graveurs, maçons, charpentiers, tailleurs de pierre, sculpteurs, peintres, tapissiers et lithographes, modelages en terre glaise et en cire, peinture décorative, mathématiques, mécanique, physique, chimie, calcul et comptabilité.

Les cours suivants sont organisés pour le prochain semestre d'été :

1. — *Dessin à main levée.* 7 cours de 4 heures par semaine chacun.

Dessin d'après les modèles simples, des ustensiles, des ornements, des plantes vivantes, des plâtres en contours (croquis) et en exécution plus achevée, selon la profession de l'élève.

2. — *Dessin linéaire.* 3 cours de 4 heures par semaine chacun.

Dessin de figures planes simples, constructions géométriques et des courbes les plus usuelles, représentation de corps de forme simple.

3. — *Géométrie descriptive.* 2 cours de 4 heures par semaine chacun.

Représentation du point de la droite et du plan. Inclinaison sur les plans de projection et détermination de la grandeur vraie de droites limitées et de figures planes. Intersection des corps. Pénétrations et développements. Axométrie, perspective et construction des ombres.

4. — *Dessin professionnel.* 13 cours de 4 heures chacun.

Pour ébénistes, tourneurs, ferblantiers, serruriers, constructeurs, mécaniciens et opticiens, maçons, charpentiers, tailleurs de pierre : prise de croquis d'après des objets exécutés, et dessins avec les coupes nécessaires pour la compréhension, modifications de croquis et de dessins, dessins d'objets simples en utilisant certains points de repère (esquisses, modèles plans et en relief, etc.).

Croquis personnels d'objets simples de la profession de l'élève, d'après certaines données. — Pour bijoutiers, graveurs, sculpteurs, peintres, tapissiers : dessin d'après les modèles généraux et des objets de la profession de l'élève pouvant servir de modèles, exécution de dessins et de croquis d'après certaines données faciles. — Pour lithographes : dessin d'après modèles et d'après nature, sur papier et sur pierre. Transposition de modèles en couleurs, en noir et blanc.

5 — *Modelage en glaise et en cire.* 3 cours de 4 heures chacun.

Modelage d'après des modèles plastiques, des ornements, des figures, d'après des photographies et des dessins, modification d'ornements donnés; transport de corps pleins en reliefs, projets d'ornements.

6. — *Peinture décorative.* 2 cours de 4 heures chacun.

Représentation d'ornements en différents tons, exécution de décorations en couleurs avec couleurs à la colle.

7. — *Mathématiques.* Algèbre, 2 cours de 2 heures par semaine chacun.

1er cours. Les quatre opérations en nombres entiers et fractions, équations faciles du 1er degré.

2e cours. Algèbre, équations du 1er degré à une ou à plusieurs inconnues, puissances et racines, équations du 2e degré.

Trigonométrie, 1er cours. 2 heures par semaine.

Calcul de figures planes.

Géométrie, 3 cours de 2 heures chacun par semaine.

1er cours : Géométrie plane, congruences, aires.

2e cours : Figures semblables, polygones réguliers, cercle, relation de droites et de plans (géométrie dans l'espace).

3e cours : Corps solides, leurs surfaces et volumes.

Exercices mathématiques.

1 cours, 2 heures par semaine.

Résolution de problèmes d'algèbre, de géométrie et de trigonométrie.

8. — *Physique.* 1 cours, 4 heures par semaine.

Introduction, lois de l'équilibre et des mouvements ; des corps liquides et gazeux. Chaleur. Les dispositions et l'emploi des appareils de physique seront traités particulièrement.

9. — *Mécanique.* 1 cours, 2 heures par semaine.

Composition et décomposition des forces expliquées d'après les conditions d'équilibre de machines simples et de leurs combinaisons les plus immédiates, mouvement uniforme et mouvement uniformément accéléré. Chute des corps, pendule.

10. — *Chimie.* — 1 cours, 4 heures par semaine.

Les phénomènes et les lois les plus importantes de la chimie avec applications à la vie et à l'industrie. Les métalloïdes et leurs combinaisons, et particulièrement l'eau, l'air atmosphérique et les acides inorganiques les plus importants. Les métaux alcalins et alcalino-terreux, leurs sels, en insistant sur les plus importants pour l'industrie. Les métaux lourds, leur métallurgie, leurs traitements et leur emploi, les combinaisons organiques les plus importantes.

11. — *Calcul et Comptabilité.*

Calculs pour cent, calculs de monnaies, évaluation des valeurs; des effets de commerce et des marchandises, organisation des livres nécessaires pour la comptabilité en partie simple. Inventaires. Inscription des affaires sur les livres et arrêtés de compte.

Sont professeurs des cours : MM. P. Andorff (dessin pour lithographes); H. Back (dessin); A. Bollert (mathématiques); J. Boshardt (dessin pour bijoutiers); professeur docteur Fischer (physique); H. Gerlach (dessin pour constructeurs); W. Hoffmann (dessin); H. Frabowski (dessin pour mécaniciens et opticiens); P. Kœkler (dessin pour sculpteurs); A. Kuhnoir (dessin); E. Lapieng (dessin pour orfèvres et graveurs); Docteur L. Lévy (mathématiques); A. Lichswark (croquis d'ornements); H. Ludwig (dessin); A. Lüdtki (dessin pour ébénistes); professeur E. Lürsen (modelage); E. Marschalk (dessin pour peintres et peinture décorative); Th. Müller (dessin pour tailleurs de pierre); G. Schlichling (dessin pour maçons et charpentiers); O. Sel (dessins pour tapissiers); H. Teuchert (calcul et comptabilité); H. Tradt (dessin pour ferblantiers et serruriers); J. Witt (dessin); E. Wittfeld (géométrie descriptive).

La régularité est surveillée avec le plus grand soin, conformément au règlement scolaire.

A la fin du semestre, on remettra des certificats.

Les frais de cours sont à payer d'avance au moment de l'inscription; ils se montent pour le semestre :

Pour 8 ou moins de 8 heures par semaine........	6 marks
— 12 heures.............................	9 marks
— 16 heures et plus........	12 marks

L'administration peut accorder des places gratuites aux élèves pauvres.

L'exposition des travaux des élèves a lieu dans la salle d'honneur de l'école professionnelle de Friederich Werder, Niederwaldstrasse, 12, du dimanche 9 au dimanche 16 avril, tous les jours, de 11 à 4 heures. Le semestre d'été commence le lundi 3 avril. Les inscriptions sont reçues du 20 au 31 mars, tous les jours de semaine, de 6 à 8 heures du soir, au local de l'école Kurstrasse, 52.1.

Le Directeur est visible au même local, les lundi, mercredi, vendredi, de 6 à 7 heures du soir, et le dimanche, de 10 heures à midi. Il donnera tous les détails que l'on pourra désirer.

Le Directeur,

O. JESSEN.

ANNEXE E

Notes sur les efforts faits en Autriche-Hongrie en vue de faire progresser l'enseignement du dessin.

(Extrait d'un rapport officiel de M. d'Eitelberger, directeur du Musée d'art industriel).

Depuis 1863, le Ministère de l'Instruction publique fait de continuels efforts pour améliorer l'enseignement du dessin dans les écoles primaires, dans les écoles secondaires et dans les écoles industrielles.

En opérant la réforme entreprise dans ce but, le Ministère s'est laissé guider par la pensée que l'enseignement du dessin ne doit pas seulement être considéré comme un moyen d'obtenir l'instruction en général et comme un auxiliaire des autres branches de l'enseignement, mais que l'amélioration de l'enseignement du dessin est le meilleur moyen de former le goût et d'augmenter indirectement le bien-être du peuple.

Il était désormais indispensable de discuter complètement les questions se rattachant à cette réforme et de commencer par l'amélioration du dessin dans les écoles primaires, c'est-à-dire dans les écoles où l'enseignement du dessin n'était que normal jusqu'alors et par lesquelles on peut exercer l'influence la plus immédiate et la plus directe sur l'industrie.

Ce sont ces considérations qui ont engagé le Ministère à instituer, en 1872-1873, sous la présidence du docteur R. d'Eitelberger, directeur du Musée autrichien, une commission chargée de réglementer l'enseignement du dessin, en discutant toutes les questions y relatives et en présentant des propositions.

Les membres de cette commission sont principalement des professeurs enseignant eux-mêmes le dessin et très expérimentés en ce qui se rattache à cette branche de l'enseignement. Les délibérations de cette commission, qui durent encore, concernent les points suivants :

1. Établissement de plans d'études et d'instructions pour l'enseignement du dessin à main levée ;
2. Établissement d'un matériel pour l'enseignement du dessin ;
3. Établissement d'une inspection rationnelle de l'enseignement du dessin et création d'écoles générales de dessin.

En ce qui concerne le premier point, le plan d'études et les instructions pour l'enseignement du dessin dans les écoles primaires et primaires supérieures ont été publiés dans l'ordon-

nance ministérielle du 9 août 1873. On a établi que l'enseignement du dessin dans ces écoles serait simultané, c'est-à-dire que tous les élèves d'une classe s'occuperaient en même temps d'un seul et même travail. Les dessins doivent donc être faits au tableau par le professeur devant la classe et expliqués par lui, de sorte que tous les élèves puissent faire le travail après lui.

L'enseignement doit progresser modérément, de manière que chaque élève puisse suivre les autres. Pour le dessin à main levée, dans les écoles primaires, on ne doit se servir ni de compas, ni de tire-ligne, ni de règle. Pour les élèves un peu avancés, on prescrit le dessin dicté, qui, par des exemples instructifs, prépare les élèves à recevoir l'enseignement des formes. Lorsque le dessin dicté est convenablement su, on y ajoute le dessin de mémoire, qui habitue encore davantage l'élève à l'initiative. Lorsque les élèves ont fait assez de progrès sur ce terrain, on commence d'enseigner au moyen de figures gigantesques simples, tracées en partie par le maître lui-même et devant être considérées comme la base du dessin à main levée. On continue les exercices de mémoire. On prend pour modèles des formes de fleur ou de feuille d'un style simple, de simples ornements, des feuilles de plante pressées, des objets techniques, familiers au jeune garçon ou à la jeune fille ; pour les filles, on choisit surtout des objets se rattachant aux travaux des femmes. Le plan d'études des écoles primaires supérieures fait suite à celui des écoles primaires. Le but poursuivi dans les premières de ces écoles, en ce qui concerne le dessin, c'est l'aptitude à comprendre et à représenter facilement les formes géométriques planes et leurs combinaisons, ainsi qu'à représenter les formes géométriques dans l'espace d'après les principes de la perspective, et à dessiner habilement d'après des modèles d'ornements.

L'instruction du 6 mai 1874 contient des considérations plus ou moins étendues sur le but de l'enseignement du dessin, sur le matériel et les locaux destinés à cet enseignement.

L'enseignement du dessin dans les écoles de perfectionnement industriel a été également réglementé par une ordonnance du 6 mai 1874, de sorte qu'il répond maintenant aux besoins des classes industrielles et que chaque élève peut se perfectionner en tenant compte de l'industrie à laquelle il veut se consacrer. On a divisé l'enseignement en trois groupes : le groupe de l'architecture, le groupe des machines et le groupe des arts industriels. Le nombre des heures d'études ne doit pas être de moins de neuf heures par semaine dans chaque groupe. Trois heures doivent être prises sur la matinée du dimanche et les six autres heures sur trois soirées de la semaine (deux heures par soirée). On doit consacrer deux heures par semaine au modelage.

Ce plan d'études pour le dessin à main-levée, tel qu'il est fixé par l'ordonnance du 9 août 1873 pour les écoles et collèges dits *realschulen et realgymnasien* et par les instructions pour l'enseignement du dessin à main-levée dans les écoles secondaires, a pour but de perfectionner le sentiment de la forme et de la beauté ; car l'expérience prouve que l'enseignement du dessin est un moyen d'éducation général et sert à développer la faculté de se représenter les objets et de les retracer convenablement. Les matières d'enseignement sont mises dans un ordre systématique, et l'enseignement progresse dans toutes les classes avec un enchaînement logique. Les instructions contiennent des considérations étendues sur toute la matière, sur la façon dont l'enseignement doit avoir lieu, sur les locaux, sur le matériel, etc.

Pour les établissements où l'on forme des maîtres et des maîtresses, on a fixé, en ce qui concerne le dessin à main-levée, un plan d'études spécial, qui se rattache directement aux plans d'études publiés dans l'ordonnance du 9 août 1873. Ce plan d'études contient un exposé du but de l'enseignement dans les quatre classes des établissements en question. Il est suivi des instructions pour l'enseignement du dessin. On y établit, en attachant à ce point une importance toute particulière, que les objets qui doivent être dessinés par les élèves sont représentés

par le maître au tableau, avec des contours corrects, et expliqués d'une manière détaillée, afin de permettre aux élèves d'acquérir la faculté de comprendre et de représenter habilement les formes élémentaires planes et dans l'espace, et leurs combinaisons. On tient surtout à ce que les élèves acquièrent les connaissances nécessaires pour enseigner méthodiquement et faire progresser l'enseignement d'une manière systématique dans les écoles primaires. Dans ce but, on a appliqué la méthode d'une façon spéciale dans la quatrième classe ; on fait faire aux élèves des exercices au tableau et on leur fait connaître le plan d'études pour l'enseignement du dessin dans les écoles primaires.

En établissant les plans d'études et les instructions pour le dessin à main-levée dans les écoles publiques, le gouvernement s'est aussi occupé de créer un matériel d'enseignement convenable. Il va sans dire que la création d'un matériel d'enseignement convenable ne peut avoir lieu qu'avec le temps, et qu'il a fallu plusieurs années d'efforts pour établir un matériel d'une manière tant soit peu suffisante. La Commission impériale chargée de perfectionner l'enseignement du dessin, Commission qui est présidée actuellement par M. le chef de section Carl Fidler, fait encore aujourd'hui de continuels efforts pour compléter ce matériel et lui donner une forme systématique. Malgré les difficultés qui s'opposent à l'accomplissement de cette tâche, on est déjà parvenu à créer un certain nombre de feuilles de modèles excellentes répondant aux différents besoins, ainsi que des modèles en fil de fer et en bois et des appareils pour l'explication des phénomènes de perspective, des plâtres et aussi des modèles dans le sens restreint du mot. La Commission s'occupe en outre d'établir des plans d'études pour l'enseignement du style et de l'histoire de l'art. Les hommes les plus compétents sur ce terrain ont été chargés par le Ministre de l'Instruction publique de faire des modèles appropriés à cet enseignement.

On a, en outre, formé une collection systématique de modèles en fil de fer et en bois, et une collection de modèles de plâtre, sortant des ateliers du Musée.

On a fabriqué aussi une série de modèles de plâtre pour l'enseignement du dessin d'ornement. On peut se procurer ces modèles au Musée autrichien. On prépare pour l'enseignement du dessin de tête une tête réglée et des têtes d'après nature, ainsi que des têtes d'après les œuvres des anciens maîtres. On choisit aussi des œuvres plastiques pour l'enseignement, et il y a par conséquent lieu de supposer que le matériel d'enseignement sera à peu près complet d'ici à quelques années.

Il fallait surmonter des difficultés encore plus grandes pour établir une inspection rationnelle de l'enseignement du dessin et pour créer des écoles générales de dessin.

Dans le premier cas, la difficulté consistait dans l'organisation de l'inspection générale des écoles établies par la loi.

La création d'écoles générales de dessin est une question de temps, dont la solution dépend surtout des fonds que le Reichstath accordera au gouvernement pour accomplir cette tâche.

Pour établir une inspection rationnelle, autant que les lois actuelles le permettent, le gouvernement a résolu d'instituer une commission ministérielle extraordinaire chargée d'inspecter l'enseignement du dessin.

Il a choisi comme membres de cette commission des professeurs tout à fait éminents, qui avaient déjà contribué à l'élaboration des plans d'études et des instructions pour l'enseignement du dessin.

Cette commission extraordinaire est en pleine activité. Elle a commencé par inspecter les établissements où l'on forme des maîtres et a inspecté ensuite les écoles secondaires.

(1) Les plans d'études et instructions ont été publiés à Vienne à la librairie classique impériale et royale.

Le gouvernement prendra prochainement des mesures pour faire inspecter les écoles primaires et primaires supérieures par des hommes compétents.

Quant aux écoles générales de dessin, on en a d'abord créé dans les grandes villes pour fournir des moyens de perfectionnement à ceux qui veulent acquérir comme dessinateurs une plus grande habileté que celle à laquelle on parvient dans les écoles secondaires.

Il y a actuellement quatre écoles générales de dessin à Vienne, trois pour les personnes du sexe masculin, et une pour les personnes du sexe féminin ; il y en a une pour le sexe masculin et une pour le sexe féminin à Brünn, une à Pragues, une à Lemberg, une de dessin et de modelage à Inspruck. Comme le nombre des élèves de ces écoles augmente continuellement, il y a lieu de créer des écoles semblables dans toutes les grandes villes de l'Empire.

Les écoles générales de dessin créées à Vienne ont été soumises provisoirement au contrôle immédiat du Conseil de surveillance de l'État des arts industriels, qui est chargé d'exprimer son opinion touchant l'adoption des modèles de dessin pour les écoles populaires, secondaires et industrielles, touchant les instructions qui doivent être données aux maîtres de dessin de ces établissements, et en général touchant les questions relatives à l'enseignement du dessin, afin que cet enseignement soit dirigé d'une façon compétente et uniforme.

A cet effet, on a ajouté au Conseil de surveillance plusieurs membres, qui ne possèdent pas seulement des connaissances spéciales, mais ont aussi les aptitudes pédagogiques nécessaires.

Lorsqu'on a organisé dernièrement l'enseignement industriel, on a attaché naturellement une grande importance à l'enseignement du dessin. Dans les écoles industrielles supérieures et dans les écoles de contre-maîtres, on n'étudie pas seulement le dessin technique, mais on consacre aussi six heures par semaine au dessin à main-levée. Mais dans les écoles de cette catégorie, où on a créé une section spéciale pour l'ornement, comme cela a eu lieu à Gratz et à Salzbourg, on a consacré dix-neuf heures au dessin à la main et au modelage dans les deux premiers cours semestriels, et trente heures à ces études et à celle des formes dans le troisième et le quatrième cours semestriel. Comme ces écoles sont surtout créées pour les ouvriers qui sont obligés de savoir dessiner et modeler, c'est-à-dire : 1° les ouvriers en bois, les ébénistes, les tourneurs, les doreurs ; 2° les serruriers, les forgerons, les graveurs, les ouvriers en bronze et les ouvriers en argenterie ; 3° les tapissiers, aux décorateurs, les peintres, les relieurs ; il est probable que les arts industriels feront des progrès sérieux lorsque ces écoles, encore toutes nouvelles, auront produit des résultats pratiques. C'est pourquoi on a fait en sorte que l'enseignement et la direction fussent confiés dans ces écoles de contre-maîtres et dans les différentes sections à des hommes possédant une éducation véritablement artistique. On rendra un grand service à l'art industriel en ouvrant dans chaque école industrielle une salle publique de dessin, où chacun pourra aller étudier à toute heure du jour. On créera aussi, suivant les conditions locales, des salles pour l'étude du modelage.

TABLE

A M. Edmond Turquet .	3
Italie. .	7
Autriche .	18
Hongrie .	26
Russie .	46
Les écoles de dessin de M. Jessen, à Berlin	66
Conclusions générales .	69
A M. Edmond Turquet .	85
Musée national bavarois, à Munich .	87
Musée autrichien pour l'art et l'industrie, à Vienne	93
L'école du Musée d'art et d'industrie, à Vienne	101
Le Musée oriental de Vienne .	108
Musée des arts industriels, à Berlin .	109
Conclusions .	114
Annexe *A*. — Musée des arts décoratifs, à Berlin	117
Annexe *B*. — Programme des études de l'école de la Société impériale d'encouragement des arts industriels, à Pétersbourg	124
Annexe *C*. — Note sur les modifications apportées au tarif des douanes russes	130
Annexe *D*. — Écoles professionnelles de Berlin, dirigées par M. Jessen	132
Annexe *E*. — Notes sur les efforts faits en Autriche-Hongrie en vue de faire progresser l'enseignement du dessin .	135

Paris. — A. QUANTIN, imprimeur de la Chambre des Députés, 7, rue Saint-Benoît.

www.ingramcontent.com/pod-product-compliance
Lightning Source LLC
Chambersburg PA
CBHW071552220526
45469CB00003B/989